TABLEAUX

A

LA PLUME

PAR

THÉOPHILE GAUTIER

PARIS

G. CHARPENTIER, ÉDITEUR

13, RUE DE GRENELLE-SAINT-GERMAIN, 13

—

1880

Tous droits réservés.

TABLEAUX

A

LA PLUME

OUVRAGES DU MÊME AUTEUR

PUBLIÉS DANS LA BIBLIOTHÈQUE-CHARPENTIER

à 3 fr. 50 chaque volume

POÉSIES COMPLÈTES (1830-1872). 2 vol.
ÉMAUX ET CAMÉES. Édition définitive, ornée d'une eau-forte par J. Jacquemart. 1 vol.
MADEMOISELLE DE MAUPIN. 1 vol.
LE CAPITAINE FRACASSE. 2 vol.
LE ROMAN DE LA MOMIE. 1 vol.
VOYAGE EN RUSSIE. 1 vol.
VOYAGE EN ESPAGNE (Tra los montes) 1 vol.
VOYAGE EN ITALIE. 1 vol.
ROMANS ET CONTES (Avatar. — Jettatura, etc.). . 1 vol.
NOUVELLES (La Morte amoureuse. — Fortunio, etc.). 1 vol.
TABLEAUX DE SIÈGE. Paris, 1870-1871. 1 vol.
THÉATRE (Mystère, Comédies et Ballets). 1 vol.
LES JEUNE-FRANCE. *Romans goguenards* (Sous la table. — Onuphrius. — Daniel Jovard. — Celle-ci et Celle-là. — Élias Wildmanstadius. — Le bol de punch), suivis de CONTES HUMORISTIQUES (La cafetière. — Laquelle des deux. — L'âme de la maison. — Le garde national réfractaire. — Deux acteurs pour un rôle. — Une visite nocturne. — Feuillets de l'album d'un jeune rapin. — De l'obésité en littérature). 1 vol.
HISTOIRE DU ROMANTISME, suivie de *Notices romantiques* et d'une étude sur les *Progrès de la Poésie française* (1830-1868). 2ᵉ édition. 1 vol.
PORTRAITS CONTEMPORAINS (Littérateurs. — Peintres. — Sculpteurs. — Artistes dramatiques), avec un Portrait de Théophile Gautier d'après une gravure à l'eau-forte par lui-même, vers 1833. 3ᵉ édition. 1 vol.
L'ORIENT. 2 vol.
FUSAINS ET EAUX-FORTES. 1 vol.
TABLEAUX A LA PLUME. 1 vol.

Paris. — Imp. Vᵛᵉ P. Larousse et Cⁱᵉ, rue Montparnasse, 19.

AVERTISSEMENT

De même que les Fusains et Eaux-fortes, *les* Tableaux à la plume *se composent d'articles presque inconnus de Théophile Gautier, ras­semblés pour la première fois.*

Nous avons plus spécialement réuni dans cet ouvrage une série de travaux sur les arts, et nous y signalerons tout particulièrement à l'at­tention du lecteur les Études sur les musées *qui ouvrent le volume. Ce sont peut-être les plus remarquables que Théophile Gautier ait écrites sur l'art, lui qui pourtant a publié tant d'admirables pages en ce genre.*

ÉTUDES
SUR LES MUSÉES

ÉTUDES SUR LES MUSÉES

I

LE MUSÉE ANCIEN

Le Musée a pris un aspect tout nouveau, grâce à MM. Jeanron et Villot, et semble, depuis le remaniement opéré dans les peintures, dix fois plus riche qu'auparavant; car, s'il est important pour les mots d'être mis à leur place, il l'est bien davantage pour les tableaux. Un chef-d'œuvre dans l'ombre ou avec un jour fuyant n'existe pas. Suspendue à côté d'une toile violente, une toile paisible s'efface et s'annihile comme un soupir de flûte sous une fanfare de cuivre.

Les tableaux, autrefois, étaient accrochés çà et là à peu près au hasard, ou plutôt d'après les dimen-

sions et les angles de leurs cadres, sans souci de la chronologie; l'œuvre du même maître, éparpillée à de grandes distances, perdait la moitié de son effet. Aucune idée, aucune doctrine n'avait présidé à l'arrangement de ces trésors du génie lentement amassés par les siècles. C'était un magasin rempli de merveilles, non un musée.

Cette idée si simple de réunir les œuvres de chaque école, les manières de chaque maître, de les faire se suivre chronologiquement de façon que l'on pût lire comme dans un livre ouvert les origines, les progrès et la décadence de l'art de tel pays ou de tel siècle, n'était encore venue à personne, ou, si elle était venue, la routine l'avait repoussée. Aucun conservateur du Musée ne s'était aperçu qu'il avait sous la main tous les matériaux pour écrire la plus magnifique histoire de la peinture sans faire les moindres frais de critique ou de style. Les pages toutes prêtes attendaient, ne demandant qu'à être numérotées.

Maintenant, une promenade au Musée est un cours d'art complet, fait par des professeurs qui, pour être muets, n'en sont pas moins éloquents. La longue muraille vous enseigne, et chaque pas vous donne une connaissance : l'on voit naître, se développer et mourir les grandes écoles d'Italie, de Flandre et de Hollande, auxquelles se substitue, peu à peu, l'école de France, la seule qui vive

aujourd'hui. Aucune histoire, aucun traité de peinture, ni Vasari, ni l'abbé Lanzi, ni Decamps, ni Sery d'Agencourt, ne sauraient vous en apprendre autant. Voilà les Byzantins avec leur aspect de mosaïque, leur dorure, leurs fers à gaufrer, presque aussi relieurs que peintres ; puis les Gothiques, convaincus et naïfs, souriant dans leur grâce enfantine et leur minutie dévote ; les Florentins et les Romains de la Renaissance, les uns superbes et recherchés d'allure, les autres d'une noblesse idéale et sévère ; les Vénitiens, à qui l'Orient semble avoir tendu la palette dont Mahomet lui défend de se servir ; les Napolitains, qui voudraient peindre avec de la lave, et, s'avançant sur une ligne parallèle, les Flamands et les Hollandais, observateurs fidèles, puissants réalistes qui, sous leur clair-obscur, possèdent les secrets de la lumière ; et, enfin, les Français, inférieurs dans le style et la pratique, chez qui la main souvent trahit l'idée, mais qui se distinguent entre tous par un cachet intelligent, par une nuance spirituelle et philosophique qu'on ne trouve pas ailleurs. Tout cela se suit, s'enchaîne, se déroule avec une clarté extraordinaire.

Le Salon carré est l'écrin, le bouquet de la peinture ; chaque maître a déposé là sa perle du plus bel orient, sa rose la plus fraîche et la plus parfumée : c'est, comme disent les Espagnols, *flor y nata*, la fleur et la crème, le dernier mot de l'art de tous

les temps et de tous les pays ; l'aristocratie des illustres est seule reçue dans ce sanctuaire du beau, où l'on n'admet de l'artiste le plus célèbre que le chef-d'œuvre de ses chefs-d'œuvre, que le morceau suprême et sans rival.

On est fier d'être homme en face de tant de merveilles ! Qu'un pauvre être fragile et transitoire, avec quelques couleurs boueuses, réalise ainsi ses rêves et fasse sa création dans la création de Dieu, n'est-ce pas une chose admirable et surprenante ? Aussi ne mettons-nous jamais le pied dans cette salle rayonnante sans éprouver une émotion religieuse. Ne sommes-nous pas en effet là dans une des plus saintes et des plus vénérables églises, dans le temple du génie humain ?

Pour laisser la place aux maîtres, les Girodet, les David, Géricault lui-même, avec sa *Méduse*, ont été éliminés ; mais que cet ostracisme ne vous épouvante pas et ne froisse pas votre sentiment national ; l'école française moderne a toute une galerie pour elle, et le Salon des sept cheminées, arrangé en écrin, comme celui-ci, contient ses joyaux les plus précieux et richement sertis ; leurs beautés isolées de ce terrible voisinage n'en ressortent que mieux, et l'aspect du Salon carré, devenu comme cette Tribune de Florence où il n'y a que des chefs-d'œuvre, n'en a que plus d'harmonie.

Une merveille qui saisit tout d'abord les yeux et

les retient longtemps, c'est l'*Antiope* du Corrège ; elle occupe dignement la place d'honneur. Jamais peut-être œuvre plus parfaite ne sortit du pinceau humain. Ici l'art a complètement disparu : plus de trace de travail, aucune apparence d'effort ou de recherche ; les couleurs semblent s'être arrangées et fondues d'elles-mêmes, obéissant à une loi mystérieuse. La lumière enveloppe comme un vêtement et comme une caresse ce beau corps de l'Antiope, blanc comme du marbre, moelleux comme un nuage, tiède de volupté et de sommeil, baigné des reflets argentés d'un clair-obscur magique. Comme elle dort ! Il semble qu'on voie voltiger son souffle sur ses lèvres entr'ouvertes ; que de souplesse, de grâce et d'abandon ! quelle harmonie et quelle *vaghezze !* comme disent les Italiens. L'Amour, groupé dans un raccourci qui n'altère en rien son élégance, mêle au charme antique sa grâce lombarde et fond le Dieu et l'enfant de la façon la plus heureuse. Le Satyre qui soulève le voile de la belle endormie montre bien, par la noblesse de sa tête, que ses pieds de bouc ne sont qu'un déguisement. Tout, enfin, dans cette admirable toile concourt à l'ensemble : dessin, sentiment, couleur ; on ne peut que se mettre à genoux devant elle, comme devant le saint sacrement de la peinture.

A droite de l'*Antiope*, comme pour montrer l'immensité de l'art et l'inépuisable variété des

moyens qu'il emploie pour atteindre le beau, son but
éternel, on a mis la *Kermesse* de Pierre-Paul Rubens.
Il ne s'agit plus ici d'une belle nymphe antique
endormie sous la fraîcheur opaque d'une Arcadie ou
d'une Tempé, dans sa calme blancheur de marbre
grec, mais de grosses commères flamandes débrail-
lées, ivres de bière, de viande saignante et de luxure,
qui, rouges, haletantes, laissant aller au vent leurs
lourds appas, leurs mouchoirs chiffonnés, leurs
rousses chevelures et leurs coiffes, s'abandonnent,
avec des trépignements et des poses rustiquement
lascives, au tournant de la bacchanale qui les
entraîne dans sa roue. Quelle santé furieuse, quelle
vigueur effrénée, quel délire orgiaque dans cette
mêlée d'une turbulence éblouissante ! Comme, de
ces épaisses Flamandes, de ces lourds paysans, le
grand peintre anversois a su faire jaillir une beauté
triviale et puissante, un idéal grotesque au niveau
des plus hautes conceptions de l'art ! Dans cette
guirlande avinée, il n'y a pas une forme qui ne soit
laide, une pose qui ne soit ignoble ; ce serait faire
un madrigal à la plus élégante de ces danseuses de
l'appeler vachère ; ce ne sont que trognes vermil-
lonnées, mains rougeaudes, gorges que Sganarelle
seul apprécierait, jambes à supporter des hippopo-
tames, tout cela en casaquin, en jupon, en veste,
en sabots. Eh bien ! de cet assemblage immonde, il
résulte une impression égale à celle produite par le

plus pur Raphaël : la vie, la couleur, l'harmonie, le mouvement, la maestria de la touche, l'entrain de l'exécution, la délicatesse du ton jointe à la brutalité du sujet surprennent et ravissent ; cette kermesse flatte l'œil comme un bouquet.

A la droite du tableau de Corrège papillote dans ses lointains bleutés et vert pomme le *Départ pour Cythère* de Watteau, un Flamand-Français, le plus fin coloriste qui ait jamais existé après Rubens. Comme tout ce petit monde est admirablement vrai dans sa fausseté, comme tout y est homogène ! Comme c'est bien le ciel de ces montagnes et de cette mer, le paysage et le terrain de ces personnages satinés, enrubannés, pailletés ! Nul peintre ne s'est fait un microcosme plus complet. C'est la nature vue à travers l'Opéra, si l'on veut ; mais c'est la nature comme l'entendent les grands artistes, teinte au reflet de leur prisme particulier. Et quelle originalité ! Cela n'est ni grec ni romain, d'aucun temps ni d'aucun pays. C'est le produit de la fantaisie la plus ingénieuse et la plus spirituelle, mêlée aux modes et aux caprices de l'époque.

Si jamais il y eut un peintre vraiment national et français, ce fut Watteau. Il fit de l'art avec les matériaux de son temps sans cesser d'être un dessinateur plein de grâce et de naturel, un coloriste très fin et un artiste sévère. Ce mot étonnera peut-être à propos de Watteau, car nous sommes habi-

tués à ne regarder comme savants que les ennuyeux et les pédants, et nous étonnerons beaucoup de monde en disant que, comme peinture, le *Départ pour l'île de Cythère* est une chose beaucoup plus sérieuse que l'*Enlèvement des Sabines* ou le *Passage des Thermopyles*.

L'*Antiope* ne perd rien entre ces deux voisins redoutables et ne leur fait rien perdre ; c'est le plus bel éloge que l'on puisse faire des trois tableaux. La grâce du Corrège forme avec l'esprit de Watteau et la vigueur de Rubens une adorable trinité pittoresque.

La *Charité* d'André del Sarto, ou plutôt ce qui fut la *Charité* d'André del Sarto, étale sous un jour splendide les ravages de la plus abominable restauration qui ait jamais souillé l'œuvre d'un grand maître. Pauvre André ! Il n'est pas plus heureux après sa mort que pendant sa vie ! Vivant, une femme torture son âme ; mort, un restaurateur torture son œuvre ! Ce meurtre lent a duré deux années. Vingt-quatre mois le bourreau minutieux a gratté cette belle toile d'un ongle impitoyable, jusqu'à ce qu'il eût arraché cet épiderme doré dont le soleil de l'Italie et les baisers des siècles l'avaient revêtue. Il l'a ainsi écorchée jusqu'à la grisaille de l'ébauche ; André, sans avoir offensé Apollon comme Marsyas, sans gagner le ciel comme saint Barthélemy, a été dépouillé de sa peau.

Avec la blonde fumée du temps qui laissait transparaître l'œuvre du maître, comme une légère brume d'or derrière laquelle brille le soleil, s'en est allée toute la fleur de la peinture ; les glacis ont disparu, la lèpre des repeints s'est étalée sur les chairs ; un faire maigre et peiné a remplacé la touche large et grasse ; un modelé cahoté s'est substitué aux formes ondoyantes. Les genoux des petits enfants, si ronds, si souples jadis, ont l'air à présent de tas de noix ; tout le tableau a pris un aspect de fer-blanc. Les bleus, entièrement recouverts et d'une teinte atroce, constituent une couleur nouvelle. Il y a le bleu de roi, le bleu Marie-Louise, le bleu barbeau, le bleu perruquier, auquel il faut ajouter le bleu restaurateur, dont l'usage est malheureusement général parmi ces messieurs, car nous nous souvenons d'avoir vu en Espagne un tableau de Corrège, le *Christ apparaissant à la Madeleine,* dont les draperies avaient été trempées dans cette nuance inimaginable.

Qu'on se persuade donc qu'un trou vaut mieux qu'un repeint, et que restaurer ainsi c'est détruire ; puisque, hélas ! c'est le sort de la peinture de disparaître dans un temps donné, et que sept ou huit siècles au plus forment son éternité, laissons, après avoir pris toutes les précautions possibles pour prolonger leur rayonnement, s'éteindre sous les voiles qui s'épaisissent ces astres du ciel de l'art ;

que, sous prétexte de les raviver, la main d'un barbouilleur ne les éteigne pas, tant qu'il leur reste encore un scintillement. Rapportez-vous à l'imagination pour les restaurer ! Elle déchiffrera le palimpseste de la jeunesse sous la fumée du temps ; elle continuera le contour qui s'interrompt, rendra leur azur aux *ciels* verdis et réparera les outrages des siècles, si toutefois les siècles n'ajoutent pas plus aux tableaux qu'ils ne leurs ôtent. En tout cas, pour oser toucher un André del Sarto, un Raphaël, un Titien, il nous semble que ce ne serait pas trop d'Ingres ou de Delacroix ; mais confier ces toiles divines à des gens incapables de faire une enseigne de leur propre chef nous paraît un véritable acte de vandalisme.

Si ce n'est pas le véritable André del Sarto adoré des artistes, il en reste assez pour éveiller son souvenir dans les mémoires fidèles, et l'ombre défigurée du grand maître tient encore honorablement son rang dans ce congrès de chefs-d'œuvre.

Les *Pèlerins d'Emmaüs*, de Paul Véronèse, tirés d'une chambre de Versailles et, pour ainsi dire, inconnus, ne sont pas la perle la moins riche de cet immense écrin ; c'est un de ces repas somptueux et pleins d'anachronisme de costume, où le peintre de Venise excellait ; un prétexte biblique à miroiter du velours, chiffonner de la soie, ramager du brocart, ciseler des aiguières, faire tomber des nappes à

plis carrés, rouler des draperies autour de colonnes de marbre et faire jouer des enfants blonds avec de grands lévriers blancs.

Jamais peut-être Paul Véronèse ne s'est montré plus complet que dans ce tableau ; la couleur en est tendre, argentée et d'une séduction irrésistible. Le groupe des enfants du premier plan est d'un ragoût exquis ; les autres personnages, hommes et femmes, ont cette ampleur magistrale, cette facilité opulente, cette grâce étoffée qui caractérisent le grand maître, l'homme le plus sûr de son art, le plus certain de ses effets que la peinture ait produit.

Par un effet de réaction chimique des plus singuliers, le ciel, fait avec un bleu qui fut un instant à la mode alors, et dont le temps a prouvé le peu de consistance, est devenu complètement brun. Ce ciel apocalyptique et funèbre, qu'on aperçoit à travers les colonnes, produit l'effet le plus bizarre et contraste d'une manière étrange avec la gaieté splendide des premiers plans, aussi frais que s'ils venaient d'être peints.

Un autre tableau de Paul Véronèse, qu'on ne soupçonnait pas, relégué qu'il était dans quelque coin obscur, et maintenant placé tout près de l'œil du spectateur, laisse admirer à loisir sa belle ordonnance, sa couleur d'argent doré, sa pâte fine et ferme, sa touche certaine et son élégance d'ajustement : c'est l'*Esther devant Assuérus*. L'Esther,

pâle de son évanouissement, s'affaisse avec une grâce charmante dans les bras de ses femmes, et les plis de sa belle robe de satin broché d'or s'arrangent de la façon la plus noble et la plus fastueuse.

Paul Véronèse, à qui l'on ne donne d'ordinaire que le second rang dans l'école vénitienne, parce qu'il a peint des fêtes, des repas et des sujets d'apparat, toujours par suite du préjugé dont nous avons touché quelques mots tout à l'heure en parlant de Watteau, nous semble devoir être mis sur la même ligne que Titien. Rien n'est plus sérieux que cette peinture si gaie, et il faut avouer qu'elle mérite bien la place d'honneur qu'elle a obtenue dans le Salon carré. Paul Véronèse, ce n'est pas seulement un brillant coloriste, c'est un grand dessinateur. Personne mieux que lui n'a établi une charpente humaine ; chez lui tout est à sa place, tout s'emmanche, tout porte ; les mouvements partent du centre d'action, se déduisent et s'enveloppent avec une suite et une logique admirables. Ce peintre, que beaucoup regardent seulement comme un éblouissant décorateur, s'est préoccupé plus que pas un du dessin général. Qui que ce soit, pas même Michel-Ange, pas même Raphaël, ne tracerait d'une main plus savante le grand trait qui circonscrit ses figures. Son modelé, pour n'être pas minutieux, ne laisse rien à désirer, et ses détails si sobres et si larges mon-

trent une habileté profonde et consommée qui connaît la puissance d'une touche mise à sa place et ne se trompe jamais. Ce qu'on ne saurait trop louer dans Paul Véronèse, c'est la justesse et le sentiment de relation. Ce merveilleux coloriste n'emploie ni rouges, ni bleus, ni verts, ni jaunes vifs. Ses tons, qui, pris à part, seraient gris ou neutres, acquièrent par la juxtaposition une puissance et un éclat surprenants. Il sait d'avance la part de chacun dans l'effet général et ne les pose qu'avec une certitude pour ainsi dire mathématique. Une nuance ne prend de valeur que par le voisinage d'une autre, et les localités se balancent entre elles avec une harmonie sans égale. Une lumière argentée baigne tous les objets, et, sous ce rapport, on peut dire que Paul Véronèse est un coloriste supérieur à Titien lui-même, qui a recours aux oppositions vigoureuses et dore ses teintes d'un glacis couleur d'ombre.

Et puis, quelle facilité à remuer ce que, dans le langage spécial de l'art, on appelle les grandes machines ! Quelle facilité à distribuer, sans désordre et avec animation pourtant, une foule en étage, en groupes, en pyramides, à la ranger autour d'un de ces banquets gigantesques qui semblent les agapes symboliques de l'humanité, dans ces vastes architectures aux balustrades et aux colonnes de marbre blanc, qui laissent transparaître et rire dans leurs interstices le ciel bleu de Venise, cet azur

vénitien, réalisation prématurée des édens et des phalanstères !

Quelle fête splendide et quel régal pour les yeux, que les deux grands repas placés l'un vis-à-vis de l'autre! les *Noces de Cana* et *Madeleine baignant de parfums les pieds du Christ.*

Les gens qui ne voient que l'écorce des choses, et qui pleurent d'attendrissement aux sentimentalités bêtes et romanesques, ont parfois accusé et accusent Paul Véronèse d'être froid et de manquer de cœur, de n'avoir point de passion, d'être sans idée et sans but et de se complaire uniquement aux merveilles d'une exécution prodigieuse. Jamais peintre n'en eut un plus grand et un plus haut idéal. Cette fête éternelle de ses tableaux a un sens profond : elle place sans cesse sous les yeux de l'humanité le vrai but, l'idéal qui ne trompe pas, le bonheur, que des moralistes inintelligents veulent reléguer dans l'autre monde. Paul Véronèse rappelle aux peuples souffrants que le Paradis peut exister sur cette terre ; il plaide la cause de la beauté, de la jeunesse, du luxe, de l'élégance, de l'harmonie, contre les maigres déclamateurs au visage chafouin et au teint rance ; il montre que Dieu, qui est bon, puisqu'il est puissant, après nous avoir chassés du jardin de délices, n'en a pas si bien fermé la porte qu'on ne puisse la rouvrir.

Rassemblés dans un sentiment de bienveillance et

de fraternité autour de la table de la communion du pain et du vin, les hommes retrouvent aisément des fécilités plus enivrantes que celles du couple solitaire de l'antique Éden. N'ont-ils pas les femmes, les fleurs, les parfums, l'or, le marbre, la soie, le vin, la musique, la poésie, l'art, cette fleur de la pensée ; l'échange de l'idée ou du sentiment avec un être pareil à soi, et pourtant dissemblable ; la variété dans l'harmonie ; l'admiration, cet amour de l'esprit ; l'amour, cette admiration du cœur qui vous élève et vous prosterne ; la conscience de faire partie de cet homme perpétuel et collectif avec qui Dieu cause, dans le silence de la création, pour se désennuyer de l'éternité !

Gloire donc à Paul Véronèse, qui fait briller à nos yeux les éléments de bonheur que la bienveillance divine a mis à notre disposition ! Une terre où il y a plus de vingt mille espèces de fleurs ou plantes de pur ornement, où la décoration des couchers de soleil est changée tous les soirs, où la forme superbe est si splendidement habillée par la couleur, ne peut être une vallée de misère. Oui, si on le voulait, l'eau des *Noces de Cana* pourrait se changer perpétuellement en vin, et les parfums de la courtisane en aromes célestes !

L'*Adoration des Bergers*, de Ribera, l'Espagnol-Napolitain, est une vraie merveille ; renonçant cette fois à ses crâneries de spadassin, à ses trivialités de

bohème, à ses férocités de bourreau, le peintre des gueux fourmillants et des martyrs éventrés a traité un sujet tendre et riant ; plus de mines hagardes et farouches, plus de haillons déchiquetés, plus de plaies béantes ouvertes dans la poitrine comme un porche sanglant : rien qu'une mère et son enfant et d'humbles bergers qui adorent la crèche rayonnante. Pour peindre ce nouveau-né et sa mère divine, ce formidable artiste a nettoyé sa palette de la boue et du sang qui la couvrent d'ordinaire ; il a baigné ce petit corps potelé de tons frais et roses ; sa brosse, si âpre et si brutale, a trouvé les caresses les plus délicates pour ce bel ovale du visage de Marie, si céleste et si humain pourtant, où deux yeux espagnols brillent, astres noirs, sur un ciel de nacre et dorent d'un rayon d'amour cette virginité maternelle.

Ce qui fait l'attrait de ce tableau, c'est de voir un lion comme Ribera faire patte de velours et venir, lui aussi, courber humblement la tête avec les bergers devant le jeune Dieu qui vient de naître. La grâce et la force ! En art rien de plus beau ! Et comme ces violents, ces intraitables, ces barbares, ces athlètes, aux muscles invaincus, savent être charmants lorsqu'ils le veulent ! Quel charme exquis de voir ces mains musculeuses devant qui le marbre tremble et la toile palpite, en les sentant venir, sachant les rudes choses qu'elles vont leur demander, se

faire légères, douces, adroites, onctueuses, caressantes ! Et comme sous les formes suaves, sous l'épiderme rose, on devine les nerfs d'acier dissimulés, mais non absents ! Comme on comprend que cette douceur n'est pas de la faiblesse, mais de la force qui se retient ; que cette grâce n'est que volontaire et que l'athlète reparaîtrait soudain, s'il le fallait, pour enlever sur ses épaules les portes de Gaza !

Titien a dans cette salle, au plus beau rang, trois toiles splendides : le portrait de sa maîtresse, chef-d'œuvre sans rival ; le *Christ au Tombeau*, le *Christ flagellé*, deux merveilles, deux éternels sujets d'étude et d'admiration, où la perfection humaine semble atteinte.

Que dire aussi de la *Tomyris* de Rubens, cette peinture si farouche et si délicate, ce mélange d'énergie et de grâce, de luxe barbare et d'élégance flamande ?

Comment apprécier dignement cette *Sainte Famille* envoyée en cadeau à François Ier ? idéal visible, concert harmonieux de la beauté divine, morale et physique, où la forme épurée de la Grèce s'illumine de l'âme du christianisme ; point d'intersection où l'antiquité se croise avec le monde moderne, où Apelle rencontre Raphaël !

Nous ne sortirions jamais de ce radieux Salon carré dont un volume ne suffirait pas à décrire les

richesses, si nous ne faisions pas effort sur nous-même pour nous en arracher ; et cependant nous avons une lieue de chefs-d'œuvre devant nous ! La galerie s'étend à perte de vue, tapissée de merveilles.

Voici d'abord la glorieuse école italienne qui commence. Le souvenir des imagiers byzantins et des enlumineurs gothiques vit encore dans la raideur et dans la symétrie de Pérugin, le naïf maître de Raphaël ; André Mantegna cisèle sa peinture comme un orfèvre un bijou précieux et remplit ses fonds de détails d'une minutie enfantine et charmante. Masaccio, déjà plus souple et plus coloré, semble s'amollir au souffle de la Renaissance qui approche ; Fra Bartholomeo, l'ange de Fiesole, n'est plus raide que par piété ; Raphaël, s'enhardissant, fait donner la main aux trois Vertus théologales par les trois Grâces, dépose la longue robe du peintre de Péruse pour la tunique grecque et, mêlant le spiritualisme et le matérialisme dans la plus heureuse proportion, demande à l'Apollon un corps pour l'âme de Jésus, et à Vénus sa forme pour la virginité de Marie.

Le même mouvement s'opère par toute l'Italie. A Gian Bellini succèdent le vieux Palme, le Giorgione, Titien, Tintoret, Véronèse ; Corrège illumine de sa gloire l'école de Parme ; le Vinci, étrange, mystérieux, musical, pour ainsi dire, dans sa *Monna Lisa*, semble peindre avec les couleurs du rêve et réaliser sur

toile l'air d'*Ombra adorata;* puis apparaît Michel-Ange, le Titan de l'art, qui modelait comme Prométhée et que Jupiter n'eût pas osé clouer sur la roche. Arrivé à ce point, l'art ne peut plus progresser. C'est le règne des grands maniéristes, admirables encore, mais moins purs, et que la crainte des redites jette dans les recherches. Des maniéristes on passe aux flamboyants, à Pietro de Cordoue, à Carle Maratte, à Tiepolo : tout art commence par la raideur et finit par le chiffonné. Le beau se trouve dans la période moyenne.

Au début de chaque école on retrouve les lignes droites, les teintes plates, les bras collés au corps ; il y a une Égypte en tête de l'Italie, de la Flandre et de la France, et les premiers essais d'un peuple cherchant à trouver les connaissances humaines au sortir de la barbarie ont tous la même physionomie. Le besoin de reproduire dans les temples les symboles vénérés des religions met le pinceau à la main des artistes à qui la foi tient au besoin lieu de talent. Quand la peinture se vulgarise, des images divines on passe à la reproduction des personnages historiques ou réels, toujours avec un certain idéal, puis vient le règne des *naturistes;* le paysage, qui jusqu'alors n'avait prêté ses fonds verts que pour faire se détacher les figures, prend de l'importance, existe par lui-même et se passerait au besoin de personnages. La ligne, droite d'abord, s'arrondit,

puis se tortille ; les fonds d'or cèdent la place aux fonds bleus, auxquels succèdent les paysages. Ces deux transformations sont l'histoire de la peinture dans tous les pays et à toutes les époques. Contrairement à la logique apparente, l'idéal est le point de départ et la nature le terme. Au delà, il n'y a plus que le trompe-l'œil et le daguerréotype, et l'évolution est à recommencer.

L'idée que nous venons d'émettre ressort invinciblement d'une simple promenade dans cette longue galerie ; aucune histoire écrite ne démontrerait d'une façon plus nette cette vérité de tous les temps et de toutes les contrées ; les tableaux disposés d'une manière ingénieuse et logique, chaque peintre important avec son œuvre, entouré de son école, précédé de son maître, qui le rattache au passé, comme ses élèves le rattachent à l'avenir, forment une chaîne dont les anneaux ne s'interrompent jamais, parce que l'art, non plus que la nature, ne fait jamais de sauts, *non fecit saltus*. Le nom du peintre, inscrit en lettres noires sur un petit cartouche doré, est fixé au bord du cadre et dispense ceux qui ne le reconnaîtraient pas à la manière de recherches ennuyeuses dans le livret. Une amélioration importante et bien facile à réaliser serait de mettre à côté du nom de l'artiste la date probable de l'œuvre, un simple chiffre à tracer. Quand on ne pourrait connaître avec certitude la date de l'œuvre, l'année de la naissance et

celle de la mort du maître guideraient toujours. Chaque toile deviendrait ainsi une page d'histoire, un document précieux, outre sa valeur intrinsèque et artistique ; seulement, en suivant cette méthode chronologique, il arrive quelquefois qu'un beau tableau se trouve sous un mauvais jour. Mais il serait si facile d'avoir dans toute la galerie du Louvre un jour aussi beau que celui du Salon carré, en coupant la voûte d'une verrière qui en suivrait toute la longueur ! L'affreux plafond à rosaces chicorée n'a rien qu'on puisse regretter.

L'école italienne occupe les deux premières travées. Dans la première, à droite, se succèdent les écoles de Mantoue, de Parme, de Milan, de Venise, en commençant par Mantegna ; à gauche, les écoles romaine, florentine, siennoise, en commençant par le Pérugin.

Après l'école vénitienne, finissant au commencement de la deuxième travée, à droite, viennent les écoles espagnole, napolitaine, génoise ; puis, les Carraches, et enfin Guerchin et Dominiquin, leurs élèves ; à gauche, après l'école romaine de la décadence, les autres élèves des Carraches, le Guide et l'Albane.

Le Pérugin ouvre la marche par une *Sainte Famille* et un *Christ apparaissant à la Madeleine*; puis le Pinturiccio nous montre un Christ en croix d'une maigreur ascétique, et le Frari, qui vraiment

n'est pas assez connu pour son mérite, une *Madone assise sur un trône* entre un saint vêtu d'un froc et un saint Georges armé de pied en cap, d'une élégance toute chevaleresque, ayant à ses pieds deux adorables petits anges qui jouent de la mandoline. Ensuite on voit se succéder la *Vierge* d'André de Assisi, l'*Assomption* de Raffaellino del Garbo, la *Notre-Dame* de Mariotto Albertinelli, flanquée de deux saints et se détachant sur un fond de ville du moyen âge; les *Quatre cardinaux en conclave* de Pier-Francesco Sacchi, d'un dessin et d'une couleur admirables; *Sainte Marie et sainte Anne*, d'André Sabbatini, précieuse peinture où le naïf anachronisme du fond nous fait voir en Judée un château gothique à tourelles en poivrières; une *Madone* de Fra Bartholomeo d'une pureté adorable, et une autre de Sciarpellini, d'une tournure superbe et d'une grande fierté de style. Fassola da Pavia, Alfani ont là chacun une page très belle; on sent déjà palpiter les ailes de l'ange Urbin dans le ciel de la peinture.

En effet, le voici avec son saint Michel archange terrassant le démon, sa sainte Marguerite domptant la Guivre, sa Vierge au voile, ses admirables portraits, son petit saint Georges et son saint Michel haut de quelques pouces, mais grands comme s'ils avaient vingt pieds, et tous ses chefs-d'œuvre, trop connus pour qu'il soit nécessaire d'y insister. Il est

accompagné et suivi de Jules Romain, de Sébastien del Piombo, sublime paresseux qui se contenta de laisser dédaigneusement à la postérité une demi-douzaine de chefs-d'œuvre; de Rossi Salviati, auteur d'un beau saint Thomas touchant les plaies du Christ; du Pontorme, maniériste de grande allure et d'aspect magistral ; de Vasari, l'auteur des Vies des peintres; de Rosso del Rosso, qui a traité avec beaucoup de noblesse et de majesté le sujet de sainte Anne et la Vierge ; du Primatice, le peintre de Fontainebleau, à qui ses élégances raffinées et ses afféteries superbes donnent une grâce bizarre qu'on voudrait blâmer, mais qui séduit, et dont le *Concert mythologique* et la *Continence de Scipion* ont un charme fantasque où se pressent déjà la décadence.

Ce plateau culminant de l'art est si étroit qu'on n'y reste pas longtemps. Nous voici déjà au Procacini, au Baroche, au Cigoli, au Cardi, au Dossi-Dosso, dont les anges bleuâtres sont si vaporeux; au Pietre de Cortone, si charmant dans sa grâce de second ordre; au Schidone, au Matea Roselli, au Feti, au Sasso Ferrato et autres maîtres très habiles, trop habiles même, en qui la pratique devance l'inspiration.

De l'autre côté de la galerie, l'art de Mantoue, de Parme et de Venise suit une ligne parallèle. André Mantegna, avec ses compositions allégoriques et son *Calvaire,* sépare le peintre de l'imagier et inaugure

la nouvelle ère pittoresque; Angelo Anselmi, Luini, Marco Ugione, Cima da Conegliano marquent chacun un progrès. Parme, par le *Mariage de sainte Catherine*, de Corrège, atteint le comble de la perfection; Venise, avec Palme le Vieux, Giorgione, Titien, Tintoret, Paul Véronèse, se sacre reine de la couleur. Quel joyau que cette *Vierge au lapin*, de Titien! Puis viennent le Bonifaccio, Pâris Bordone, Schiavone et les éternels Bassan avec leur invariable ménagerie.

Au milieu de tous ces maîtres, leur égal à tous et souvent leur supérieur, brille le grand Léonard de Vinci, le peintre peut-être qui nous émeut et nous trouble le plus profondément. Ce microcosme mystérieux, qui semble réfléchi par une glace noire et où règne comme un crépuscule d'une douceur infinie, produit un effet étrange! Les personnages vous regardent avec une pénétration si intime, des sourires si pleins de réticences et si prodigieusement spirituels, des yeux si rayonnants de pensées contenues, qu'on s'arrête devant eux tout interdit! Vierges, Enfants Jésus, anges, saints paraissent venir d'une sphère où l'on fait beaucoup de choses qu'ils ne veulent pas dire, et ont l'air joyeusement cruel et hypocritement doucereux de sphinx qui ont des énigmes indéchiffrables à proposer. Le saint Jean surtout, sous ses teintes noires et violettes, a la physionomie d'un Méphistophélès céleste et annonce la

bonne nouvelle d'un air terriblement ironique. Les tableaux du Vinci ne sont pas seulement des reproductions plastiques de la nature plus ou moins parfaites ; ses personnages ne se contentent pas de vivre, ils pensent et ils rêvent.

En descendant, à droite ou à gauche, sont placés Leonello Spada, avec son *Bourreau* écarlate et son *Enfant prodigue ;* Salvator Rosa, le peintre des solitudes et des brigands, dont nous aurions voulu voir la grande bataille dans le Salon sacré ; les Carraches, ces peintres si habiles, si savants, aussi grands artistes que peuvent l'être des académiciens éclectiques ; Dominiquin, ce bœuf de la peinture, qui a tracé un si glorieux sillon ; le Guide, l'auteur de l'immortelle fresque des *Heures*, le peintre fécond, inégal et disparate, qui a fait dans ses trois manières des choses superbes et détestables, et dont on rencontre partout les Madeleines aux yeux pâmés, aux cheveux d'or et à la gorge bleuâtre ; le Guerchin et son puissant clair-obscur ; Murillo et son Mendiant fier à bon droit de la vermine qui l'a rendu immortel ; le Calabrèse, le Caravage, l'Espagnolet, et tous ces furieux réalistes qui semblent avoir vécu dans des cavernes et des coupe-gorge. Puis viennent les peintres d'architecture : Pannini, qui a fait écrouler tant de colonnes et d'architraves dans ses tableaux de ruines ; Canaletti, qui parcourt avec sa gondole tous les canaux et toutes les lagunes de Venise.

Là se termine l'art d'Italie, qui a commencé par le portrait de la Vierge et qui finit par le portrait d'une maison.

Au commencement de l'école allemande, nous retrouvons le faire sec, peiné, minutieux, hiératique, pour ainsi dire, qui est commun à tous les artistes primitifs, et aussi leurs charmantes qualités, leur foi inaltérable, leur onction et leur naïveté pieuse. Emmelinck, Cranach, Lucas de Leyde, Van Eyck, puis Holbein et Albert Durer représentent cette période. Chose étrange! le dessin précède toujours la couleur; quoiqu'ils aient souvent de la fraîcheur dans les teintes, on ne peut pas dire qu'un peintre gothique ait jamais été coloriste dans le sens précis du mot. Le clair-obscur, sans lequel il n'y a pas de coloris véritable, ne fait son apparition qu'aux époques avancées de l'art.

Cette période de sécheresse passée, on entre en plein dans la grasse et plantureuse école flamande. On dirait que Rubens a voulu venger la chair de toutes les mortifications du moyen âge. Pour compenser les maigreurs des peintres ascétiques et leurs squelettes enveloppés de suaires au lieu de draperies, il a fait palpiter dans ses toiles innombrables que colore la pourpre de la vie des montagnes de chair rose et blanche, fouettée de vermillon, satinée des luisants de l'embonpoint et de la santé; il s'est jeté dans une prodigieuse luxuriance de torses

nus, de dos, de hanches, de croupes rebondies, où la queue de la sirène envoie les perles vertes de la mer ; il a mis ses madones potelées au centre d'une auréole de chérubins, fait ruisseler la soie, miroiter le velours et animé de sa puissante vie des arpents de toiles toutes rayées de la griffe du lion, même celles qui ne sont pas toutes de sa main.

Quelle éblouissante galerie que celle des allégories sur le mariage de Marie de Médicis et de Henri IV ! Jamais la froideur des conceptions officielles ne fut plus habilement dissimulée ; et dans un tout autre genre, quelle délicieuse chose que cette Femme au chapeau de paille ! ébauche légère, où la toile à peine est couverte. Regardez, s'il vous plaît, cette fougueuse esquisse de tournoi que les plus effrénées esquisses de Delacroix n'ont pas dépassée ; que d'abondance, que de vigueur, que de variété et même que de grâce ! Toutes les qualités semblent réunies dans ce talent prodigieux et cette existence colossale.

Simultanément défilent Jordaens, Antoine van Dyck, si coloriste, si fin, si aristocratique, malgré ses accointances flamandes ; Rembrandt, le plus étonnant et le plus original peut-être de tous les peintres, qui a inventé son dessin, son style, sa couleur, sa lumière, ses ajustements, à la fois réaliste et fantastique, trivial et plein de poésie, qui sait mettre une âme dans un paquet de haillons et

un soleil dans une cave, et dont l'œuvre de magicien semble faite par le docteur Faust avec l'aide du Diable.

Puis arrive enfin toute la bande des Teniers, des Ostade, des Adrien Brauwer, des Craesbeke, des Van de Velde, des Van der Eyden, des Mieris, des Metzu, des Terburg, des Gaspard Netcher, des Ruysdael, des Winants, des Cuyp, des Paul Potter, des Berghem, des Karel Dujardin, et ces myriades de maîtres charmants qu'on appelle familièrement les petits maîtres; enfin l'on aboutit à Schalken, qui ne sait plus peindre qu'un effet de chandelle, et de plus en plus diminue l'art flamand, qui, comme l'a si bien dit M. Arsène Houssaye, meurt dans une tulipe de Van Huysum, qui lui sert de tombeau.

C'est maintenant le tour de l'école française, qui, venue après les autres et bien inférieure, a fini par leur succéder et en recueillir l'héritage.

Au XIX° siècle, la Rome de la peinture est Paris. C'est le seul foyer où se conserve l'étincelle sacrée et qui puisse opposer M. Ingres à Raphaël et M. Delacroix à Pierre-Paul Rubens.

(*La Presse,* 10 février 1849.)

II

LA GALERIE FRANÇAISE

I

La série des écoles anciennes s'arrête, dans la galerie du Louvre, à Louis XIV et à Bossuet. L'école française clôt le glorieux cycle ouvert par les écoles d'Italie et d'Allemagne ; l'école française, en effet, leur survivra seule et seule continuera avec quelque gloire les traditions de ses chefs illustres.

En effet, que reste-t-il en Italie après les Carraches, ces éclectiques sans race qui arrivèrent à une négation complète par la prétention de réunir les qualités les plus inconciliables ? En Flandre, quelle fut la lignée de Jordaens et de Van Dyck, ces fils de Rubens en descendance directe ?

Chez nous, au moins, après ces grands génies qui se nommèrent Lesueur et Poussin, nous voyons surgir toute une génération de savants et vigoureux praticiens, Jouvenet, Lafosse, Lemoine, de Troy, les Vanloo, Boucher, Coypel, sans parler d'une foule d'habiles portraitistes, naturalistes et autres, dont les œuvres sont restées plus connues encore que les noms. Il ne faut donc pas s'y tromper et, par une fausse modestie nationale ou par un éblouissement bien excusable à l'aspect des chefs-d'œuvre des autres contrées, estimer notre peinture française au-dessous de ses mérites ; n'eût-elle que celui d'avoir eu la vie plus dure que toute autre, sa part serait belle encore.

L'art indigène devait naturellement occuper une vaste place dans le Louvre. En effet, nous le trouvons installé dans toutes les galeries qui longent la Seine, à partir des jardins de l'Infante. Ces salles, ouvertes depuis quelques années seulement, servirent jusqu'ici à évacuer le trop-plein de la grande galerie ; mais le désordre, l'absence de classification y régnaient comme partout ailleurs. La salle dite des sept cheminées, apparemment parce qu'on ne saurait y en découvrir une seule, était dévolue à des copies de Raphaël, et jadis à l'*Entrée de Henri IV à Paris*, de Gérard.

Cette salle, un peu ténébreuse actuellement, mais qui va bientôt recevoir un jour abondant par

son vitrage agrandi, est la tribune de l'école française moderne, de même que le grand Salon carré est la tribune des écoles anciennes.

C'est là une heureuse idée et bien capable de désarmer les dilettanti de l'art contemporain, qui regrettaient, Dieu sait pourquoi, de ne plus voir figurer la *Psyché* de M. le baron Gérard entre un Mantegna et un Claude Lorrain, voisinage homicide. Cette fois, ils doivent être satisfaits, ou nous les déclarons bien difficiles. David, Gérard, Gros, Guérin, Lemière sont là côte à côte comme en plein Institut. Prud'hon et Géricault y sont aussi, les glorieux *outlaws*, et semblent narguer à leur tour ceux qui, vivants, les opprimèrent et les méconnurent. La mort a ouvert aux martyrs les portes du sanctuaire, et, comme dans la parabole de l'Évangile, les derniers sont devenus les premiers.

On a beaucoup écrit contre David et son école depuis une vingtaine d'années, et nous n'avons pas manqué, pour notre compte, de marcher aux premiers rangs dans l'insurrection de la jeunesse contre l'Institut, légataire et représentant inextinguible des traditions tyranniques du maître. De toutes ces colères un peu violentes, de ces plaisanteries plus ou moins hasardées ou entachées de rapinisme, aujourd'hui même que le temps a pu calmer notre bile et modifier quelques-uns de nos jugements, nous ne regrettons rien, car l'oppression qui nous

révoltait alors n'a pas encore cessé maintenant, et du fond de sa tombe le vieux David, le régicide devenu courtisan de Napoléon, le démagogue ami de Robespierre et de Marat, postulant plus tard et assez humblement le titre de premier peintre de S. M. l'empereur et roi, a continué à exercer une influence dont les traces ont de la peine à disparaître, car premier peintre veut dire autocrate et tyran de toutes les peintures, sculptures et manufactures d'objets d'art d'un règne.

Certes, il a fallu à cet homme une rare puissance de volonté, une foi bien âpre dans ses doctrines, et un fanatisme étrange chez ses disciples, pour s'imposer, comme il le fit de son vivant, et se perpétuer, comme nous le voyons encore, à travers des événements si variés et des civilisations si diverses. David est parti d'une idée, d'une antithèse, devrions-nous dire, et en a fait jaillir les conséquences les plus extrêmes, les plus violentes ; les galeries françaises du Louvre nous offrent, à cet égard, le plus curieux rapprochement entre le point de départ et l'apogée de ce célèbre artiste. Suivez-nous pour un moment dans la salle du fond, et arrêtez vos regards sur ce tableau où l'on voit parader dans des attitudes galantes un Diomède déhanché, une Pallas en goguettes, une Vénus qui noie dans un nuage d'eau de savon des chevaux flamme de punch qui dansent la sarabande, le tout sous prétexte d'un sujet de

l'Iliade plus ou moins quelconque, ô Homère ! ô Phidias ! et dites-nous un peu à qui vous attribuez cette peinture filandreuse mais adroite, efflanquée mais crâne, et même des plus adroites selon la dernière mode du temps. C'est, direz-vous, l'œuvre d'une âme damnée, d'un disciple fanatique, ou, si vous l'aimez mieux, d'une victime de Boucher. En effet, vous avez devant vous un élève de Boucher, qui même a déjà fait ses preuves sur les panneaux de la Guimard ; mais cet élève se nomme Louis David, et le tableau que vous avez sous les yeux est son prix de Rome.

Arrivé dans la ville éternelle, notre jeune lauréat, avec un louable courage, va se recommencer toute une éducation d'artiste, car il a compris, à l'aspect des monuments impérissables du vrai beau, toute l'inanité de cette fausse pratique qui vient de ses maîtres. Le vent de la Revolution souffle en France à tous les points de l'horizon : le jeune artiste rêvera, lui aussi, une révolution dans les arts et s'en fera le promoteur infatigable, à l'exemple des rudes réformateurs ses amis et ses contemporains ; il entreprendra de ramener au sérieux, à la dignité, à l'idéal la peinture française, tombée dans un débraillé qui tient de la démence.

Il fera parler à son art la langue de l'ère nouvelle, une langue austère, une langue républicaine. Malheureusement, le vrai sens de l'antique, si souvent

invoqué à cette époque, a manqué à David comme aux littérateurs, comme aux poètes et même comme aux hommes politiques de son temps. Les *Sabines* et le *Léonidas*, quelque talent réel qui se révèle dans ces deux compositions, sont aussi loin des morceaux antiques que les *Géorgiques* de l'abbé Delille de celles de Virgile, que les tragédies de Laharpe de celles de Sophocle, que la république de 1793 de celle de Périclès et de Scipion. C'est une mode substituée à une autre : nous avions le rococo flamboyant, nous aurons le rococo raide.

Malgré ces aperçus, dont nous maintenons la justesse, dans l'évolution historique de l'art français, on ne saurait sans injustice refuser à Louis David une place importante et d'incontestables mérites ; dessinateur timide et froid dans les compositions de style, il s'est montré souvent dans les portraits interprète fin et naïf de la physionomie humaine. Quand il peut un moment s'abstraire de l'*Apollon du Belvédère* et de la *Vénus de Médicis*, vis-à-vis d'un morceau de nature, comme dans son *Marat*, comme dans le *Portrait de madame Récamier*, exposé au Musée (nous rapprochons à dessein ces deux termes extrêmes de la laideur et de la beauté), il trouve à son insu, malgré lui peut-être, des accents d'une vérité un peu triviale, mais vive et saisissante.

Le naturalisme de David n'est ni l'énergique et

brutale improvisation du Caravage, ni l'élégance de Van Dyck et de Velazquez ; c'est quelque chose de plus terre à terre et de plus prosaïquement réel comme rendu ; mais au moins le sentiment est bien à lui, et bien à lui surtout la simplicité de procédés et de moyens qu'il remit en honneur. Hélas ! elle devait faire autant de victimes que l'excessive habileté des écoles corrompues qu'il voulut et crut régénérer. Nous insistons sur ces considérations générales, que nous croyons importantes, parce qu'elles sont la clef de l'histoire de l'art contemporain. David et Charles Le Brun furent en France deux hommes qui pesaient d'un poids égal sur les destinées de l'art à leur époque, et nous ne pouvons pas plus oublier, quant à nous, Prud'hon et Géricault, misérables ou méconnus sous le règne de David, que nous ne saurions pardonner au premier peintre de Louis XIV Lesueur longuement persécuté et Poussin mourant loin de sa patrie, où sa noble fierté ne voulait pas subir un maître.

Ce qui précède établit suffisamment notre manière de voir à l'égard des *Sabines* et de *Léonidas*, qui occupent une place d'honneur dans la Tribune de l'école française. Le portrait de *Madame Récamier*, que nous ne connaissions pas encore, est un monument curieux du style de l'époque. Couchée sur un lit de forme antique, la beauté célèbre, vêtue d'une tunique blanche, pieds nus, se présente de dos et

retourne sa tête vers le spectateur dans une pose qui n'est pas sans quelque analogie avec celle de l'*Odalisque* d'Ingres. Nous ne savons si l'appartement dans lequel elle pose attend un mobilier, mais on y respire le froid glacial d'une simplicité toute spartiate ; à côté du lit grêle et mesquin dont nous avons parlé se dresse un candélabre antique à tige fluette : c'est le seul luxe qu'ait osé se permettre cette belle personne. La tête et les extrémités sont d'un charmant caractère ; mais ce qui manque à cette peinture, comme à toutes celles où David a reproduit des femmes, c'est l'amour, c'est la caresse de la forme et de l'épiderme, c'est cette fleur idéale et chaste que trouvèrent sous leur pinceau Léonard, Corrège, Titien, Van Dyck, tous ces grands voluptueux du contour et de la couleur. La *Madame Récamier* de David est un bon portrait à la manière de son *Pie VII*, et c'est tout ; la *Joconde* de Léonard, la *Fornarina* de Raphaël, la *Maîtresse* du Titien, l'*Helena Forman* de Rubens, la *Madame Leroy* de Van Dyck sont plus que des portraits, ce sont presque des poèmes.

En face des deux grandes pages de David, on a suspendu le chef-d'œuvre de Gros, la *Peste de Jaffa*, et non loin de là son *Champ de bataille d'Eylau*. Il est des tableaux tellement connus que toute description en serait superflue. Ceux-ci sont de ce nombre. La composition de la *Peste*, un peu cadencée, un

peu théâtrale, comme l'exigeait l'époque, nous semble, néanmoins, la plus heureuse de toutes celles de Gros. Il a du moins su trouver cette fois des premiers plans plus heureux que ces abominables remplissages qu'on déplore dans son *Eylau* et son *Aboukir*. Gros fut un peintre de tempérament plus que de goût et de choix. Emporté par un sentiment énergique du mouvement et de la vie, il a fait, presque sans le savoir, des morceaux qui sont des chefs-d'œuvre.

Nous disons sans le savoir, car à l'époque douloureuse de la vie de ce grand artiste, où l'on crut devoir l'avertir, avec une franchise trop brutale, que ses *homélies baissaient*, il n'y avait déchéance ni dans son talent, ni dans sa pratique. Les sujets choisis cessaient d'être sympathiques, voilà tout. Dans ce *Diomède* offert en pâture à ses chevaux et poursuivi par des railleries dont la conclusion fut si terrible, la même science anatomique, la même habileté d'exécution se retrouvent que dans les plus belles pages du maître, et la coupole du Panthéon, qui lui valut le titre de baron, n'était certes ni mieux conçue ni mieux exécutée que les œuvres de sa vieillesse. L'irritable fierté du vieillard put donc à bon droit se révolter contre les arrêts de ce public qui ne savait pas lire dans ses dernières pages mythologiques le peintre des épopées impériales. Le talent survivait, le sujet seul faisait défaut. Somme toute,

Gros fut une puissante organisation, à laquelle il ne manqua pas autre chose que de se développer dans un milieu plus favorable et sous des influences plus sympathiques que celle de l'école où il apprit son art et du siècle où il apparut.

Tel ne fut pas Guérin, homme d'esprit, agenceur habile, mais, à tout prendre, assez médiocrement doué d'un talent plus laborieux qu'inspiré. Sa *Clytemnestre*, son *Offrande à Esculape*, son *Marcus Sextus*, qui ont eu un si grand succès d'à-propos au retour des émigrés, sont des bas-reliefs antiques dans le style de la décadence romaine, où l'on reconnaît quelques qualités de dessin et de modelé, mais qui sont habillés de cette couleur fausse et sans consistance mise en honneur par le maître et adoptée sans contrôle par toute son école, Gros excepté.

Aux deux côtés de la *Bataille d'Aboukir* figurent, comme les volets d'un immense triptyque, les quatre *Renommées* de Gérard, qui devaient dérouler sur un plafond la toile de la *Bataille d'Austerlitz*.

Ces quatre figures aériennes sont bien les meilleures sorties du pinceau de cet artiste, qui fut, au dire de tous, un des hommes les plus spirituels de son temps, mais dont la gloire, comme peintre, s'est déjà considérablement éclipsée. Les quatre *Renommées* sont néanmoins d'une tournure hardie et ma-

gistrale. Celle surtout qui se présente par les pieds au spectateur est d'une invention que n'eût pas désavouée un maître vénitien. Nous ne savons si cet éloge, à notre sens flatteur, eût été agréable à l'artiste qui professait pour le style du Tintoret et de Paul Véronèse une assez médiocre estime. Quant à la *Psyché*, si célèbre, nous avouons que nous ne nous sommes jamais beaucoup délecté à contempler ces chairs de fer-blanc vernissé, ce ciel en porcelaine et ce paysage soigneusement épousseté. Tout le succès du tableau s'explique par l'air de tête de la jeune fille, qui a de la candeur et une certaine grâce juvénile.

Nous pourrions appliquer à Girodet nos appréciations sur Gérard et sur Gros. Comment en serait-il autrement pour des condisciples qui tous s'étudièrent à reproduire plus ou moins fidèlement le style et le faire du maître? Chez Girodet, l'effort et la tension se manifestent à un plus haut degré que chez tous les autres ; esprit chercheur, cultivé, littéraire même (sa traduction d'Anacréon en fait foi), Girodet se tortura toute sa vie pour faire dire à la peinture autre chose que ce qu'elle a su exprimer de toute éternité, à savoir : le soleil, la lumière, les formes et les couleurs des créatures de Dieu. Cette ambition l'a jeté dans les aberrations les plus étranges, telles que celle, par exemple, de remplacer dans son atelier la clarté du jour par des lampes, et de ne

4.

plus vouloir peindre que sous cette lumière factice, bonne au plus pour se rendre compte de quelques effets violents que le jour ne donne pas.

L'*Endymion* qui figure dans la grande salle française est une production de la jeunesse du peintre et une des meilleures; sauf la tête, entamée par un raccourci inacceptable, sauf le dessin pseudo-antique du torse et des jambes du beau dormeur, et bien des détails répréhensibles, l'ensemble demande grâce à la critique en faveur d'un sentiment réellement poétique et de l'heureuse exécution de ce brillant et chaste baiser de la reine des nuits, qui vient caresser les lèvres et le sein du pasteur et se reflète en échos lumineux et métalliques sur les feuillages qui abritent son sommeil.

Après l'église triomphante, l'église militante ; après les enfants gâtés de la fortune et du succès, les méconnus et les persécutés, les protestants et les hérétiques. Voici, à notre droite, Géricault, qui usa sa vie et sa fortune dans ses glorieux et pénibles travaux, sans que l'aube de sa gloire si méritée ait lui sur l'oreiller funèbre où s'enfonça, sculptée par l'agonie, sa belle et maigre tête de martyr. A notre gauche, Prud'hon, ce fils d'un pauvre maçon de la Bourgogne, chargé de famille et qui fit de son huitième ou dixième enfant un peintre, sans trop savoir pourquoi ni comment; Prud'hon, ce mélancolique et doux génie, ce talent rêveur qui passa comme une

élégie, comme un soupir de hautbois, parmi les fanfares assourdissantes de l'empire; Prud'hon, qui n'obtint pour toute commande, durant sa longue et triste carrière, que quelques portraits mal payés, que les dessins de la toilette de l'impératrice Joséphine et un petit plafond dans la salle de *Marsyas*, aux antiques, lequel est tout bonnement un chef-d'œuvre; or, les études de chevaux que Géricault promenait chez tous les marchands de son époque, sans pouvoir en trouver deux cent cinquante francs, ont vu plus que décupler leur prix.

Aujourd'hui les amateurs les plus éclairés s'arrachent à prix d'or les moindres croquis échappés au crayon de Prud'hon, et l'on a payé, il y a peu d'années, dans une vente célèbre, douze mille francs la petite esquisse de l'*Assomption*, que nous retrouvons au Louvre. Cette charmante et suave peinture, qui ornait l'autel de la chapelle des Tuileries, a été rendue à l'étude des artistes et à notre admiration. Rien de plus délicat, rien de plus élégant et de plus chaste que ce groupe aérien où le maître a su être nouveau après le Poussin et tant d'autres qui semblaient avoir épuisé le sujet. Comme ces beaux anges soutiennent légèrement et respectueusement la douce reine du ciel ! Dans ce type de Vierge, créé par Prud'hon, nous avons été frappé par une ressemblance étrange entre l'expression de béatitude extatique qui illumine sa tête et celle qui se répand sur les traits

de la somnambule Louise, quand elle est en proie à ses hallucinations musicales.

La *Justice et la Vengeance poursuivant le crime* et le *Christ en croix* sont des tableaux beaucoup plus connus, le dernier surtout, où l'expression tragique s'élève au plus haut degré. Le groupe éploré de *Saint Jean soutenant la mère de Dieu*, qui s'affaisse sous une immense douleur, est une admirable chose, et nous ne savons dans aucune école un morceau où le clair-obscur soit plus magique, la touche plus légère et plus grasse que dans la *Madeleine agenouillée au pied de la croix*. La tête de la belle pleureuse, dont la blonde chevelure est seule éclairée, plonge, ainsi que le col, dans une demi-teinte suave, profonde et transparente, à rendre jaloux le divin Corrège lui-même.

La *Méduse* de Géricault se trouve flanquée de son *Cuirassier* et de son *Chasseur aux guides* échappés par miracle au sac du Palais-Royal. Ils faisaient partie de la galerie de l'ex-roi, qui les avait momentanément prêtés à l'exposition de l'Association des artistes, au bazar Bonne-Nouvelle; un avis placardé sur l'une des portes du Salon français fait savoir que l'administration des Musées ne considère ces deux toiles que comme un dépôt. Il serait à désirer qu'elles pussent devenir, sans spoliation, une propriété nationale et définitive. En effet, ce sont les deux premières révélations du talent si vigoureux de Géri-

cault. Il n'avait pas beaucoup plus de vingt ans quand il eut l'idée, qui dut sembler bien saugrenue aux fabricants de mythologies d'alors, de portraire en dimensions quasi colossales ces deux guerriers inconnus et non gradés.

Malgré quelques inexpériences et quelques impossibilités que le moindre rapin relèvera aussi bien que nous, il n'en reste pas moins à admirer un jet puissant, une belle intelligence du groupe, et surtout cette facture ample et hardie qui, bien plus que tout autre mérite, a fait de Géricault un des chefs véritables de la révolution opérée dans la peinture depuis une vingtaine d'années.

Il ne faut pas s'y tromper, en effet; malgré une sève inconnue qui circule dans le dessin de Géricault, il est moins débarrassé des langes académiques qu'on ne le suppose généralement. L'amour du nu, le culte du morceau rendu l'entraînent souvent au delà et en deçà de l'expression et de la convenance. Ces admirables études qui se tordent sur le radeau de la *Méduse* ont un arrière-goût de modèles crânement copiés, de science anatomique complaisamment étalée, et nous doutons fort, malgré notre admiration profonde pour cette œuvre immortelle, que les choses se soient passées ainsi sur le fatal banc d'Arquin.

Mais qu'importe! Le ciel de plomb qui pèse sur toute la scène, la vague pesante qui se lève comme

la mâchoire d'un grand sépulcre béant, la voile qui abrite une partie de la scène, le jour lugubre et blafard qui vient faire saillir ces corps revêtus d'une pâleur cadavérique, le nègre agitant un mouchoir avec un geste désespéré vers le point imperceptible qui révèle à tous ces malheureux un salut incertain, toute l'angoisse répandue sur la composition, lui donnent une valeur historique, et, de par la toute-puissance du génie, il est impossible, même à un naufragé de la *Méduse*, de se figurer la scène autrement.

La tribune française est ornée, à ses angles, des bustes de David, Gros, Gérard et Guérin. Géricault et Prud'hon mériteraient bien, ce nous semble, le même honneur.

II

Les salles qui suivent la Tribune française contiennent la queue de l'école du temps de Louis XIV; les reflets affaiblis de la manière de Le Brun, l'autocrate de la peinture dans le grand siècle, comme les anneaux de toutes les queues, vont s'amoindrissant. Nous ne disons pas cela pour le Lesueur qui figurait

autrefois dans un plafond de l'hôtel Lambert et représente Phaéthon demandant à conduire les chevaux de son père, ni pour les beaux portraits de M^mo de Maintenon, par Mignard, et de Molière, du même peintre, ou tout au moins exécuté sous ses yeux et retouché de sa main. Quant au Valentin, quoique Français et très Français, puisqu'il était de Coulommiers, il se rattache plutôt au Caravage et à l'école de Naples par l'intensité de la couleur, la force des ombres, la recherche du clair-obscur et le naturalisme violent dont ses œuvres sont empreintes. Quelques esquisses de martyres de Subleyras ont une fougue et une tournure magistrale que les tableaux ne conservent pas toujours.

En sortant de cette salle, on entre dans un chenil peuplé par Oudry et Desportes, les deux grands animaliers de France. La muraille jappe, glapit, aboie, donne de la voix à pleine poitrine, gronde en sourdine, remue la queue, tombe en arrêt, cherche la piste, rapporte le gibier; c'est toute une meute de chiens blancs, roux, tachetés, braques, bassets, chiens courants, limiers, lévriers de France, de Bretagne, de Vendée, grouillants, vivants, frétillants, et reproduits avec une verve, un entrain et une exactitude admirables. Cet Oudry et ce Desportes étaient aussi excellents veneurs que bons peintres. Ce genre, dont l'Angleterre a tiré depuis si bon profit, est, comme on voit, d'origine toute française. Mais

ce qu'aucun peintre d'au delà du détroit n'a fait, ce sont des fonds comme ceux de Desportes, qu'on peut comparer à ceux de Huysman, de Malines.

Un tableau charmant est le *Déjeuner de chasse* de Vanloo ; il est impossible de voir quelque chose de plus frais, de plus galant, de mieux troussé et d'une touche plus légère et plus spirituelle, que ces jeunes seigneurs et ces belles femmes rieuses, qui montrent leurs dents pour un sourire, une bouchée ou un baiser ; le mulet harnaché à l'espagnole, de houppes, de grelots, de plumets et de fanfreluches, est d'un pittoresque local bien fait.

Ensuite viennent des fêtes galantes de Lancret, imitateur un peu plâtreux de Watteau, qu'il ne faut pas dédaigner cependant ; des batailles de Casanova, où s'arrondit cette éternelle croupe de cheval blanc que vous savez ; des Amours joufflus, des Vénus et des bergères de Boucher, en veux-tu, en voilà, pas des meilleurs pourtant ; puis deux grands tableaux de Troy d'un aspect assez castillan et magistral, représentant des cérémonies relatives à l'ordre du Saint-Esprit, et enfin des vases de fleurs et des bouquets de Baptiste, qui a su mettre du style dans un genre qui se contente habituellement de la fraîcheur des teintes et de la légèreté de la touche.

Joseph Vernet occupe toute une salle illustrée de son buste en marbre par Boizot (un fort beau buste), avec ses vues des ports de mer de France, ses tem-

pêtes, ses calmes, ses marines, à tout état du jour, de la nuit ou de l'équinoxe ; les excellentes qualités de ce peintre sont assez connues pour qu'il ne soit pas besoin d'y insister. Nous regrettons seulement qu'il ait fait des mers un peu rococo, et que ses lames aient quelquefois des paniers et de la poudre. La mode du temps se traduit toujours, même dans un flot, même dans un éclair.

Par une heureuse idée on a réuni dans un même salon (le sixième) tous les amis et les contemporains de Diderot, tous les artistes qui comparurent tour à tour devant le tribunal dont les arrêts sont devenus immortels, au moins quant à la forme; il en est d'ailleurs bien peu dont le temps ait réformé le fond. Diderot avait un sens vif des arts. L'intimité des artistes le développa encore : il apprit d'eux-mêmes à les bien juger. C'est ainsi que les *Salons* de Diderot sont restés les modèles du genre et seront toujours lus avec fruit. Chardin, directeur de l'Académie et organisateur des expositions, était un homme d'un grand esprit et de saines doctrines. Tout porte à croire que son ami ne faisait qu'enregistrer ses opinions en les revêtant de son style animé et pittoresque ; c'est une bonne fortune pour la postérité.

Les seuls discours de Joshua Reynolds offrent sur les arts des aperçus aussi lucides et aussi poétiques. Reynolds et Diderot doivent figurer au premier rang dans toute bibliothèque de peintre.

Pour peu que vous vous trouviez isolé, dans cette sixième salle, avec un de ces remarquables *Salons* à la main, vous vous sentirez en si pleine actualité rétrospective, qu'il ne tiendra qu'à vous de vous croire le contemporain de Greuze, de Chardin, d'Hubert Robert, de Bachelier. Vous ne serez plus bien sûr que votre paletot et votre chapeau rond ne soient pas un déguisement grotesque ; vous ne vous apercevrez pas sans une vague inquiétude que vos cheveux ne sont pas poudrés.

Cependant, il faut nous souvenir que nous ne sommes plus à la seconde moitié du xviiie siècle, que notre jeune xixe touche, hélas! à la cinquantaine, et qu'il a bien le droit, à son âge, de contrôler quelque peu les enthousiasmes et les colères de son frère aîné. Greuze fut le héros de cette époque : ce fut à lui que Diderot réserva ses plus chaudes admirations, ses formules les plus jaculatoires. Exalté peut-être un peu trop pendant la première moitié de sa carrière, cet habile artiste finit ses jours dans l'amertume et dans l'indigence, après avoir vu sa fortune dissipée, son existence empoisonnée par une union malheureuse. Dans ses dernières années, il trouvait à grand'peine six francs de ces admirables dessins à la sanguine qui sont, à notre gré, bien souvent préférables à sa peinture.

Les compositions de Greuze, qui plaisaient tant à Diderot par leur côté bourgeoisement pathétique et

littéraire, nous paraissent pécher positivement par ce côté, trop en dehors des conditions pittoresques. Nous ne proscrivons pas, tant s'en faut, les sujets intéressants ou émouvants ; mais nous avouons éprouver une sorte de gêne vis-à-vis de toute peinture qui recourt trop visiblement à ces moyens de captation tant soit peu grossiers. Parmi les modernes, M. Delaroche a trop souvent abusé de cette mise en scène, qui fait la bonne moitié de son succès populaire. Le *Convoi du pauvre*, de Vigneron, où l'on voit un caniche mélancolique accompagner un corbillard, en reste l'archétype.

On ne saurait cependant, sans une suprême injustice, dénier à Greuze bon nombre de qualités qui font le vrai peintre. Son dessin est vivant et accentué, sa couleur est souvent des plus agréables, sa touche suave et lumineuse. Beaucoup de ses compositions, celles surtout où il a moins visé à l'effet, telles que le *Gâteau des Rois*, l'*Heureuse famille*, le *Retour de nourrice*, nous charment comme de charmants reflets de mœurs aujourd'hui oubliées, mais presque contemporaines de nos pères, et nous ne saurions revoir sans une douce émotion les belles estampes d'après Greuze, qui ornaient encore les salons contemporains de notre première enfance ; mais le Louvre ne possède pas les plus heureuses ni les meilleures de ses compositions ; la *Malédiction paternelle*, le *Mauvais ménage* rentrent dans la

manière mélodramatique dont nous parlions tout à l'heure ; l'*Accordée de village*, au contraire, tient de l'opéra-comique. Nous regrettons surtout de ne pas voir à notre Musée national quelques-unes de ces brillantes improvisations d'après nature où Greuze était sans rival ; son portrait de Jeaurat, gros Bourguignon à physionomie fine et sensuelle, son propre portrait sont des chefs-d'œuvre. Sa *Cruche cassée*, morceau si souvent copié, malgré de charmantes qualités de facture et de couleur, est peut-être un peu au-dessous de sa réputation, et nous avons vu vingt têtes d'enfants et de jeunes filles, attaquées avec une verve, une furie magistrales qui dépassent de bien loin tous les Greuze du Louvre.

Un morceau intéressant et singulier de Greuze qui figure au Musée, c'est le tableau d'histoire qu'il dut faire pour sa réception à l'Académie. Les efforts du pauvre grand artiste pour s'habiller à la romaine ont produit le résultat le plus étrange, le plus bâtard, et l'on s'amuse presque autant à regarder ce tableau (quand on sait que c'est un Greuze) que le peintre dut s'ennuyer lui-même à le faire : tristes et bizarres exigences des corps constitués ! Prétention éternellement absurde et despotique, que de niveler toute originalité, de faire passer toute individualité sous les Fourches Caudines !

Chardin se garda bien, tant qu'il vécut, de pareilles

concessions. Il envoya bravement, pour son morceau de réception, cette raie pantelante et sanguinolente qui pend au milieu d'un fouillis amusant et pittoresque de torchons et d'ustensiles de cuisine, avec une assiettée d'huîtres pour premier plan, et pour personnage un jeune chat qui s'avance d'un pas cauteleux et l'œil écarquillé par la convoitise. Certes, il y a loin de là aux drames intimes de Greuze; mais si le sujet est nul, indifférent, quelle prodigieuse exécution! comme toute cette nature morte vit, palpite et grouille sous le pinceau du maître! Moins célèbre peut-être que Greuze, et nous ne savons pourquoi, Chardin fut incontestablement un bien plus grand peintre que lui. Ses sujets, beaucoup plus simples, à la manière hollandaise, nous frappent plus vivement, grâce à cette magie suprême de la lumière et de la couleur, que peu de peintres ont possédée au même degré.

De plus, la peinture de Chardin a le mérite de ne relever d'aucune école, d'être éminemment à lui. Par l'exquise finesse, par l'heureuse simplicité de ses agencements, il est l'égal des Hollandais; par la largeur de sa touche, par la fermeté de sa pâte, par la sûreté magistrale de son procédé, il n'a rien à envier aux naturalistes espagnols et napolitains. Il a de plus qu'eux la finesse de la demi-teinte et la légèreté du pinceau, l'harmonie douce et caressante des fonds. Les trop rares échantillons de Chardin

que possède le Louvre font vivement désirer qu'il s'enrichisse de quelques nouvelles productions de ce maître, à notre gré l'une des plus sérieuses et des plus charmantes gloires de notre école.

A côté de lui brille Hubert Robert, ce peintre de ruines si fécond et si habile, à qui il ne manque, pour être un très grand artiste, qu'un peu plus d'intimité avec la nature, et peut-être aussi moins de précipitation à produire ses œuvres ; mais, en acceptant le côté décoratif de ses tableaux, on reconnaît que peu de maîtres ont possédé à un pareil degré l'atmosphère et le mirage de la peinture. On sait qu'Hubert Robert, entraîné par sa passion pour les ruines, s'égara une fois dans les catacombes de Rome, où il faillit être enseveli. On ne le revit qu'après quarante-huit heures d'absence et de mortelles angoisses. C'est l'aventure racontée par Delille en plusieurs centaines de vers dans son poème de l'*Imagination*. Une remarquable peinture de Mme Lebrun nous offre Hubert Robert sous les traits d'un homme énergique, presque violent, et dans l'attitude d'un dogue qui se précipite sur une proie.

Un maître remarquable, même après ceux-ci, fut Bachelier. Son talent se révèle au Louvre sous deux aspects bien divers : ici, une *Charité romaine*, suave et douce peinture d'une exquise finesse de ton, mais à laquelle on pourrait reprocher un peu d'afféterie ; là, une *Chasse au lion*, où le fauve roi

du désert, assailli par des molosses, se lève sur ses pattes de derrière et ouvre sa formidable gueule, qui est à elle seule le centre et le drame du tableau.

En quittant la salle des amis particuliers de Diderot, nous en abordons une autre, où il se retrouve encore parfois en pays de connaissance. Si nous avons bonne mémoire, il a réservé une mention honorable et méritée à un certain Calet, trop oublié aujourd'hui, et dont nous voyons une *Bacchanale* d'une charmante couleur, un peu dans le goût flamand. Voici encore Peyron, un savant et habile homme, dont la facture semble avoir préoccupé David quand il fit ses petits tableaux. Les œuvres de Peyron se recommandent par une exécution adroite et précieuse, mais monotone; il semble que le jour froid et humide des caves luise seul sur ses compositions. On voit déjà poindre chez lui des aspirations vers la peinture classique, un pressentiment de l'art qui devint à la mode vingt ans plus tard. Il en est de même de Vien, qui fut le dernier professeur de David. Vien avait cependant conservé quelques-unes des traditions de la belle et large peinture française. Son *Ermite endormi* et un tableau où figurent un jeune diacre et un évêque rappellent de loin la peinture de Jouvenet, mais avec plus de précision et une facture plus élégante et plus châtiée.

Dans la même salle figurent déjà les contempo-

rains : Taunay, de Marne, Boilly, morts depuis peu d'années dans un âge avancé. Ce sont encore d'habiles gens. Cependant, chez eux, l'art va toujours s'amoindrissant, et nous arrivons peu à peu à la facture maigre et sans consistance dont Bertin, Valenciennes et Michalon sont la dernière expression.

A côté de ces peintres un peu dégénérés, nous avons découvert un paysagiste dont le nom était à peine connu de nous : Bruandet. Ce Bruandet se révèle par un excellent paysage, d'un aspect solide, d'une facture grasse et ferme, et d'une impression mélancolique qui rappelle Ruysdael. Le xviii^e siècle avait peu le sens poétique des scènes de la nature. Bruandet sentait le paysage comme un Hollandais du bon temps : heureuse exception !

Nous avons connu tous les artistes dont les œuvres figurent dans les deux dernières salles de la galerie française ; nous les avons vus à des Expositions assez récentes, et la plupart d'entre eux se sont trouvés justiciables de notre critique et de celle de nos confrères. Que reste-t-il à dire sur Léopold Robert, dont la triste fin nous a vivement émus ? Si une catastrophe aussi déplorable commande un respect suprême, on ne peut cependant oublier, devant les tableaux légués par cet infortuné, de graves défauts capables d'égarer les jeunes gens qui les étudient.

Léopold fut un artiste moins inspiré que laborieux, moins doué qu'opiniâtre. Cette poésie qui s'exhale des scènes de la vie champêtre en Italie, et qu'il se plut à reproduire toute sa vie, fut moins le résultat d'un sentiment intime et personnel que de l'acharnement sans égal avec lequel il ne lâchait aucune partie de son œuvre sans avoir épuisé jusqu'au bout l'effort et la volonté. Il posait un beau modèle devant lui, le copiait péniblement, et même avec une certaine maladresse. Chacun de ses tableaux fut une lutte corps à corps avec la nature. S'il n'en sortit pas triomphant, à la manière des maîtres plus heureux que lui, il savait, néanmoins, en remporter une assez bonne dose de réalisme et de caractère, pour que ses tableaux nous charment encore malgré la pesanteur et la monotonie de son exécution. Il s'en exhale aussi un certain parfum poétique, dont lui-même n'avait pas la conscience.

Si nous voulons trouver une complète antithèse à ce talent pénible et studieux, nous n'avons qu'à aller voir la *Dispute de Trissotin et de Vadius*, du pauvre Poterlet, mort aussi à l'âge des espérances; nous avons retrouvé avec une sorte de joie triste ce charmant tableau qui fut exposé pendant quelques mois à la galerie du Luxembourg. Poterlet fut un homme tout de caprice et de spontanéité. Bonnington et Delacroix lui soumettaient les questions les plus ardues et les plus délicates d'harmonie et de coloris;

il savait les résoudre de la manière la plus capricieuse et la plus imprévue. Ne lui demandez ni la science du dessin ni la finesse des détails ; mais pour l'exquise délicatesse du ton, pour l'entente générale de ce microcosme qu'on appelle un tableau, il n'est ni Hollandais ni Anglais qui ait jamais rien fait de plus fin, de plus charmant, de plus délicieux d'aspect que cette scène des *Femmes savantes*.

Nous ne parlerons que pour mémoire des Ménageot et autres agenceurs de grandes machines qui pavoisent les hauteurs de ces dernières salles ; l'absence du livret nous laisse dans une ignorance complète de leurs noms, et leurs œuvres sont si complètement indifférentes, qu'il n'y aurait lieu en aucun cas de s'en occuper ; les paysages de Bertin, de Bidault et de Valenciennes n'ont plus rien de curieux et d'intéressant que les souvenirs et les réflexions qu'ils provoquent lorsqu'on vient à songer que de pareilles œuvres valurent à leurs auteurs sinon la gloire, du moins la vogue, qui y ressemble beaucoup, et une place à l'Institut, c'est-à-dire le droit jusqu'au dernier jour de juger le talent et l'avenir des jeunes artistes.

Dans ce salon se trouve le seul portrait que nous possédions de Prud'hon, qui en a tant fait d'admirables, celui de madame F***, autrefois madame Elleviou, une personne à la physionomie douce et spirituelle. Les épaules et la gorge, d'un galbe

ample et soutenu, sont rendues merveilleusement, et l'affreux costume de l'Empire, avec son corsage étriqué et la ceinture qui s'attache juste au-dessous du sein, n'a pas empêché le maître de faire une œuvre du plus haut style et de la grâce la plus exquise. Nous allons le retrouver tout à l'heure dans deux compositions charmantes dont nous avons vu figurer les esquisses à la vente Saint, l'*Heureuse mère* et la *Veuve*, ou tout autre sujet élégiaque analogue. Ces deux toiles furent peintes sous les yeux de Prud'hon par mademoiselle Mayer et retouchées évidemment par lui. Si elles n'ont pas toute l'excellence des œuvres complètement originales, on n'y retrouve pas moins les qualités de transparence et de suavité qui caractérisent Prud'hon.

L'administrateur du Louvre s'est vu forcé d'accrocher ces toiles dans un endroit assez sombre, vu le fâcheux état de détérioration où elles se trouvent. Prud'hon mêlait à ses couleurs des siccatifs violents qui, employés sans doute avec plus d'inexpérience par son élève, ont produit sur les tableaux dont il s'agit des retraits formidables. Ces malheureuses peintures sont gercées et craquelées à un point qu'on ne saurait imaginer. Toute restauration est impossible. C'est ce que le nouveau conservateur a parfaitement compris.

Toute l'école de l'Empire a usé, pour peindre, des procédés matériels les plus délétères. Les toiles

lisses, la couleur délayée dans un excès d'huile, la peinture vingt fois retouchée au moyen de ces huiles coloriées sans consistance, tout cela a contribué à avancer de plusieurs siècles l'existence matérielle de la plupart des tableaux. Nous sommes assez impitoyables pour en éprouver le plus souvent un regret médiocre. Nous ne savons trop, par exemple, ce que perdrait la postérité ou la gloire de Gérard lui-même à la destruction de *Daphnis et Chloé*, ou de toute autre pastorale verdâtre où la peinture a inhumainement exposé à l'humidité de l'atmosphère deux malheureux amants qui sortirent de leur antre perclus de rhumatismes.

Pendant que nous sommes en train de faire des épitaphes, jetons aussi quelques fleurs sur la tombe de Robert Lefèvre, qu'on appela de son vivant le Rubens de l'école de David (quel rude coloriste !); au souvenir du comte de Forbin, cet aimable homme, ce parfait courtisan, mais artiste douteux et peintre *in partibus*, et arrêtons notre course à Sigalon, dont la *Courtisane* et le *Saint Jérôme* se côtoient dans une dernière salle. Trop négligé de son vivant, trop loué après sa mort comme tant d'autres, Sigalon fut un esprit sérieux et convaincu, vivement préoccupé des grands maîtres des écoles secondaires de l'Italie.

Cette préoccupation constante fut à la fois sa gloire et son défaut. Imiter Guerchin et le Carrache,

en 1820, était une sorte d'originalité ; aujourd'hui que ces maîtres sont plus étudiés et mieux compris, le côté un peu lourd et emphatique de Sigalon se révèle ; mais sachons-lui gré de sa noble persistance dans une voie de son temps honnie et proscrite. Athlète infatigable, il est mort à la peine, aux pieds de Michel-Ange. Que nos jeunes contemporains lui soient reconnaissants de leur avoir déblayé la route dans laquelle ils s'avancent désormais d'un pas tranquille et sûr.

Nous nous apercevons un peu tard que nous allions oublier peu galamment une femme d'un grand talent, madame Lebrun, d'un talent plus viril que beaucoup d'hommes de son temps ; la *Paix ramenant l'Abondance* est un tableau d'une facture onctueuse et souple ; les airs de tête des deux femmes sont charmants, et les accessoires traités avec une habileté rare. Nous avons rencontré çà et là, dans les salles que nous venons de parcourir, plusieurs excellents portraits de madame Lebrun. Ce qui implique un éloge flatteur de son talent, c'est que la plupart des peintres illustres de son temps posèrent devant elle. Nous avons vu tout à l'heure Hubert Robert et Vernet ; voici maintenant madame Lebrun elle-même tenant sa fille entre ses bras : les deux têtes sont pleines de suavité ; la jeune mère est toute charmante, et l'enfant passe ses bras autour du cou maternel avec une câlinerie

adorable. Le Salon des sept cheminées possède déjà un portrait de madame Lebrun et de sa fille ; tout bien réussi qu'il est, nous avouons que celui-ci nous semble encore préférable.

Dans notre promenade rapide et forcément interrompue par la clôture du Louvre, nous avons pu laisser échapper quelques œuvres, commettre quelques oublis regrettables. Notre école française nous est moins connue à tous que celle de Flandre et d'Italie.

Les galeries où le lecteur nous a suivi, et à travers lesquelles nous n'étions guidé par aucun catalogue, vont nécessairement remettre en honneur et en lumière beaucoup de maîtres injustement délaissés. Leur rapprochement forcera les visiteurs moins studieux de s'enquérir enfin des provenances et filiations de tant de talents recommandables.

Quant à nous, l'impression générale recueillie dans ces nouvelles salles françaises nous a rendu fier pour le présent plus encore que pour le passé ; elle nous a pleinement confirmé dans la conviction où nous étions déjà que la France est, à tout prendre, le seul pays où l'on fasse encore réellement et sérieusement de la peinture, où le divin flambeau de l'art se soit fidèlement transmis de main en main sans interruption, sans lacune. Aux époques les plus déplorables, le feu sacré fut secrè-

tement entretenu par des hommes tels que Prud'hon, Géricault, Sigalon.

Et quasi cursores vitaï lampada tradunt.

Plus heureux que ces illustres opprimés, Delacroix, Ingres et tant d'autres peuvent marcher tête levée parmi leurs contemporains, et la critique d'art, qui a pris de si grands développements ces dernières années, peut revendiquer une bonne part dans cette heureuse révolution. Que pourraient donc nous opposer les autres pays de l'Europe ? L'Italie, rien ; la Flandre, peu de chose ; l'Angleterre, quelques adroits paysagistes, portraitistes, aquarellistes et un peintre de chiens, Edwyn Landseer. L'Allemagne seule offre une sorte d'école, plus archéologique et philosophique qu'originale et puissante. Qu'on laisse achever à notre Chenavard les fresques du Panthéon, dont les grands cartons se poursuivent activement, et il n'est pas de Walhalla ni de Pinacothèque qui puisse soutenir la comparaison avec cette immense épopée pittoresque. On nous pardonnera cette glorification des vivants à propos des morts ; continuons-la, en rendant hommage à l'activité et à l'érudition éclairée dont l'administration du Louvre donne chaque jour de nouvelles preuves. Souhaitons que les orages politiques ne viennent pas troubler les paisibles travaux de cette petite

république, qui se démêle peut-être mieux que la grande pour les classifications et les catalogues, toutes choses qui demandent du temps et de la suite. Les révolutions intérieures sont funestes et ne font qu'aggraver le désordre. MM. Jeanron et Villot ont eu grand'peine à planter quelques jalons au milieu du chaos légué par leurs prédécesseurs. Faisons des vœux aussi vifs que désintéressés pour qu'ils poursuivent paisiblement une tâche si bien commencée.

(*La Presse*, 13 et 17 février 1849.)

III

LE MUSÉE DES ANTIQUES

Un sujet éternel de regrets pour tout cœur épris de l'art, c'est de penser que les chefs-d'œuvre de la peinture antique se sont évanouis comme des ombres légères sans laisser aucune trace : les murailles des temples et des palais, les tables de cèdre ou de bois de laryx, qui leur servaient de champ, sont renversées, réduites en poussière depuis des siècles. D'Apelle, de Parrhasius, de Zeuxis, de Polygnote, il ne reste plus que le nom, trois ou quatre syllabes harmonieuses qui voltigent encore sur la bouche des hommes, et qu'on prononce lorsqu'on veut évoquer des idées de beauté, de noblesse et de grâce.

Quelle tristesse de songer que les plus pures conceptions du génie humain ne soient pas arrivées jusqu'à nous; car les peintures décoratives d'Herculanum, de Pompéi, petites villes de troisième ordre,

ne peuvent, malgré leur goût charmant, que faire soupçonner ce que devaient être les œuvres des maîtres célèbres ; c'est comme si dans mille ans on voulait juger du talent de Raphaël sur quelques grossières fresques d'auberge retrouvées par hasard.

La critique d'art fut peu connue des anciens. Ils étaient plus occupés à produire qu'à décrire, et à part les détails assez obscurs et bourgeois donnés par Pline, on ne sait rien de précis sur le genre de beauté que pouvait offrir leur peinture. Tout porte à croire, cependant, qu'elle devait briller par le dessin plus encore que par le coloris. La peinture à l'huile étant inconnue aux anciens, leurs tableaux, exécutés à fresque ou en détrempe, devaient avoir un ton mat et clair, être traités par de grandes teintes locales, probablement relevées de hachures. Cependant, la peinture à l'encaustique, c'est-à-dire mêlée de cire qu'on faisait chauffer avec des fers rougis, et qu'on polissait ensuite, pouvait atteindre à des transparences et des finesses de coloris bien voisines de celles qu'on obtient par nos procédés. Apelle vernissait ses tableaux avec un vernis dont il possédait le secret, et qui, d'après la description de Pline, possédait toutes les propriétés du nôtre. Il faut croire que ces tableaux, payés des sommes folles par Attale, roi de Pergame, et autres illustres amateurs, avaient des qualités supérieures et montraient un développement égal à celui qu'offraient, à

ces belles époques et sous cet heureux ciel, la poésie, l'architecture et la sculpture.

Heureusement, pour nous consoler de la disparition de tant de chefs-d'œuvre, le bronze et le marbre sont là qui gardent fidèlement l'empreinte que le génie leur a confiée et lui assurent la frêle immortalité dont l'homme peut disposer.

Grâce à ces nobles et dures matières, le secret de l'art antique n'est pas perdu tout entier ; et si l'ignorance et la barbarie, plus cruelles encore et plus destructrices que le temps, n'avaient devancé la lente usure des siècles, nous pourrions posséder encore aujourd'hui toute l'œuvre de Phidias, de Praxitèle, de Cléomène, de Lysippe et de tous ces prodigieux artistes dont quelques fragments retrouvés donnent une si grande idée.

A quel merveilleux développement a-t-il fallu que l'art fût poussé dans l'antiquité, pour que des restes mutilés, épars, sortis du fond des décombres et des tombeaux, arrachés aux entrailles de la terre, tirés du limon des fleuves qui les avaient ensevelis, les premiers venus, sans choix ni préférence, aient suffi pour poser la statuaire antique à une hauteur dont tous les efforts des modernes n'ont pu approcher !

Que serait-ce si, au lieu de ces débris, qui revoient la lumière par hasard après tant d'années d'enfouissement, nous possédions les chefs-d'œuvre authentiques des maîtres illustres célébrés par Athènes et

par Rome : le *Jupiter Olympien* et la *Pallas-Athènes*, d'ivoire et d'or, de Phidias ; la *Vénus* de Praxitèle, type des Vénus sans voile ; la statue d'*Alexandre*, par Lysippe, qui seul avait le privilège de reproduire la figure de ce prince ; et tant et tant d'autres merveilles, dont la réputation seule est venue jusqu'à nous ! Et encore de combien de merveilles la mémoire s'est perdue !

A part quelques morceaux d'une certitude historique, comme les Métopes du Parthénon, on ignore les noms des sculpteurs qui ont fait l'Apollon du Belvédère, la Diane à la Biche, le Mercure du Capitole, les Antinoüs, l'Hermaphrodite, ou du moins on ne sait à qui attribuer précisément ces chefs-d'œuvre.

Le sculpteur à qui l'on doit la Vénus de Milo n'a pu laisser que deux syllabes de son nom sur la plinthe de son chef-d'œuvre : ... *andre, fils de Menidès d'Antioche, près du Méandre, a fait...* Le commencement, emporté par une brisure, manque ; une désinence, voilà tout ce qu'il a pu laisser à l'immortalité, et encore la plinthe restaurée dans les temps antiques vient-elle peut-être d'un autre chef-d'œuvre évanoui.

Toutes ces statues ne sont pas arrivées intactes jusqu'à nous. Glorieuses invalides de l'art, elles ont laissé à la bataille des siècles et de la barbarie, qui leur tête, qui leur nez, qui leurs jambes, qui leurs bras, qui leurs pieds ; la glorieuse Vénus de Milo est

une manchote. Mais il semble qu'on ne puisse se la représenter autrement ; les bras déroberaient quelque portion de ce torse admirable, dont la beauté divine éclate ainsi sans voile ; et d'ailleurs qui eût osé les refaire ?

Les restaurateurs de statues sont moins funestes que les restaurateurs de tableaux ; ils ne recouvrent rien et ne substituent pas leur travail à celui de l'artiste, ils ne refont que ce qui manque ; avec un peu d'attention, les morceaux ajoutés se discernent, et il est toujours facile de les ôter. On peut seulement reprocher aux chirurgiens de sculptures de donner un peu trop carrière à leur imagination, et de faire comme les architectes, à qui la moindre borne informe, le pan de mur le plus délabré suffisent pour bâtir des temples et des palais : d'un bout de torse usé, d'un fragment de pouce ils vous rétablissent de toutes pièces un Jupiter, un Apollon ou un Bacchus.

Heureusement, ils n'ont pas toujours besoin d'être si inventifs, et leur besogne se borne à souder quelques phalanges à des doigts mutilés, ou quelques cartilages de marbre à des nez frustes. Un nez antique est rare, et le temps semble avoir pris un malin plaisir à rendre camards tous ces dieux et ces héros païens. D'autres fois, la tête, quoique rapportée, n'est pas moderne ; d'une tête trouvée sans torse, d'un torse trouvé sans tête, on fait une figure

entière, et cette union bizarre s'aperçoit moins qu'on ne pense ; l'art antique ne cherchait pas l'individualité comme l'art moderne. De certains types consacrés, de certaines lois générales étaient adoptés par le statuaire éminent comme par le praticien vulgaire ; on tendait au beau plus qu'à l'originalité, et, dans des œuvres de mérite secondaire, ces substitutions n'ont rien de trop hybride et de trop monstrueux. Les Romains, sous les empereurs, changeaient souvent la tête des statues par caprice, adulation ou revirement politique.

Eût-il mieux valu laisser ces nobles débris dans l'état de mutilation où ils se trouvaient et tout couverts encore de la rouille des âges, avec toute la sincérité de leurs dégradations ? L'imagination n'eût-elle pas mieux suppléé que les restaurateurs à ce qui leur manquait ? Sans doute, les purs artistes préféreraient voir ces fragments précieux dans toute leur désastreuse intégrité ; mais la plupart des statues antiques qui nous sont parvenues ont plusieurs exemplaires, car elles sont souvent la copie ou l'imitation d'un type célèbre répété à l'envi. Il est donc plus facile qu'on ne croirait d'abord de remplacer une portion absente, sinon avec une certitude mathématique, du moins avec toute la vraisemblance possible ; quand il n'existe pas dans quelque galerie de l'Europe le double de la statue mutilée, les médailles où sont empreintes les images des divinités,

les personnifications des villes, les allégories et les figures des princes viennent au secours du restaurateur, et le coup d'œil général y trouve son compte.

Le morceau capital du Musée antique est la célèbre Vénus de Milo, déterrée en 1820, à quelques pas des ruines d'un ancien amphithéâtre, par un paysan grec de l'île, qui labourait son champ. Étrange effet du hasard ! Si ce paysan avait travaillé un peu plus loin, ou même pioché un peu moins profond, cette merveilleuse beauté restait peut-être pour des siècles encore enfouie sous la terre jalouse. Oh ! si la baguette magique qui fait retrouver les trésors perdus nous était confiée, ce ne serait pas à retirer les pots pleins de dinars cachés par les Sarrasins d'Espagne, à retirer de la vase du lac de Mexico l'or que les Incas y ont jeté, ou les carcasses des galions qui ont coulé bas, que nous l'emploierions ; nous nous en servirions pour découvrir le Cupidon de Praxitèle, l'original de la Vénus de Cos, les chefs-d'œuvre disparus de Phidias sous le manteau de terre ou de ruines qui les ensevelit, à moins toutefois que la méchanceté humaine ne les ait pulvérisés, par cette haine naturelle du beau qui pousse à la destruction les natures vulgaires ou barbares.

En voyant cette belle statue tronquée, la première question qu'on se pose c'est de se demander ce qu'entouraient les bras absents, quel dieu ou quel

mortel ils ramenaient sur cette poitrine où la perfection idéale de la déesse se mêle au charme le plus féminin. Les opinions sont très diverses à ce sujet ; les antiquaires sont loin d'être d'accord sur cette énigme de marbre : selon les uns, la *Vénus de Milo* est une figure isolée ; selon les autres, elle faisait partie d'un groupe ; une troisième interprétation veut qu'elle adresse son regard à un interlocuteur supposé ou placé plus loin dans le même temple.

Le moment choisi par l'artiste serait celui où la déesse vient de recevoir des mains du berger Pâris le prix de la beauté ; la joie du triomphe respire dans ces narines ouvertes et dans cette bouche sur laquelle voltige un sourire presque ironique. Qui peut rendre une femme si superbe et si rayonnante, si ce n'est le plaisir d'avoir humilié ses rivales ? Ceci est un peu bien ingénieux pour une statue antique. Les anciens ne se piquaient pas de ces finesses d'expression ; cependant, une main dont la dimension se rapporte à celles de la statue a été trouvée sur le même emplacement, et cette main tient une pomme ; de plus, pomme, en grec, se dit *melos ;* l'île de Milo s'appelait autrefois, comme chacun sait, l'île Mélos ; la pomme symboliserait donc ici, outre la victoire de Vénus sur le mont Ida, la localité où s'élevait la statue ; l'antiquité, pas plus que le moyen âge, ne répugnait à ces sortes de calembours que

le blason appelait armes parlantes. Ces conjectures semblent justes et raisonnables. Malheureusement, la direction des bras, indiquée par les moignons qui contiennent les épaules, s'oppose à cette interprétation, plus probable pour des savants que pour des artistes.

D'autres prétendent que les bras absents soutenaient un bouclier présenté par la déesse au dieu Mars. L'agencement d'un bouclier de marbre ou de métal, qui aurait dérobé à la vue les nobles formes de ce corps divin, nous paraît peu dans les habitudes des Grecs, trop amoureux de la beauté pour se résoudre à de pareils sacrifices. Cependant, des médailles présentent des Vénus ainsi ajustées ; mais les lois de la numismatique ne sont pas celles de la statuaire, et ce qui est possible dans une médaille ne l'est pas toujours en ronde bosse.

Un examen attentif de la statue fait voir qu'elle est beaucoup moins finie et d'un travail plus pénible sur le côté où le tronçon de bras se relève que sur l'autre face. D'où peut venir cette différence d'exécution ? De ce que ce profil de la statue devait être moins en vue et de ce que le sculpteur a dû être gêné par le voisinage d'une seconde figure, probablement celle du dieu Mars revenant de la guerre, ce qui explique l'expression victorieuse et souriante de la Vénus.

Quant à la position des bras, elle se justifie le

plus naturellement du monde : le bras gauche passait sur l'épaule et le col du dieu, un peu plus grand que la déesse, et le droit s'appuyait sur la mâle poitrine de l'amoureux guerrier, avec un geste amical et caressant. Ce mouvement produit, en inclinant les plans de gauche à droite, cette belle ligne serpentine du torse et ce grand contour qui enveloppe la figure comme un baiser ; le corps, un peu tourné, ne se présente pas précisément de face au spectateur, et la tête s'incline et s'écarte un peu comme lorsqu'on veut regarder quelqu'un placé trop près de soi.

Mais qu'importe tout cela ? Ce qui reste de la statue est de la plus radieuse beauté. La grandeur des plans, la noblesse sans raideur, le mélange de l'idéal et du réel dans les proportions les plus heureuses, la souplesse des lignes qui ne nuit en rien à leur fierté, les intimes détails de nature qui révèlent la femme dans la déesse, le grain d'épiderme que le marbre garde encore, la fleur de vie que tant de siècles n'ont pas fanée, le style et le jet de la draperie, si large et si noble, dénotent un ouvrage du meilleur temps de l'école de Phidias ou de Phidias lui-même, car la Vénus de Milo, ce qui est rare dans les statues antiques, copies ou répétitions d'originaux qui ne nous sont pas parvenus, a un faire particulier, une touche pour ainsi dire où l'on sent l'empreinte immédiate de l'artiste.

C'est le plus beau sujet d'étude que l'art moderne puisse se proposer ; les plus forts et les plus illustres sculpteurs de notre temps s'arrêtent tout rêveurs devant ce marbre qui leur apprend toujours quelque chose.

La statue colossale du *Tibre*, une des plus belles productions de l'art romain, se voit à quelques pas de la *Vénus de Milo* et soutient honorablement ce formidable voisinage. Le Tibre, coiffé de lauriers, s'accoude sur l'urne d'où s'échappent ses eaux ; il a près de lui la rame qui indique les fleuves navigables ; la louve et ses nourrissons le désignent spécialement, et la corne d'abondance, remplie de raisins, de pavots, de pommes de pin, symbolise la fertilité. Les bas-reliefs de la plinthe représentent l'arrivée d'Énée en Italie.

Il est impossible de mieux exprimer la force tranquille et majestueuse, la sécurité puissante que dans cette statue à demi couchée avec une nonchalance robuste au milieu d'attributs opulents. Comme on voit que l'orgueilleux fleuve pense que son onde intarissable baignera toujours les murs de la ville éternelle et coulera au milieu des Romains, maîtres du monde ! Et pourtant son rêve de marbre a été trompé, et les fils de Romulus ne possèdent guère plus de territoire maintenant qu'au temps où Romulus sauta le fossé.

Le Tibre faisait partie des six statues, alors les

seules antiques, qui existaient à Rome au temps du Poggio. On le découvrit avec le Nil à la fin du xive siècle, sur l'ancien emplacement du temple d'Isis et de Sérapis au mont Aventin, près de la via Lata et de l'endroit où l'on place la grotte de Cacus ; ils décoraient probablement deux fontaines placées à l'avenue du temple.

La figure connue sous le nom du *Gladiateur*, et qu'il serait plus juste de désigner sous celui du Héros combattant, car elle n'a aucun des accessoires qui spécifient les gladiateurs, dont il existe des représentations certaines, est à coup sûr une des statues les plus dramatiquement composées et les plus mouvementées de l'art antique. Heureusement, l'auteur de ce chef-d'œuvre, plus soigneux de la gloire que ses confrères, ou ayant la conscience de la belle chose qu'il venait de terminer, a signé son nom : *Agasias d'Éphèse, fils de Dosithée*, sur le tronc d'arbre qui sert de support à sa figure.

La position est celle d'un homme qui se fend pour porter un coup, dont le bras droit se retire en arrière pour avoir plus de force, et dont le gauche se lève, soutenant le bouclier qui doit recevoir la parade. Tous les muscles sont tendus, toutes les fibres palpitent, et les nobles ressorts qui mettent en jeu ces belles formes saillent avec un relief et une vigueur extraordinaires. Ce n'est pas là, comme dans l'Hercule, la force brutale et grossière, mais

l'élan que donne le courage de l'âme, une jeune et virile organisation. Cependant quelque admirable que soit cette statue, on y devine déjà la décadence prochaine. Ce n'est plus cette sérénité divine, ce calme souverain, ces formes augustes des beaux temps de l'art; le désir du mouvement, l'inquiétude de l'effet, nous ne savons quelle fièvre d'exécution, un effort pour exprimer au delà des moyens de la sculpture montrent que les données naturelles vont s'épuiser et ont besoin d'être rajeunies.

La tête de la Vénus d'Arles est charmante et semble regarder quelque chose qu'elle tenait dans sa main gauche. Girardon, qui a restauré cette jolie statue, a mis dans cette main un miroir, pensant qu'une femme ne pouvait regarder qu'elle-même avec tant d'attention, et dans l'autre il a logé une pomme, la fameuse pomme « à la plus belle. » Des antiquaires pensent que le miroir doit être le casque d'Énée ou de Mars, et la pomme une pique, comme la Vénus Victrix du cachet de César. Quoi qu'il en soit, la statue a infiniment de grâce et d'élégance. Un spinthère entoure son bras; sa draperie, froncée à petits plis sur les bords, s'enroule autour de ses hanches et de ses cuisses avec beaucoup de souplesse et de style, et le marbre du mont Hymette a gracieusement gardé jusqu'à nos jours les délicats ornements de la tête.

La Polymnie s'enveloppe dans sa draperie avec

une sévérité si coquette, un style si féminin, une antiquité si moderne, qu'on croirait voir une femme de nos jours s'arrangeant et se groupant dans son châle de cachemire. Quel merveilleux jet! comme l'étoffe suit avec une obéissance amoureuse les ondulations du beau corps qu'elle recouvre, mais qu'elle ne cache pas! comme les plis se plissent, s'élargissent, filent ou s'arrêtent à propos! Quelle élégance et quel esprit! On dirait que cette draperie pense.

Courbée sur un rocher de l'antre Cocyrium, où elle s'appuie, la belle Muse, dans une pose d'une grâce pensive, attend et cherche l'inspiration qui ne tardera pas à lui venir, pour peu que l'inspiration ait du goût.

Cette délicieuse statue, que le temps, cet imbécile, ce brutal, ce barbare, ce bourgeois, avait misérablement maltraitée, a été restaurée avec beaucoup de discrétion et de bonheur par Augustin Penna.

Il y a encore une foule de statues admirables ou charmantes qu'il serait trop long de décrire. L'*Hermaphrodite*, couché sur son matelas de marbre; l'*Isis*, de basalte, avec ses délicieux pieds de jaspe; la *Melpomène*, de Vellebris; le *Marsyas écorché*, l'*Hercule à gaîne*, d'un caprice si vigoureux; le *Portrait de Julia*, la fille d'Auguste, si finement drapée; l'*Achille*, d'une beauté si mâle; l'*Appo-*

line, ce délicat éphèbe dont une femme envierait la beauté ; le *Repos éternel*, d'une langueur et d'une *morbidezza* si adorable, gracieuse figure que les anciens substituaient au hideux squelette qui symbolise la mort dans les idées chrétiennes, et une foule de bas-reliefs, de vases, de trépieds, d'autels d'un goût exquis et d'un style superbe, qui montrent à quel point de perfection était arrivée cette civilisation antique, et quelle religion favorable c'était pour les arts plastiques que le polythéisme anthropomorphe de la Grèce et de Rome. Il faut l'avouer, le christianisme n'a pas fait fleurir la sculpture, et il faut attendre la Renaissance pour continuer le siècle de Périclès, et Michel-Ange pour reprendre le ciseau des mains de Phidias.

(*La Presse*, 27 juillet 1850.)

IV

LE MUSÉE FRANÇAIS

DE LA RENAISSANCE

Nous avons fait une rapide revue de notre musée antique ; un recensement de nos richesses en sculptures modernes sera plus utile peut-être, en rappelant des chefs-d'œuvre beaucoup moins connus quoique aussi précieux. Les salles de la Renaissance, désignées jusqu'ici, on ne sait trop pourquoi, sous le nom de Musée d'Angoulême, ont pour entrée actuelle un froid vestibule au bas de l'escalier de Henri II.

Ces salles, un peu humides, un peu désertes, tantôt ouvertes, tantôt fermées, suivant les nécessités où les caprices des administrations qui se sont succédé au Louvre, n'attiraient que médiocrement le public dominical. L'antique est tellement connu pour avoir le monopole de la belle sculpture, que tel va s'ennuyer consciencieusement dans les salles grec-

ques ou romaines, qui oserait à peine s'aventurer dans celle-ci, et cependant elles sont infiniment nationales, puisqu'à l'exception de Michel-Ange, tous les artistes dont les œuvres s'y trouvent sont des maîtres de France.

Jusqu'au siècle de François Ier, la sculpture ne fut qu'un auxiliaire de l'architecture. Les statuaires ou plutôt les imagiers, comme on les appelait, suspendaient leurs figures aux ogives des cathédrales, où des niches innombrables, pareilles à des nids de dentelle, attendaient des populations de pierre à chaque coin de ces merveilleux édifices. La sculpture perdait peu de chose à cette association, et le génie puissant des architectes des xiiie et xive siècles inspira de la manière la plus heureuse celui des sculpteurs qui ornèrent les cathédrales de Reims, Chartres, Amiens, Bourges et tant d'autres.

C'est donc sur les monuments eux-mêmes qu'il faut étudier la statuaire française jusqu'à la Renaissance. Les charmantes figures qui décorent les églises gothiques perdraient infiniment à être déplacées du lieu qu'elles occupent pour venir prendre rang dans un musée. Le caractère, le sentiment, le goût les distinguent plutôt que la science de la forme et du dessin. Le sculpteur non plus que le peintre n'avaient pas encore appris à secouer le joug de l'architecte et à se passer de lui, pour marcher isolément et avec indépendance dans leurs propres allures.

Le XVIe siècle arrive, avec lui l'émancipation intellectuelle et l'étude de l'art antique.

De cette combinaison nouvelle jaillissent, comme autant de germes longtemps comprimés, les frondaisons les plus touffues, les plus luxuriantes, les fantaisies les plus adorablement mélangées de pédantisme naïf et d'érudition ignorante. On peut dire que les Jean Goujon, Germain Pilon, Anguier, Jean Cousin et autres furent les Ronsard, les Dubellay, les Amadis Jamyn et les Antoine Baif de leur art. Sous prétexte d'imitations grecques, ils nous dotèrent d'œuvres charmantes où fantasques. Le grand mouvement avait pris en Italie son premier essor. Florence fut son point de départ, Florence, que le génie et l'or des Médicis enrichirent des premières collections d'antiques. Aussi prit-elle la question au sérieux, et cet élan arriva-t-il en trois bonds à Michel-Ange.

Michel, grand nom qu'on ne devrait prononcer qu'en se découvrant comme Newton, quand il disait : « Dieu ! » De ce terrible et divin artiste, la France possède bien peu de chose ! L'Italie, comme une mère jalouse, a gardé sur son cœur presque tous les chefs-d'œuvre de son illustre enfant. C'est grâce à la générosité de Robert Strozzi, qui fit à François Ier ce présent magnifique, que nous possédons deux figures de captifs en marbre, destinées au tombeau de Jules II.

François Ier, au lieu de garder précieusement ces

chefs-d'œuvre, en fit à son tour largesse au connétable Anne de Montmorency, qui en orna son château d'Écouen. Après la mort de Henri de Montmorency, son fils, les Captifs furent enlevés par le cardinal de Richelieu, qui les transporta dans son château. Ils passèrent de là *dans les jardins* du maréchal de Richelieu, à Paris. Comprend-on qu'on ait osé exposer des objets si inestimables aux injures de l'air, de la gelée, des mille intempéries de notre climat froid et pluvieux ?

Pendant la Révolution, dit la notice qui retrace ces détails avec un sang-froid de notice, « délaissés et méconnus, ces chefs-d'œuvre allaient être vendus à des marchands. M. Lenoir l'apprit et les sauva... » Gloire à M. Lenoir ! Nous demandons que le nom de M. Lenoir soit gravé en lettres d'or sur le socle des Captifs, comme sur tant de monuments que ce respectable citoyen a préservés, au péril de ses jours.

Enfin, grâce à Dieu, les voilà bien et dûment remisés sous les voûtes hospitalières et nationales du Louvre, d'où aucune vicissitude ne les fera plus sortir, nous l'espérons bien. Les *Deux captifs* de Michel-Ange, comme toutes ses autres sculptures, sont égaux, sinon supérieurs à tout ce que l'antiquité nous a légué de plus parfait, de plus admirable. Phidias et Praxitèle sont Phidias et Praxitèle ; laissons-les ce qu'ils sont, nous avons horreur des comparaisons. Michel-Ange n'a près d'eux qu'une légère

infériorité, c'est d'être né une vingtaine de siècles plus tard, inconvénient dont il se corrige tous les jours.

Encore un millier d'années, et l'on comprendra qu'un contemporain de Jules II ait pu avoir autant de génie que des Athéniens contemporains de Périclès. Ces deux sublimes figures expriment, comme jamais ciseau humain n'a su le rendre, l'angoisse, la douleur morale, l'ennui profond, la mélancolie nostalgique, toutes les tortures, toutes les humiliations de la captivité.

L'une, d'une nature vigoureuse mais un peu commune et d'une musculature puissante, se tord sous les replis d'une courroie qui lui enlace le corps et les bras. Mais briser ces liens fragiles ne serait qu'un jeu pour cet athlète ; on sent que sa rage se consume impuissante contre une étreinte mystérieuse dont cette faible entrave n'est peut-être que l'emblème ingénieux. Son compagnon, dont les formes élégantes et soutenues rappellent sans imitation servile les Bacchus, les Méléagre et les lutteurs antiques, est dans une attitude moins contrainte que celui-là, mais exprime peut-être une douleur plus profonde, plus immense. Sa belle tête, un peu rejetée en arrière, s'incline sur son épaule droite comme un lis après une pluie d'orage; ses yeux se ferment.

Cherche-t-il dans le sommeil un instant d'oubli ? se dérobe-t-il au monde extérieur pour contempler le

sombre tableau de son âme désolée? Cette tête s'abrite sous le bras gauche, qui se lève et se replie derrière le col avec un geste plein de grandeur et de désespoir. Sa main droite vient se poser sur sa poitrine comme pour en comprimer le gonflement plein d'angoisse. Cette main, étudiée avec amour, est un chef-d'œuvre. Chacune des parties de ce beau corps est un poème et mériterait un hymne spécial.

A l'enthousiasme qui vous saisit au premier coup d'œil succède peu à peu une rêverie involontaire qui vous fascine comme une effluve magnétique. Bientôt et comme malgré soi, on se sent entraîné par cette contemplation jusque dans le monde obscur des douleurs mystérieuses et inénarrables. Aucun maître n'a su faire penser comme Michel-Ange. En ceci les côtés incompréhensibles et bizarres de sa fantaisie viennent en aide aux conceptions de son génie si audacieux, et pourtant si savant, si éclatant d'une raison supérieure.

Ainsi, la tête de l'une de ces figures que nous essayons de décrire est restée à l'état d'ébauche. Le masque, d'une grosseur presque monstrueuse, à cause du linceul de marbre sous lequel il demeure à jamais enseveli, se dessine par des plans formidables et d'une physionomie déjà empreinte de rage et de douleur. Dans le second, des jambes, des cuisses, merveilleusement travaillées, précieusement finies, sont encore d'un côté engagées dans leur gangue de marbre ; et

cependant, rien n'était plus facile en apparence que de suivre et continuer la forme indiquée. Du bloc à peine dégrossi qui sert d'appui au second captif, sort presque informe encore, mais toujours puissante et caractéristique, l'ébauche d'une tête de singe... Que veut dire ce singe?

Les pieds des deux captifs sont restés engagés dans le marbre, comme si le poids ou l'effort de leur corps les eût fait enfoncer dans une molle argile; ces pieds sont presque à l'état de bas-reliefs. Ce qui a donné lieu à ce préjugé assez généralement répandu que Michel-Ange travaillait en plein bloc, au hasard, et se trouvait fort dépourvu quand il s'apercevait qu'il n'avait pas bien calculé ses proportions, ce qui le réduisait à ces sortes d'expédients d'écolier. Il n'en est rien. Il restait assez de marbre pour faire, si on eût voulu, des pieds parfaitement dégagés du sol. La plinthe des statues, actuellement encastrée dans le piédestal, sera mise à nu pour prouver que ce sacrifice, cette quasi-absence de pieds, est le résultat d'une volonté expresse.

Maintenant, ces morceaux laissés imparfaits par Michel-Ange à presque toutes ses statues, ces accessoires inintelligibles, tout ce qui, chez cet homme colossal, surprend et confond notre imagination, était-ce le résultat d'un calcul qui nous échappe ou d'une bizarrerie réelle, comme il semblerait à notre vue un peu trop faible pour pénétrer dans les profondeurs

d'un pareil génie? Si Vasari, son contemporain, son ami, n'a pas su nous expliquer ces énigmes, comment en trouverons-nous le mot? A présent nous ne pouvons qu'admirer, rêver et nous taire.

O altitudo, ô sublimitas!

Du vivant de Michel-Ange, et après sa mort, cent artistes habiles se taillèrent des individualités sur le patron amoindri de la sienne. Une ou deux générations entières se nourrirent des miettes de l'orgie de ce génie sans pair. Une colonie florentine vint s'établir à Fontainebleau, cette heureuse ville qui aurait dû rester la métropole des arts en France, tant elle semble faite exprès pour cette paisible destination, avec ses poétiques ombrages, ses murailles rocheuses et le riant exil de ses bois.

Les maîtres français que nous citions plus haut se ressentirent tous plus ou moins de cette Italie improvisée à soixante kilomètres de Paris. Il règne entre tous les statuaires de cette époque un air de famille qui rend leurs œuvres souvent difficiles à distinguer entre elles; néanmoins, dans cette pléiade, Jean Goujon nous paraît avoir des émules recommandables, mais pas un égal. Sa célèbre *Diane*, entourée de barbets, qui étaient les *hounds* du temps, mais qu'aujourd'hui les aveugles seuls se réservent pour les chasses aux décimes, malgré

quelques sécheresses d'exécution, est un morceau d'une tournure souverainement élégante et magistrale.

Nul statuaire ne possède à l'égal de celui-ci le génie décoratif avec toutes ses ressources, toutes ses souplesses. Les salles du Louvre, que nous parcourons avec le lecteur, nous montrent encore bon nombre de bas-reliefs, où de beaux corps de nymphes et de naïades ondoyantes et serpentines se tordent dans les attitudes les plus charmantes. A l'extérieur comme à l'intérieur, le Louvre est le vrai monument de Jean Goujon. Toute la façade orientale de la cour, la plus élégante et la plus ornée, est criblée de bas-reliefs de ce statuaire, l'une de nos plus belles gloires nationales.

Non loin de lui marche Germain Pilon, dont la forme est peut-être moins savante, mais qui ne lui cède en rien comme charme et comme fantaisie. Le célèbre groupe des *Trois Grâces*, que tout le monde a vu, est une des plus charmantes inventions de la sculpture moderne. C'est l'échantillon véritable, le type le plus pur de la manière de ce maître, dont le Louvre possède en outre de magnifiques portraits. Nous sommes forcé de mentionner seulement pour mémoire Barthélemy Prieur, les Anguier, Francheville, auteur des *Quatre Nations enchaînées*, qui se voyaient jadis place des Victoires, puis à l'Institut, puis aux Invalides.....

Nous ne pouvons même pas nous arrêter devant les superbes tombeaux de Philippe de Chabot et de sa femme, par Jean Cousin. Le siècle de Louis XIV nous réclame, c'est-à-dire Puget, car Girardon, Coysevox et autres, très habiles praticiens, d'ailleurs, sont loin d'offrir cette physionomie, cette allure de race qui dénonce l'homme de génie au premier chef, chez Puget. D'abord peintre, puis sculpteur de poupes de navire, à Marseille, sa patrie, Pierre Puget est devenu le plus grand statuaire de son époque, et peut-être l'artiste le plus franchement français dont nous puissions nous glorifier.

En effet, la manière du Puget ne procède d'aucune autre. Il a, le premier chez nous, donné au marbre l'aspect vrai de la chair. Sous son marbre palpitant courent le sang et la vie ; quand on y porte la main, on est surpris de le trouver rigide et froid. Le Milon de Crotone qu'un lion dévore, tandis qu'une de ses mains est retenue par la rude étreinte d'un chêne, se débattant, crispé comme un arc, jetant au ciel son cri désespéré, est peut-être la plus furieuse chose que la sculpture ait produite. Le *Diogène et Alexandre*, grand bas-relief rapporté de Versailles et maladroitement placé dans l'antichambre d'un vestibule ; le *Jeune Hercule*, reconquis par M. Jeanron, l'ex-directeur des musées, et ramené en triomphe du palais du Luxembourg, où il gisait

piteusement dans quelque coin ; enfin, un groupe de petites proportions, telles sont les œuvres que le musée possède de Puget, ce sculpteur qui tient à la fois des peintres flamands par la vie, et des Espagnols par la puissance de son naturalisme sauvage. On vient tout récemment d'y amener l'*Andromède*, ce groupe magnifique qui s'effritait à la pluie et au soleil sous une charmille de Versailles. C'est M. de Niewerkerke, le directeur actuel, qui a eu cette heureuse idée, car la mousse, cette lèpre du marbre, aurait fini par dévorer cette merveille.

Le siècle de Louis XV est représenté, dans les salles françaises, par quelques morceaux remarquables. Nous ne citerons, pour aujourd'hui, qu'une *Diane chasseresse* de Houdon, qui représente au vif madame de Pompadour. Les rois de France semblent avoir une prédilection toute particulière à travestir leurs maîtresses en Diane. Celle de François Ier et de Henri II avait au moins son nom pour prétexte à ce déguisement, qui, du reste, allait fort bien à madame de Pompadour. Nous acceptons volontiers ce beau bronze comme portrait, et nous regretterions d'apprendre que le beau Houdon se soit montré trop galant courtisan, mais *chi lo sara ?* Parmi les bustes de la même époque, qui en a produit d'excellents, brille en première ligne celui du chevalier Gluck. C'est vivant comme un pastel de Latour ; on contemple cette belle tête avec une sécu-

rité bien agréable, en songeant que Gluck n'a jamais pu être autrement que cela.

Nous aurions pour Canova une admiration et une estime bien plus grandes, s'il n'avait été le père de toute une école fade et ratissée, sous prétexte de correction, et dont Pradier a eu peine à nous sortir. Les mauvaises choses dont il a été cause nous gâtent un peu les bonnes qu'il a pu faire. Il nous est impossible, même en face des meilleures œuvres de cet artiste éminent, de nous défendre de ce sentiment, quelque injuste qu'il soit.

Nous avons essayé d'établir, dans notre énumération rapide et incomplète, un ordre à peu près chronologique et retraçant la suite de l'histoire de la sculpture en France. Jusqu'ici, cet ordre a manqué au rez-de-chaussée du Louvre, comme il manquait dans les galeries de peinture avant les heureuses classifications établies par M. Villot. Il est absurde de voir la *Biblis* de M. Dupaty dans la même salle que la *Diane* de Jean Goujon; un tombeau en plâtre dans celle de Michel-Ange. Les tombeaux retourneront avec les moulages de Bruges et d'Espagne, et chaque époque aura son musée indépendant, avec son entrée particulière sur la cour du Louvre et sa désignation au-dessus de cette entrée.

Musée assyrien, musée égyptien, créé avec des fragments inconnus et exhumés non pas vraiment des sables de Memphis et de Karnack, mais des

caves et des magasins du Louvre ; musée éginétique, etc., etc. Chacun pourra désormais aller droit à son but d'étude ou de promenade, sans avoir le dédale complet du Louvre à traverser. On nous dit qu'il est question de placer au milieu de cette cour la fontaine des Innocents, chef-d'œuvre de Jean Goujon. Nous faisons les vœux les plus vifs pour qu'elle vienne remplacer ce malencontreux piédestal dégarni. Les piédestaux sont chanceux par le temps qui court. Les héros qui les occupent courent de grands risques d'en être vite et souvent dépossédés et remplacés par d'autres qui déplaisent toujours à quelqu'un. Une fontaine ne déplaît à personne et offusque tout au plus les ivrognes. Pindare ne disait-il pas déjà, il y a quelque trois mille ans : « L'eau est une très bonne chose, en vérité. »

(*La Presse*, 24 août 1850.)

V

LE MUSÉE ESPAGNOL

―

I

Le mot de Louis XIV : « Il n'y a plus de Pyrénées ! » n'a jamais été vrai pour l'Espagne en matière d'art. Les Pyrénées, malgré l'installation au delà de leurs crêtes d'une dynastie bourbonienne, n'avaient nullement abaissé leurs sommets neigeux et, se dressant comme un rideau impénétrable, dérobaient la Péninsule aux yeux de l'Europe. La permanence de la guerre civile, les paysages gardés par des factieux ou des bandits, les récits vrais ou imaginaires de périls à courir, de privations à supporter, rendaient, il y a quelques années, un voyage en Espagne aussi hasardeux

et aussi rare qu'une excursion dans l'intérieur de l'Afrique.

Le silence s'était fait sur ce beau pays, que l'école romantique remit à la mode par les *Orientales* de Victor Hugo, les *Contes* d'Alfred de Musset, le *Théâtre de Clara Gazul* et les *Nouvelles* de Mérimée. On étudia le romancero, les pièces de Calderon, et le mouvement des esprits passant bientôt de la poésie aux autres arts, on s'enquit de la peinture espagnole, dont quelques sérieux échantillons épars dans les musées du reste de l'Europe, ou rapportés dans les fourgons de l'armée impériale, donnaient une haute idée, et surtout une idée analogue au sentiment de l'époque.

Par une réaction bien concevable contre le goût pseudo-classique qui régnait alors en peinture comme en poésie, on s'était tourné vers le moyen âge, les cathédrales, les barons bardés de fer, les moines ensevelis dans leurs frocs, et nul pays mieux que l'Espagne ne réalisait cet idéal chevaleresque et catholique. Le besoin d'ajouter une galerie espagnole au musée du Louvre, déjà peuplé par les chefs-d'œuvre des écoles italienne, flamande et française, devint si vif, que M. le baron Taylor et M. Dauzats durent partir pour rapporter, coûte que coûte, une collection complète des maîtres de Séville, de Madrid, de Tolède et de Valence.

L'entreprise était périlleuse, difficile, pour ne pas

dire impossible, car une galerie ne s'improvise pas en six mois et se forme par une lente accumulation de trouvailles heureuses ou d'occasions inespérées, à force de sacrifices, de patience et de sagacité. Bien des circonstances rendaient, en outre, la mission de ces messieurs difficile à remplir. La plupart des tableaux authentiques et supérieurs des maîtres espagnols appartenaient à des églises, à des confréries, à des monastères, à des palais. Le Prado et l'Escurial, qui depuis ont donné une partie de leurs trésors au musée de Madrid, étaient de vrais cimetières de chefs-d'œuvre. La loi des majorats, qui défendait aux familles d'aliéner la moindre partie de leur héritage, rendait les achats très laborieux ; et lorsqu'on avait conquis de la sorte une toile, il fallait employer l'adresse des contrebandiers pour lui faire franchir la frontière, car une autre loi prohibe la sortie des tableaux.

La suppression récente des couvents semblait promettre, par la dispersion des richesses qu'ils renfermaient, d'heureuses rencontres aux collectionneurs ; mais les cloîtres ne contenaient pas tant d'œuvres d'art remarquables qu'on aurait pu se l'imaginer d'abord. Tout ce qu'il y avait de beau était concentré dans l'église, la chapelle, l'oratoire, qui ont été respectés presque partout.

Aussi, quand la galerie fut déballée, éprouva-t-on une certaine surprise, la part d'admiration faite aux

huit ou dix chefs-d'œuvre qu'elle contient, à voir ces toiles enfumées, noires, peintes comme des enseignes à bière, et qu'on aurait pu prendre pour le rebut de la pacotille des Indes ; beaucoup de saints et de martyrs poussaient l'ascétisme jusqu'au plus complet dédain de l'anatomie et faisaient d'affreuses grimaces, par pure dévotion sans doute. Les Notre-Dame, plus étranges que belles, vous jetaient des regards louches du haut de leurs robes raides, regards qu'il fallait bien justifier, faute d'explication meilleure, par un ardent catholicisme et un romantisme pur de toute imitation grecque.

Le bitume, d'ailleurs, était à la mode, en haine des tons fades et rosés dont avait abusé l'école précédente ; et tout cela ne manquait pas d'une certaine sauvagerie d'aspect et d'une férocité d'exécution assez ragoûtante. Les jeunes peintres se précipitèrent en foule dans la nouvelle galerie et copièrent à qui mieux mieux les plus barbares et les plus carbonisés de ces tableaux. Il se fit cette année-là une prodigieuse consommation de terre de Cassel, de momies et autres teintes monacales. Nous-même, quoiqu'au fond désappointé, nous payâmes notre tribut d'admiration comme les autres, et, si nous pensâmes que MM. Taylor et Dauzats auraient pu faire un meilleur choix, nous ne le dîmes pas.

Un long voyage fait plus tard dans la Péninsule nous convainquit que la galerie, telle qu'elle était,

représentait assez bien la somme des tableaux achetables à cette époque en Espagne ; les collections provenant des couvents détruits ou ravagés, que nous avons visitées à Valladolid, Madrid, Séville, Grenade, Valence, n'étaient pas composées d'autres éléments ; à part les chefs-d'œuvre encastrés dans la menuiserie des retables, appendus aux lambris des palais et aux murailles du Musée royal, il n'est guère possible de rapporter autre chose. Les châteaux royaux et le Musée de Madrid gardent jalousement tout l'œuvre de Velazquez, qui ne travailla guère que pour ses nobles maîtres Philippe III et Philippe IV. C'est là qu'il faut aller pour voir *las Meninas*, la *Reddition de Bréda* ou le tableau des lances, les *Forges de Vulcain, los Borrachos, las Hilanderas*, et ces merveilleux portraits qui peuvent lutter hardiment avec ceux de Titien et de Van Dyck. Quant à Murillo, le musée Real a de lui quarante-cinq tableaux ; l'Académie de San-Fernando possède la *Sainte Élisabéth de Hongrie*, les deux *Sainte Marie des Neiges;* la cathédrale de Séville a le *Saint Antoine de Padoue en extase;* l'hôpital de la Charité de la même ville, le *Moïse frappant le rocher*, la *Multiplication des pains*, le *Saint Jean de Dieu*, portant un mort sur ses épaules; et il est aussi invraisemblable de les acheter que d'acheter l'*Antiope*, les *Noces de Cana* ou la *Kermesse* du Louvre. Le plus simple est de les voler ; mais ce

n'est pas facile, et l'on n'a pas toujours une armée avec soi quand on veut former une galerie. Il y a bien çà et là quelques tableaux authentiques de ces maîtres, mais ils sont ce qu'on appelle en Espagne *vinculados* (enchaînés) dans les familles nobles qui, si elles pouvaient vendre leur chef-d'œuvre héréditaire, ne le voudraient pas par fierté.

Ce qu'il eût fallu faire, c'eût été d'acquérir, à quelque prix que ce fût, la collection du maréchal Soult, avec laquelle, en y joignant l'*Adoration des bergers*, de Ribeira, l'*Infante*, de Velazquez, la *Sainte Famille* et le *Pouilleux*, de Murillo, on eût composé une tribune espagnole dans le goût du salon Carré et de la salle dite des Sept-Cheminées, sauf à rejeter dans une galerie latérale les ouvrages plus intéressants sous le rapport de la chronologie de l'art que par leur beauté intrinsèque. Ainsi que nous l'avons dit dans quelques pages écrites à Madrid, l'école espagnole peut se résumer en quatre peintres ; Velazquez, Murillo, Ribera et Zurbaran.

Velazquez représente le côté aristocratique et chevaleresque ; Murillo, la dévotion amoureuse et tendre, l'ascétisme voluptueux, les Vierges roses et blanches ; Ribera, le côté sanguinaire et farouche, le côté de l'inquisition, des combats de taureaux et des bandits ; Zurbaran, les mortifications du cloître, l'aspect cadavéreux et monacal, le stoïcisme effroyable des martyrs. Que Velazquez vous peigne une infante,

Murillo une Vierge, Ribera un bourreau, Zurbaran un moine, et vous avez toute l'Espagne d'alors, moins les pauvres, dont tous les quatre excellent à rendre les haillons et la vermine.

Cet amour de guenilles picaresques, commun à presque tous les maîtres espagnols, dont aucun ne se refuse à l'occasion le plaisir de peindre un gueux ou un gitano bien sordide et bien grouillant, est un fait caractéristique, et, quoiqu'il semble singulier dans une nation aristocratique, où chacun a la prétention d'être aussi noble que le roi, il s'explique cependant par l'absence de toute imitation antique, la passion du réalisme et l'idée catholique ; car ce gueux, sale, fauve, hérissé, fourmillant, ce tas de loques immondes, a une âme chrétienne et par conséquent vaut la peine d'être représenté. D'ailleurs, c'est peut-être un descendant de Pélage tombé dans la misère.

Aussi point de délicatesse superbe, point de dédain orgueilleux ; don Diego Velazquez de Silva, du même pinceau qui vient de peindre l'infante Marguerite, Philippe IV où le comte-duc Olivares, va barbouiller d'ocre et de bitume le plus hideux truand qui se soit jamais accoudé sur la table grasse d'une taverne ; Murillo quittera très-volontiers ses gloires vaporeuses et ses fraîches colerettes d'anges, pour le crâne damassé de teignes du petit pauvre pansé par sainte Élisabeth et la poitrine entr'ouverte et

peuplée du mendiant à la crevette ; il peint l'agneau de saint Jean-Baptiste tout blanc, tout savonné et les cochons de l'Enfant prodigue avec une égale impartialité et un égal talent.

Quant à Ribera, sous prétexte de philosophes, de saints ou d'apôtres, ou même sans aucun prétexte, il nous fait voir tout un monde de savetiers, de mendiants, de gitanos, de bandits, de valets de bourreau, chauves, chassieux, ridés, faces bestiales, trognes, groins, hures, sourcils en broussailles, orbites en cavernes, joues ravinées, pommettes martelées de hâle et de crasse, mais tout cela avec un air si truculent, une allure si féroce, dans une ombre si noire, sous un jour si livide, que la peur sauve du dégoût, et que ces gredins arrivent à une sorte de majesté terrible ; et cependant Ribera, lui aussi, peut atteindre à la pure beauté ; la figure de la Vierge dans l'*Adoration des bergers*, qu'on voit au Louvre, a toute la fraîche blancheur des jeunes mères, l'ovale délicat, le regard limpide, le sourire vermeil du plus beau type espagnol.

Ce fougueux élève de Caravage, qui a dépassé son maître, peut aussi atteindre aux grâces et aux mollesses du Corrège ; si, par un sentiment tout moderne et tout espagnol, il préfère le caractère à la beauté et réhabilite ces trois monstres, effroi de l'art antique : la misère, la laideur et la caducité, ce n'est pas que les grâces le repoussent ; car celui qui a

peint la tête dont nous venons de parler est le maître
de faire ce qu'il veut; mais il proteste, au nom du
réalisme, contre les abstractions de l'idéalisme grec
et fait entrer dans les régions de l'art toutes ces lai-
deurs jadis repoussées, et, par le cachet puissant
qu'il leur imprime, il les élève au style et leur donne
des lettres de noblesse.

Zurbaran lui-même arrive aux dernières limites
de la pauvreté monacale et du dénuement catho-
lique. Il peint les déguenillés de la cellule, les men-
diants du cloître, les pouilleux de la croix. Quels frocs
usés, effrangés, rapiécés! Quelle misère, quel déla-
brement! Quelle épaisseur de crasse pieuse! Quels
fronts jaunes où n'a jamais coulé d'autre eau que
celle du baptême! Le « *perinde ac cadaver* » a-t-il
jamais été plus terriblement réalisé!

Ce côté est tout à fait particulier aux Espagnols.
Les Italiens, chez qui les traditions grecques, conti-
nuées par les mosaïques byzantines, ne se sont jamais
perdues, ont toujours visé, dans l'art, à l'idéal, au
beau abstrait et ont plutôt employé la nature comme
signe graphique que comme idée. L'imitation, chez
eux, est le moyen et non le but. Les Flamands, qui
ont admis le type familier, les types grotesques, se
sont renfermés ordinairement dans des cadres res-
treints et n'ont pas apporté dans leur peinture cette
exécution sauvage, furieuse et révoltée qui, chez
l'Espagnol, ressemble à une protestation contre les

beautés conventionnelles. Rien ne diffère plus d'un gueux de Velazquez qu'un gueux d'Ostade. Le Flamand rit de son gueux, l'Espagnol l'aime ; il le peint en grand, avec une trivialité épique, une intensité de réalisme qui saisit, et l'on ne sait quoi de vivace, de sauvage et de fier qui brave les dédains au lieu d'implorer la pitié ; ce sont des mendiants, mais ce seraient facilement des bandits. Ils sont laids, pauvres, dégoûtants, mais non abjects, car chez eux la misère n'a pas tué le courage.

L'Espagne est le pays romantique par excellence ; aucune autre nation n'a moins emprunté à l'antiquité. Baignée par la Méditerranée et l'Océan, séparée de l'Europe par une haute chaîne de montagnes, la Péninsule n'a subi aucune influence classique, et les Maures, en s'en emparant après les Vandales et les Goths, ont rompu le fil de la tradition romaine. Les romanceros chevaleresques et mauresques, aussi épiques que l'*Iliade*, n'en rappellent la forme en aucune manière. Rojas, Tirso de Molina, Alarcon, Lope de Vega, Calderon procèdent en toute liberté, et nul souvenir grec ou romain ne les préoccupe. Les peintres de Séville n'ont guère d'autres maîtres que la nature ; la plupart ignorent les statues et les fragments antiques, et leur robuste amour de la réalité, auquel se mêle le plus effréné idéalisme chrétien, leur constitue une originalité.

Au-dessus de cette bohême et de cette cour des miracles dont nous venons de parler, se tiennent debout les infants, les grands d'Espagne, les amirantes, les belles dames, tout le monde hautain de la cour, faisant cabrer les genets au profil busqué, étinceler les armures d'acier bruni et damasquinées d'or, agaçant du bout de leur gant de buffle le museau des grands lévriers, faisant jouer l'éventail à paillettes, arrangeant du doigt le pli d'une jupe de damas ou de brocart.

Mais au-dessus des gueux, des bandits et des grands seigneurs, le ciel s'ouvre laissant voir la gloire du paradis, la Notre-Dame avec sa robe en toile de soleil, apportant une chasuble à saint Ildefonse ; le petit enfant Jésus tend ses bras à saint Antoine de Padoue ; les anges descendent l'échelle lumineuse pour conduire là-haut, à leur frère divin, les petits enfants morts dans l'innocence ; et l'hidalgo courbe la tête comme le mendiant, et le même éclair de foi brille dans l'œil du grand d'Espagne, tout raide d'or, et dans celui du misérable à peine couvert d'une loque ; et la Vierge, l'idéal commun, ne regarde pas plus le gueux dans sa poussière que l'infant sous son dais armorié.

II

Cependant, malgré son mérite, l'école espagnole disparaissait dans ce rayonnement des écoles d'Italie et de Flandre. A l'exception de Ribera, popularisé par son long séjour à Naples, les réputations des autres maîtres espagnols, circonscrites dans le pays qui les avait vus naître, ne dépassaient que bien rarement la barrière des Pyrénées.

On pourrait trouver dans le mouvement païen de la Renaissance une cause de cette espèce de défaveur. L'Espagne, toujours austère catholique, donna peu dans la mythologie; soit par piété personnelle, soit qu'ils passassent leur vie à travailler pour les cathédrales et les couvents, où de tels sujets ne sont pas de mise, les peintres d'au delà des monts s'abstinrent de Vénus, de Dianes, de nymphes et autres prétextes de nudités plus ou moins sensuelles. Leurs thèmes, presque invariablement tirés de la Bible, de la légende dorée ou du martyrologe, n'ont pas l'attrait général de sujets purement humains, quel que soit le mérite de leur exécution. D'ailleurs il faut dire que, hors de Notre-Dame et du

petit Jésus, pour qui toutes les beautés, toutes les grâces et toutes les caresses du pinceau sont réservées, ils poussèrent singulièrement au farouche et au sinistre, plus soucieux d'effrayer que de plaire.

Sans parler de la cadavérique collection des martyrs des Indes de Zurbaran, qu'on peut voir dans notre galerie, ce qu'il y a en Espagne de tableaux effroyables ne peut s'imaginer. Faut-il les attribuer à cet amour de la souffrance, à ce désir de mater la chair, à cette préoccupation de la mort qui forment le fond du catholicisme, ou bien à une certaine cruauté native, à un besoin d'émotions violentes, qui fait aimer la représentation des supplices comme il intéresse aux courses de taureaux? ou ne doit-on s'en prendre qu'à ce réalisme féroce, pour qui les caillots de sang, la sanie et les meurtrissures livides sont des jeux de palette, et qui, par l'intensité de la couleur et la force du pinceau, dépasse souvent ce qu'il veut rendre? Cette raison seule ou ces raisons ensemble furent cause que les œuvres des maîtres espagnols ne se répandirent pas hors de leur patrie, la fierté naturelle de leur caractère les empêchant d'ailleurs d'employer ces obséquiosités, ces hommages courtisanesques qui ne coûtaient rien à la facilité italienne.

Ainsi renfermés dans leur péninsule, occupés à rendre les symboles austères d'un sombre catholicisme, du catholicisme de l'inquisition, lorsque leurs

confrères de Venise, de Rome et d'Anvers traduisaient les riantes imaginations du paganisme, ils durent naturellement avoir moins de succès, et c'est ce qui explique comment, il y a quelques années, si l'on excepte Ribera et Murillo, aucun des maîtres de cette nombreuse école ne figurait au Louvre. Leur originalité même déplaisait, habitué qu'on était aux formes antiques renouvelées. Car, répétons-le, l'Espagne a toujours été le pays original et romantique par excellence.

L'école espagnole peut se diviser en quatre sections : l'école de Tolède, la doyenne d'âge; l'école de Valence, l'école de Séville et l'école de Madrid.

Les plus anciennes peintures espagnoles qu'on connaisse se trouvent à Tolède et remontent à l'an 1400; ce sont celles de Fernan Gonzales, tout à fait barbares, et celles de Juan Alfon, qui peignit les retables de la chapelle de *los Reyes nuevos del sagrario* de la cathédrale de Tolède. A leur sauvagerie presque byzantine, à leurs couleurs éclatantes plaquées sur des fonds d'or, à leurs formes raides, à la cassure gothique de leurs draperies, on les croirait de beaucoup antérieures. On est souvent exposé en Espagne, dans les églises, à croire les peintures d'une date beaucoup plus antique qu'elles ne le sont véritablement, soit que le progrès des arts n'ait pas été aussi rapide là qu'autre part, soit que l'on ait affecté la forme des siècles passés par archaïsme où tradi-

tion hiératique; les ouvrages du xvi⁰ siècle ont fréquemment l'air d'avoir deux cents ans de plus.

Il serait difficile, pour ne pas dire impossible, d'avoir dans une galerie arrangée sur un plan chronologique des échantillons du savoir-faire d'Antonio del Rincon, d'Inigo de Comontès, de Pedro Berruguete, père d'Alonzo ; l'Église a pris le talent et la vie de ces vieux maîtres, tous fervents catholiques ; leurs jours se sont passés à peindre des retables, à décorer des chapelles ; car quel plus noble emploi pouvaient-ils faire de leurs pinceaux que d'orner la maison du Seigneur? Ils n'ont peint que des Notre-Dame, des Enfant Jésus, des saintes et des saints ; et leurs œuvres encastrées dans les menuiseries des autels ou les rinceaux des murailles n'ont pu répandre leur réputation. Qu'y verrait-on d'ailleurs ? Rien que l'expression d'une foi vive, plus soucieuse de s'exprimer que de charmer les yeux. Blaz de Prado Morales, surnommé le divin, Juan Sanchez Cotan se rattachent à cette école.

Le maître le plus remarquable et le chef de l'école de Tolède fut Domenico Theotocopuli, dit le Greco, qu'on croit élève du Titien, et qui vint s'établir dans cette ville en 1577 ; c'est un peintre très singulier que le Greco. Dans sa première manière, il rappelle l'école vénitienne. Nous avons vu de lui, à Tolède, dans l'hôpital du Cardinal, une Sainte Famille qu'on prendrait pour du Titien au premier coup d'œil.

L'ardente intensité du coloris, la vivacité de ton des draperies, ce beau reflet d'ambre jaune qui réchauffe, jusqu'aux nuances les plus fraîches du peintre vénitien, les airs de tête, l'agencement du groupe, tout concourt à tromper le connaisseur, même exercé; seulement la touche est moins large et moins grasse.

Il paraît que le Greco s'alarma pour son originalité de cette ressemblance, quelque flatteuse qu'elle fût, et chercha par tous les moyens à l'éviter. Il est toujours facile de ne pas ressembler à Titien, et le Greco prit pour cela les moyens les plus violents. Il s'imposa des cadres de formes extravagantes, démesurément étroits et longs; il donna à ses figures les attitudes les plus contraintes, les plus strapassées; il se laissa aller aux fantaisies les plus folles et les plus étranges, fit se choquer le noir et le blanc, barbouilla ses chairs de teintes violettes et fit trembler le jour louche de la folie sur les scènes d'Apocalypse et de fantasmagorie. Dans cette peinture malade règnent une énergie dépravée, une surexcitation fiévreuse qui surprend et fait pitié. C'est le délire, mais c'est le délire du génie, et à travers toutes ces formes incohérentes, tracées par la main tremblante du cauchemar, étincelle çà et là une tête admirable et se cambre un corps de la plus fière tournure.

Cette préoccupation de ne pas ressembler à Titien avait fini par rendre fou tout à fait Domenico Theo-

tocopuli. On peut voir dans la galerie espagnole du Louvre un échantillon de ses deux manières : le *Jugement dernier*, composition bizarre où l'on distingue plusieurs personnages célèbres à l'époque où vivait le peintre, Charles-Quint, François Ier, le pape, le doge de Venise, et le portrait de la fille de l'auteur, qui est dans sa manière saine. C'est une tête pâle où scintillent deux diamants noirs, où éclate une bouche de grenade, et dont la main blanche se perd dans le duvet d'une palatine de cygne. Cette peinture a un charme profond et mystérieux, une ardeur de vie qui étonnent, attachent et ravissent. C'est, à un tout autre point de vue de l'art, une figure qui vous reste dans l'esprit et vous suit partout comme la Joconde de Léonard de Vinci, et cependant rien n'est plus dissemblable. La fille du Greco jaillit de la toile dans sa blancheur superbe ; la Monna Lisa, au contraire, s'enveloppe d'une brume violette et semble vouloir disparaître derrière les demi-teintes rembrunies, comme une vision entrevue.

Le meilleur élève du Greco, don Luis de Tristan, a eu cet honneur d'influer sur Velazquez. Fray Juan-Bantista Mayno, que Lope de Vega complimenta en vers, est aussi élève du Greco.

Après la mort de Domenico Theotocopuli, l'école de Tolède fut absorbée par celle de Madrid.

L'école de Valence cite d'abord le nom glorieux en Espagne, mais peu connu ailleurs, bien qu'il mérite

de l'être partout, de Juan de Joannès, qui se forma en Italie, non sous la direction même de Raphaël, déjà mort, mais sous l'influence de ses disciples immédiats, et lorsque sa tradition était encore vivante.

Juan de Joannes est un talent de premier ordre et le peintre qui, sans imitation servile, s'est peut-être le mieux assimilé à Raphaël. Ce ne sont pas ses formes extérieures, ses procédés, ses habitudes de composition qu'il copie comme le troupeau vulgaire des peintres à la suite. C'est son génie intime, son inspiration même, mais rendue plus sérieuse par la foi catholique et tempérée par la gravité espagnole.

Les tableaux authentiques de Juan de Joannes sont très rares hors d'Espagne ; le musée de Madrid en possède plusieurs et de première beauté, entre autres la *Vie de saint Étienne,* espèce de légende peinte en six tableaux. Pour la noblesse du style, la beauté du dessin, l'harmonie forte et tranquille de la couleur, et surtout pour l'onction, et l'on peut dire aussi pour la sainteté, peu d'ouvrages peuvent être mis au-dessus de ces tableaux, qui se font suite comme les *Saint Bruno* de Lesueur. Les trois derniers principalement sont admirables et renferment la suprême expression du maître.

Après Juan de Joannes, mais à un grand intervalle, viennent les deux Ribalta, père et fils, Fran-

cisco et Juan, deux maîtres d'assez grand style et de belle exécution, que l'on confond souvent et qui ont laissé de nombreux ouvrages, quoique le fils, maître à dix-huit ans, soit mort à vingt et un. .

Ils servent de transition du XVI° au XVII° siècle et nous mènent en plein Ribera. Quoique Ribera ait passé la plus grande partie de sa vie en Italie, le nom d'Espagnolet, qui lui avait été donné là-bas, montre qu'il n'a jamais perdu sa nationalité, malgré ses imitations du Caravage et du Corrège, car il eut le caprice de la grâce et se le passa. Ribera est un peintre éminemment national et qui a eu, plus que pas un, le goût du terroir. D'ailleurs, Naples, où il a vécu la plus grande partie de sa vie, était sous la domination espagnole et il pouvait se regarder là comme dans sa propre patrie. Même foi ardente et superstitieuse, même soleil, mêmes couleurs chaudes ardentes et rembrunies, mêmes beautés sauvages et mêmes guenilles : il pouvait se croire dans la Huerta de Valence.

Ribera est le plus connu des maîtres espagnols; travaillant en Italie, le marché des arts, la foire aux chefs-d'œuvre, il a pu répandre ses productions dans toutes les galeries. Dans tous les coins de l'Europe on trouve une toile de lui qui peut donner une idée complète de son talent, tandis que, pour apprécier certains maîtres espagnols, il faut, de toute nécessité, franchir les monts et même aller dans telle ou

telle ville où s'est ensevelie l'œuvre tout entière d'un maître.

A Ribera succèdent les deux Espinosa, le vieux et le jeune, dont les ouvrages, peu connus hors d'Espagne, ont cependant de la noblesse, un coloris soutenu et une tournure magistrale.

Après eux l'art s'éteint, et l'on ne peut guère citer qu'Estaban Marck, qui se rattache à Valence par son extrait de baptême, mais que pourraient réclamer les écoles d'Italie et de Tolède. Il peignait des batailles dans un goût turbulent et désordonné qui rappellerait un peu la bataille des Cimbres de Decamps.

L'école de Séville a été la plus nombreuse, la plus féconde et la plus illustre de toutes. Séville est la Venise de l'Espagne, non point par ses canaux, puisqu'elle n'est baignée que par le Guadalquivir, mais bien par ses coloristes. Pour ne parler que des plus illustres, Murillo, Velazquez, Zurbaran appartiennent à la glorieuse école sévillane ; à partir du vieux Sanchez de Castro, le Cimabue de l'endroit, que de noms à citer ! Luis de Vargas, Pedro de Villegas, Marmolejo, le Flamand Pedro Campana, les deux frères Augustin et Jean del Castillo, les deux Herrera, Pedro de Moya, Francisco Antolinez, Meneses Osorio, le mulâtre Sebastian Gomez, Juan de las Roelas, Pacheco, Zurbaran, Murillo, Velazquez, Jean Valdez Leal !

A l'école de Séville, ou plutôt à l'école andalouse, car ce titre général lui convient encore mieux, peuvent se relier les petits cénacles pittoresques de Grenade et de Cordoue. Alonzo Cano, à qui son triple talent d'architecte, de sculpteur et de peintre a fait donner le nom de Michel-Ange espagnol, est de Grenade; sa manière le distingue par l'élégance, la justesse, l'heureux arrangement et surtout par une grande perfection dans les extrémités. Elle n'a, du reste, aucune ressemblance avec celle de l'illustre Florentin. La triplicité de talent autorise seule le rapprochement; Juan de Sevilla et Mino de Guevarra complètent la petite pléiade grenadine.

Cordoue apporte en tribut le savant Pablo de Cespedes et Palomino, plus littérateur encore que peintre.

L'école de Madrid, qui porte à la racine de son arbre généalogique Alonzo Berruguete et Gaspar Becerra, a sur ses autres rameaux Sanchez Coello, Navarete, Pantoja de La Cruz, Zizi Cazes, Carducho, Italiens espagnolisés; Antonio Pereda, Francisco Collantes, Juan Carreno, Antonio Arias, Clodio Coello, artiste de talent, qui tient dans l'art espagnol la place de Tiepolo à Venise et de Carlo Maratte à Rome. C'est l'art dans sa décadence, avec ses recherches, ses maniérismes et ses facilités désastreuses, mais c'est encore l'art.

Après Clodio Coello, il n'y a plus que les *bode-*

gones, petits tableaux de nature morte, pour l'ornement des salles à manger, et dont Juan Menendez a fait une si prodigieuse quantité. L'art de Flandre s'est enseveli dans une tulipe de Van Huysum ; l'art espagnol finit par un citron moitié pelé qu'entoure une spirale d'écorce.

Cependant, après des années de léthargie, cet art, autrefois si vivace, semble se réveiller dans la personne de Goya : Goya, le dernier descendant de Velazquez, qui, malgré les traditions perdues et l'affreux goût contemporain, sut montrer son génie et reconstituer l'originalité espagnole.

(*La Presse,* 27 et 28 août 1850.)

VI

LA GALERIE DU LUXEMBOURG

La galerie du palais du Luxembourg, où sont exposées les œuvres des peintres contemporains, fut consacrée dans l'origine à l'histoire de Marie de Médicis, cette admirable épopée en vingt-deux tableaux, nous allions dire en vingt-deux chants, du grand poète qui avait nom Rubens. Sans nous livrer, entre sa disposition première et celle qu'on lui a assignée depuis, à un parallèle qui tournerait trop facilement à l'épigramme, nous regrettons qu'on ait transporté au Louvre ce qui avait été peint pour le palais des Médicis. Ces sortes de transpositions ne devraient s'exécuter que pour des cas de nécessité urgente, et nous ne voyons pas, quant à nous, ce qui empêchait d'assigner aux peintres vivants dans les galeries du Louvre un espace équivalent à celui qu'ils occupent au Luxembourg et qu'il a

bien fallu trouver pour les Rubens qu'on a ainsi dépaysés.

On a pu déménager les chefs-d'œuvre du grand maître anversois, mais on n'a pas emporté avec eux les souvenirs historiques, la convenance du lieu, ni surtout les admirables médaillons de son élève Jacques Jordaens, qui ornent encore la galerie et vers lesquels les admirateurs dominicaux de MM. Delaroche, Picot et Blondel se gardent bien certainement de lever le nez. Nous savons toutes les raisons puissantes que la galerie du Louvre peut invoquer pour ne pas se dessaisir de cette admirable collection, un des plus rares joyaux de sa couronne, un sujet éternel d'envie pour les autres musées de l'Europe ; mais artistes et amateurs suivraient Rubens partout où il lui plairait d'aller.

Quel que soit le parti qu'on prenne à cet égard, rappelons-nous que ce n'est pas de Rubens qu'il s'agit et qu'il est bon, dans la revue de nos musées, que nous poursuivons depuis quelque temps, de régler nos comptes avec celui du Luxembourg.

En entrant dans cette galerie sur laquelle planent de si brillants souvenirs, on se sent saisi par l'impression involontaire d'une atmosphère froide et sénile. Elle semble se ressentir de l'ancien voisinage de la Chambre des pairs. Si elle n'était émaillée çà et là de quelques œuvres de Delacroix, Ingres, Couture, Scheffer, Devéria, fleurs vivaces implantées à grand'-

peine dans le tuf de cet ingrat terrain, on y bâillerait comme en plein Institut et on serait tenté d'inscrire au frontispice de la salle : « Hôtel national des invalides de la peinture. »

Ouvert en 1818 avec sa nouvelle destination, le musée du Luxembourg n'a pas suffisamment renouvelé depuis lors son aspect et sa physionomie. La mort des plus illustres vétérans de l'art impérial, David, Girodet et Gérard, l'a bien forcé à se dessaisir de leurs meilleurs tableaux qui y figuraient avec quelque gloire jusqu'aux dernières années de la Restauration; mais si ceux-là sont partis, en revanche nous y voyons, depuis vingt ans et plus, des œuvres de la force du *Fleuve Scamandre* de M. Lancrenon, de l'*Andromaque* de M. Smith, de la *Famille de Priam* de M. Garnier, et *tutti quanti* qui sont là en majorité formidable. Nous croyons suffisamment épuisée l'admiration du public parisien pour de semblables chefs-d'œuvre; il est temps que, à l'exemple des acteurs qui vont faire des tournées départementales, ces glorieuses peintures aillent orner les musées de province où elles ramèneront peut-être un public trop indifférent aux excellentes choses qui parfois s'y trouvent fourvoyées.

Malgré notre respect pour la conservation des œuvres d'art, quelque imparfaites qu'elles soient, nous nous sommes sentis tout prêts à excuser les fantaisies iconoclastes à l'aspect de certaines machines

qui se pavanent dans ce bienheureux musée avec une obstination digne d'une meilleure cause. Et cependant la peinture a marché à pas de géant : *E pur se muove!* C'est égal, le musée du Luxembourg, semblable à l'Institut dont il pourrait bien être une succursale, une dépendance, a conservé son culte fidèle pour les vieux oripeaux qui n'ont plus d'autre asile que sa voûte hospitalière. Seulement, ô douleur, ô jeunesse imprudente! aux jours d'étude les chevalets se pressent autour de l'*Orgie romaine*, ou font émeute devant les *Femmes d'Alger*... Quant aux ci-devant chefs-d'œuvre de la peinture de l'Empire, le vide se fait et s'élargit autour d'eux dans des proportions formidables.

D'adorateurs zélés à peine un petit nombre
Ose des premiers temps nous retracer quelque ombre.

Nous avons compté jusqu'à trois de ces fidèles. L'un copiait le *Cyparisse* de M. Dubuffe avec du beurre; l'autre reproduisait le *Pâris* de M. Delorme avec des confitures de groseilles de la meilleure qualité; enfin, un troisième était endormi d'un sommeil extatique devant l'*Oreste* de M. Picot. A coup sûr, il rêvait colonnades corinthiennes et architecture de MM. Percier et Fontaine, Atrides, Pélopides, Dioscures et tragédies de M. de Laharpe. Comme Andromaque dans son exil, il se reconstruisait une ville

de Troie peuplée d'hémistiches de Jacques Delille et de souvenirs de troisième.

> Parvam Trojam simulataque magnis
> Pergama et arentem Xanthi cognomine rivum
> Agnosco, Scææque amplector limina portæ.
> Diruta sunt aliis, uni mihi Pergama restant.

Respectons son sommeil et ses douces illusions ! Il y a comme lui tant de gens en France, même au bout du pont des Arts, que rien n'a pu encore réveiller, ni les drames de Hugo et de Dumas, ni la trompette des anges du *Saint Jérôme* de Sigalon, ni le râlement des moribonds du *Radeau de la Méduse*, ni même le concert en mode lydien chanté par Ingres dans son plafond d'Homère ! On ne saurait trop le répéter à certaines gens qui ne veulent pas le comprendre. La sainte insurrection dans laquelle nous sommes fier de marcher depuis notre première jeunesse n'a pas fait sa levée de boucliers contre Homère, Phidias, Virgile, ces demi-dieux de l'art antique sans cesse invoqués par les myopes et les sourds, qui ne les ont jamais ni lus, ni regardés, ni compris, mais contre cette génération bâtarde, frottée de fausse érudition et de vrai pédantisme, qui a cherché si longtemps, mais en vain, grâce à Dieu, à comprimer les jets vigoureux de notre jeune école, à

passer sous son triste niveau toute individualité qui voulait lever une tête factieuse.

Qu'est-il arrivé? L'Institut continue à faire sa petite besogne en famille, à petit bruit. Ses vénérables membres exercent bien encore une influence plus ou moins occulte, assez déplorable, sur les travaux, récompenses et prix décernés par la nation ; mais on vient de lui enlever déjà une de ses plus chères et plus dangereuses prérogatives : le jury d'admission est électif. Il en sera ainsi des autres, et ce corps si redouté jadis, réduit à des fonctions purement honorifiques, n'entravera pas plus la peinture et la sculpture contemporaines, que l'Académie française ne saurait influencer le mouvement littéraire de notre temps.

Il y aurait cependant injustice à ne pas reconnaître un vrai mérite dans quelques-unes des peintures de l'époque dont nous parlons. Ainsi, dans un *Massacre* de M. Héim, se trouvent des qualités de dessin, de composition et même d'aspect qu'il n'a pas su retrouver depuis. Ainsi, l'*Escalier du Louvre* d'Isabey père, grande aquarelle exposée au Salon de 1817, est peint et dessiné comme on peignait et dessinait peu à cette époque. Il y a quelque chose d'assez dramatique dans le *Lévite d'Ephraïm*, de Couder, et la femme étalée sur le seuil est conçue dans un assez beau style, malgré la peinture creuse et le ton exécrable voulus par le temps et l'école. En revanche, rien de

plus niais et de plus ridicule que le *Paradis terrestre* du même peintre. Les commandes de Versailles, fort heureusement pour sa gloire, nous ont révélé M. Couder sous un autre aspect.

En revanche, la plupart de ses collègues de l'Institut sont restés endurcis en mourant dans l'impénitence finale. M. Blondel n'a rien fait de mieux que la *Zénobie* du Luxembourg, tant s'en faut. M. Drolling ne s'est pas élevé d'un cran au-dessus de son *Eurydice*, et M. Schnetz, ancien directeur de l'école française, à Rome, n'a pas dépassé ses études d'Italie.

Mais nous avons hâte d'en finir avec ces vieilleries, qui seraient depuis longtemps plongées dans l'oubli qu'elles méritent, si on ne nous les remettait pas obstinément sous les yeux. Si la satire est plus facile que la louange, celle-ci est plus douce et nous avons toujours mieux aimé admirer que blâmer. Il y a certes de quoi louer au Luxembourg.

En première ligne, pour le nombre et l'importance de ses œuvres, apparaît Eugène Delacroix. Son début le classe maître tout de suite. Un jeune homme qui frappait à la porte du Salon de 1822, avec *Dante et Virgile aux Enfers* sous son bras, n'était certes pas, à cette époque surtout, le premier venu et ne devait pas être accueilli comme tel. Nous ignorons si l'aréopage des admissions, plus clément en ce temps-là, ne comprit pas tout d'abord ou pardonna

au jeune homme tout ce qu'il y avait d'osé, d'étrange, dans une pareille peinture, ou si l'on n'espérait pas qu'il se corrigerait avec l'âge. Deux ans après, le jeune homme arrivait escorté du *Massacre de Scio* et se voyait acclamé par toute la jeunesse, et l'hérésie faisait des progrès, au grand dépit des perruques académiques ; Scheffer, Champmartin, Boulanger, les Devéria, les Johannot, Robert Fleury, Roqueplan, tous ceux enfin qui depuis quinze ou vingt ans brillent au premier rang de l'art contemporain, marchaient sur les traces du jeune novateur et régénéraient la peinture en France.

Le *Dante*, de Delacroix, salué et baptisé dès l'abord par deux hommes d'esprit, MM. Thiers et Gérard, est resté l'un des chefs-d'œuvre de ce peintre qui en a tant produit depuis. Dessin fier et accentué, modelé souple et puissant, peinture grasse, ferme et solide, toutes les qualités matérielles qui caractérisent l'exécution de Delacroix, apparaissent déjà victorieusement. Celle qui prime toutes les autres et qui fait de Delacroix un maître égal aux plus grands, aux plus illustres, s'y trouve au plus haut degré ; nous voulons parler de la vie, de la passion, de la terreur, du drame, puisque ce mot moderne explique tout cela à lui seul.

Qu'on se rappelle l'effet prodigieux produit deux ans après par le *Massacre de Scio*. L'artiste avait redoublé d'audace et de génie ; le philhellénisme, cette géné-

reuse passion dont Byron s'était fait le sublime
Don Quichotte, avait inspiré le jeune maître, et aujourd'hui que son œuvre est dégagée de ce mérite
de l'à-propos qui fait vivre pour un temps un si
grand nombre de productions médiocres, elle n'a
rien perdu de sa valeur. Quoi de plus navrant à voir
que ces familles infortunées qui attendent la mort
ou l'esclavage? Quoi de plus désolé que cette vieille
Grecque sur laquelle semble choir le corps d'un jeune
homme dépouillé par le barbare vainqueur et baigné
dans son sang? et cette jeune mère couchée pêle-
mêle avec le cadavre rose de son nouveau-né, et ces
deux enfants qui s'embrassent d'une étreinte suprême avec un désespoir qui n'est pas de leur âge?
et surtout cette jeune fille, belle comme un marbre
antique, tordant ses beaux bras sous les nœuds de
la corde qui va l'attacher à la croupe bleuâtre et
pommelée de ce cheval qui se dresse furieux au milieu du tableau?

Delacroix nous a habitués à de telles émotions;
mais qu'on juge de l'effet qu'il dut produire à l'époque où les meurtres académiques étaient le comble
du terrible!

Dans les deux autres tableaux de lui que possède
le Luxembourg, nous le retrouvons avec des qualités plus calmes; la couleur et le caractère des
mœurs orientales l'ont préoccupé. Ici, c'est une
Noce juive, dans le Maroc; rien de plus calme, de

plus doux à l'œil, et cependant rien de plus vif et de plus chatoyant que ce charmant tableau, peuplé de figures de petites proportions. Les *Femmes d'Alger*, autre toile bien connue dans l'œuvre du maître et dont le Salon de 1849 offre une répétition très modifiée, respirent, comme la captive de Victor Hugo, les doux ennuis et le languissant *far niente* du harem, « solitude embaumée. »

Notre admiration particulière pour Delacroix nous fait regretter de ne pas voir figurer au musée du Luxembourg un plus grand nombre de tableaux de lui ; mais notre justice nous fait un devoir de dire que les échantillons qui s'y trouvent sont d'un heureux choix et donnent bien l'idée de ce talent si audacieux, si neuf et pourtant si profondément intime et naïf.

Du *Massacre de Scio* aux *Femmes souliotes* d'Ary Scheffer, la transition est facile et la consanguinité frappante. Le *Massacre* date de 1824 ; les *Femmes souliotes* de 1827. Nous rapprochons à dessein ces deux dates. M. Ary Scheffer, esprit distingué, talent laborieux, inflexible, semble, en effet, avoir toujours obéi plutôt à une mode ou à un entraînement admiratif qu'à un sentiment profondément individuel.

Hollandais par sa naissance, Allemand par la pente élégiaque et rêveuse de son esprit, M. Scheffer nous semblait plus à l'aise dans les demi-teintes du Nord que dans les contours arrêtés des écoles plus

précises. L'influence d'Eugène Delacroix, qui lui a fait enfanter une de ses meilleures productions; celle de *Rembrandt*, sensible dans ses premiers *Faust* et dans son *Éberhard le larmoyeur*, lui furent plus favorables que sa conversion au dessin selon Ingres ou son école. On peut s'être aperçu bien souvent que ce n'est pas notre méthode de louer les œuvres anciennes des gens aux dépens de ce qu'ils peuvent faire de bon actuellement. M. Ary Scheffer néanmoins a eu tort, selon nous, de ne pas continuer à marcher d'un pied ferme dans la voie où il était entré si glorieusement il y a quelques années. Il y a dans cette incertitude quelque chose qui déroute, comme un manque de conviction.

Le Salon de 1827 fut un des plus brillants de la nouvelle école; une des plus belles pages de ce Salon se retrouve encore au Luxembourg : nous voulons parler de la *Naissance de Henri IV*, d'Eugène Devéria, tableau excellent, d'une composition harmonieuse, d'une charmante couleur et d'un faire exquis. Malgré bon nombre de remarquables productions, malgré le plafond du Puget, qui figure dans une des salles du Louvre et qui pourrait faire un digne pendant à la *Naissance de Henri IV*, il semble qu'Eugène Devéria, victime de sa prodigieuse facilité et d'un travail incessant, dans lequel il aurait gaspillé les dons que la nature bienveillante lui avait prodigués, n'a pas tenu toutes les promesses

d'un début si brillant. Depuis plusieurs années déjà, il vit retiré dans une ville du midi de la France, beaucoup moins occupé, assure-t-on, de son art que de son salut et de pratiques religieuses. Si le Seigneur tient compte à Eugène Devéria de la vie nouvelle qu'il s'est faite, ses amis ne peuvent s'empêcher de regretter l'excellent peintre qu'ils ont connu, et qui s'est condamné à l'oubli dans la force de l'âge et du talent.

Nous n'avons rien à dire de l'*Orgie romaine*, de Couture, qui est enfin venue briller au Luxembourg après des pourparlers et des diplomaties suffisantes à conclure la paix entre le Grand Turc et la république de Venise. Le souvenir de ce beau tableau est encore présent à toutes les mémoires, et la critique a célébré ce grand succès sur tous les tons, dans tous les modes. Souhaitons seulement que l'*Orgie romaine* figure aussi longtemps au Luxembourg que l'*Hélène et Pâris* de Paulin Guérin. Cette peinture argentine et fraîche est un terrible voisinage pour la *Mort d'Élisabeth* de M. Delaroche, grand tableau de genre, d'un ton lourd et violacé et d'une composition un peu trop empruntée à celle d'une vignette du peintre anglais Opie.

Pendant que Delacroix débutait par son *Dante*, M. Delaroche envoyait au même Salon de 1822 son *Joas sauvé*. Ces deux artistes sont demeurés fidèles à leurs débuts : l'un, froidement correct et lourde-

ment réel, produit laborieux d'une étude désespérée et d'une conscience prosaïque ; l'autre, spontané, lyrique, saisissant comme l'improvisation d'un grand poète. Les *Enfants d'Édouard*, digne illustration pour la tragédie de Casimir Delavigne, n'ôtent rien à cette appréciation qu'on pourra trouver sévère, mais qui n'est que juste. M. Delaroche, artiste consciencieux, réunit toutes les qualités qui font le peintre, toutes, excepté une petite qui ne s'acquiert pas.

Un homme, dont la volonté, l'ardent amour du beau, le goût pur équivalent au génie, s'ils ne sont pas le génie lui-même, est l'auteur du *Saint Symphorien* et du *Plafond d'Homère*. Tout le monde a nommé M. Ingres. Disciple fervent, fanatique exclusif de Raphaël et de l'antiquité, Ingres a conquis dans l'art contemporain une importance que nul ne saurait lui contester. Son *Saint Pierre*, que nous retrouvons au Luxembourg, a longtemps figuré dans l'église de Saint-Louis-des-Français, à Rome. C'est un tableau d'un goût sévère, d'un grand style et d'une rare noblesse. Les figures des apôtres sont exécutées avec beaucoup de fermeté. Les fonds sont d'une grande beauté et d'une couleur admirable, qualité un peu trop rare chez ce maître. La critique ne saurait guère s'attaquer qu'au type un peu lourd de la tête du Christ, à un peu trop de complication dans les plis de son manteau bleu, dont le jet

d'une si belle tournure ne saurait que gagner à être plus simple. Il y a bien encore un lambeau de personnage, un profil coupé par le cadre, à droite, d'une façon puérile. Mais ces légers défauts ne nuisent que bien peu à l'effet produit par cette belle composition.

L'*Angélique délivrée par Roger* est une délicieuse étude de femme comme le maître seul pouvait la faire. Le chevalier, revêtu de son armure d'or, est copié de l'Arioste trait pour trait ; les monstres seuls, l'Hippogriffe et surtout l'Orque, nous paraissent, à part quelques détails admirablement rendus, d'une composition un peu grotesque.

Dans le portrait de Cherubini, la tête du vieux compositeur florentin, morose, concentrée et savante, est un admirable chef-d'œuvre, et la Muse qui l'inspire a tout le charme étrange d'un portrait fait textuellement d'après une belle personne dont les traits s'écartent parfois des types préconçus et des poncifs académiques.

Quand nous aurons mentionné successivement quelques peintures de MM. Brune, Champmartin, Robert Fleury, Ziégler, deux anciens Granet, le *Soir* de M. Gleyre, qui a fait voyager tant d'imaginations le long des rives plates et mélancoliques du fleuve de la vie; la *Charlotte Corday* d'Henri Scheffer, restée son meilleur tableau ; le *Prométhée* d'Aligny, la *Glace* de Wieckemberg, deux petites *Baigneuses*

assez prudhonesques de Rioult, notre ancien maître, nous croirons n'avoir commis aucune omission importante. Nous n'avons pas parlé de la sculpture, et pour cause. Sauf les Pradier, le *Danseur* de Duret et la *Jeune fille* de Jaley, tout cela sent son Institut d'une lieue.

Tel est donc ce musée, qui a pour mission de représenter ou, si l'on nous permet ce mot, d'écrémer l'art contemporain. A part vingt tableaux tout au plus sur les cent cinquante qui le composent, le reste est au-dessous de la critique. Il est vrai qu'on ne saurait trouver là ni un Meissonier, ni un Decamps, ni un Rousseau, ni un Dupré, ni un Chassériau, ni un Roqueplan, ni un Louis Boulanger, ni un Isabey, ni enfin vingt autres talents chers au public et connus de l'Europe entière! L'étranger qui jugerait l'école française actuelle sur un pareil résumé s'en ferait une bizarre idée. Ce n'est pas ici le lieu de proposer un autre mode d'organisation pour l'exposition permanente des ouvrages applaudis aux Salons et achetés pour le compte de l'État; mais il est évident qu'un pareil état de choses appelle une réforme urgente et radicale.

Il faut que les vivants soient honorés à l'égal des morts, quand ils le méritent. Au Louvre, Ostade, Metzu, Ruysdael sont exposés avec autant d'honneur que Rubens, Poussin et Raphaël. Nous avons le bonheur de posséder toute une génération de pein-

tres de genre; jamais peut-être, en aucun pays, on ne vit une école de paysagistes aussi habile ni aussi nombreuse que la nôtre. Nous prétendons que les riches amateurs, s'il en reste, ne doivent pas monopoliser leurs œuvres, et que l'État en doit quelques spécimens au plus grand, au plus exigeant de tous les amateurs, qui est tout le monde. On le voit, si nos vœux sont exaucés, il y aura de quoi renouveler de fond en comble le vieux bagage de la galerie du Luxembourg, en y maintenant les œuvres vraiment dignes d'être admirées et étudiées.

(*La Presse,* 2 septembre 1850.)

VII

LES MUSÉES DE PROVINCE

LE MUSÉE DE TOURS

Les musées de nos villes de France sont peu connus et souvent mériteraient de l'être davantage. Les galeries étrangères ont été souvent et minutieusement décrites ; pourquoi n'userait-on pas de la même courtoisie envers celles de notre pays ? Ne serait-ce pas d'ailleurs une étude intéressante, une source de précieux renseignements qu'un recensement bien fait des chefs-d'œuvre fourvoyés dans ces collections à peine visitées par les étrangers que le hasard amène dans les villes et presque toujours soigneusement ignorées par les habitants ? Grâce à l'envahissante centralisation de la capitale, il semble

que l'art ne soit plus possible que là ; excepté Lyon, où végète péniblement la pâle et froide école fondée par Revoil et Bonnefond, et Metz, où se sont formés quelques habiles dessinateurs, vous chercheriez en vain par toute la France une ville dans laquelle les arts du dessin soient en quelque honneur.

En Italie, aux belles époques de la Renaissance, vous trouviez à chaque halte, dans des cités même peu importantes, d'admirables écoles ayant chacune leur accent, leur saveur particulière, leur goût de terroir. Ici, les Lombards, finis et précieux comme Léonard de Vinci, leur maître immortel ; là, Parme, fière de son Corrège ; puis les Bolonais érudits, les splendides Vénitiens, les Romains élégants et forts, les Florentins sévères et grandioses, et enfin les Napolitains, ces Espagnols dépaysés, demi-peintres, demi-spadassins, qui semblent n'avoir jamais peint que dans des cavernes, une dague au point et une rapière au côté. Ainsi, du nord au midi, l'Italie enfantait des chefs-d'œuvre puissants et divers, comme les bons crus produisent des vins généreux et de saveurs différentes.

Chez nous, depuis longtemps, toute peinture semble forcément parquée à Paris. Sauf quelques maîtres provinciaux qui nous ont été révélés par un savant et ingénieux travail de Ph. de Pointel, les départements ont été et restent d'une stérilité déplorable ; nulle part une école; nulle part, même pour

l'artiste sérieux, les moyens matériels d'exercer son talent et d'enfanter une œuvre. C'est un malheur. Outre que Paris, dont le sol est si souvent bouleversé par les révolutions, n'est pas le séjour du monde le plus propice aux paisibles études, nous sommes privés dans notre pays de cette diversité qui jette tant d'intérêt sur l'art des contrées à des époques plus favorisées.

Le seul moyen de créer une heureuse diversion serait, croyons-nous, de donner un large développement au système de peintures murales qu'on a commencé à mettre en vigueur depuis quelques années. Ce genre de peinture, le seul qui convienne véritablement aux monuments publics, forçant nos artistes à faire des séjours plus ou moins prolongés dans les provinces, les dotant d'œuvres qui ne pourraient jamais être déplacées et dont elles s'enorgueilliraient avec raison, y propagerait le goût de la peinture et encouragerait peut-être quelques précieuses vocations.

Ces réflexions, dont chacun pourra tirer facilement les conséquences, nous furent suggérées l'hiver dernier à propos d'une visite que nous fîmes au musée de Tours. Nous avions été conduit dans cette ville par une circonstance fortuite. Que faire, en hiver, des longues heures désœuvrées qu'il faudrait passer dans une chambre d'hôtel garni? Nous aurions volontiers visité quelques-uns de ces mer-

veilleux châteaux de la Renaissance, qui émaillent le pays comme autant de fleurs de pierre ; mais, en hiver, les pérégrinations artistiques et pittoresques ne sont pas fort encourageantes ; la campagne n'est pas beaucoup fleurie.

Donc, nous nous résolûmes, presque à notre corps défendant, à entrer au musée du lieu. Peut-être même n'aurions-nous pas risqué notre visite si on ne nous eût pas dit, par hasard, que nous y reverrions l'*Improvisateur marocain* de Delacroix, qui figurait au Salon dernier, et qu'on venait d'installer depuis peu.

Le musée de Tours occupe deux bâtiments jumeaux qui décorent la place située à l'extrémité septentrionale du pont. Mentionnons, en passant, que cette place était ornée, lorsque nous traversâmes la ville il y a quelques années, de deux avenues en terrasse, qu'un conseil municipal, à notre avis peu avisé, a détruites pour se faire de l'argent au moyen de la vente des arbres et des terrains, dénaturant ainsi une ordonnance architecturale conçue avec unité, et dont l'ensemble ne manquait pas de grandeur. Aujourd'hui les deux édifices, dépourvus de leurs terrasses, ressemblent assez à deux incisives dépaysées au milieu d'une mâchoire qui aurait subi une dévastation complète.

Mais passons : le chapitre des doléances architecturales pourrait s'allonger de trop de méfaits de ce

genre. Après un regard de regret jeté sur la place désolée qui attend en vain, et sans doute pour longtemps, nous ne savons quelles constructions d'un style que nous craignons de prévoir, nous montons un étage et nous sommes dans la salle où s'étalent les richesses pittoresques de la ville de Tours. Or, ces richesses sont loin d'être à dédaigner ; qu'on en juge : deux Rubens, un Tintoret, deux Lesueur, des Valentin, un Caravage, un Martin Freminet des plus curieux, des Mantegna, etc.

Le fonds de cette collection se compose de tableaux sauvés, à l'époque de la Révolution, du pillage des couvents voisins, principalement de la riche abbaye de Marmoutier et du château de Chanteloup, ancienne résidence du duc de Choiseul et du chimiste Chaptal, aujourd'hui entièrement démolie. Ces objets d'art ainsi que la bibliothèque de la ville, qui proviennent des mêmes sources, ont été préservés, au péril de ses jours, par M. Raverot, père du conservateur actuel. Un pareil dévouement mérite d'être cité avec reconnaissance. Après avoir subi plusieurs emménagements, déménagements, de fortunes diverses, la collection dont il s'agit, augmentée de quelques dons du gouvernement et de quelques legs particuliers, a été définitivement installée dans les salles actuelles disposées assez convenablement.

Nous avons regretté seulement de voir les deux plus belles places envahies par deux immenses

toiles du comte de Forbin, désastreusement craquelées, tandis que des peintures du plus grand mérite se morfondent sous un jour beaucoup moins favorable ; mais c'est une chose ordinaire qu'une pareille anomalie, et il n'a fallu rien moins que le renversement de la monarchie pour obtenir au Louvre un classement raisonnable.

Les deux plus beaux morceaux du musée de Tours sont incontestablement les deux Rubens ; l'un représente l'ex-voto de la famille Plantin ; Plantin, qui fonda à Anvers l'imprimerie devenue célèbre sous ce nom, était de Tours ; il ne nous a pas fallu moins que le tableau de Rubens pour apprendre cette particularité qui donne ici à cette peinture un mérite d'à-propos tout patriotique.

La Vierge, conçue dans le type flamand familier au grand maître anversois, présente le divin bambin aux deux époux, richement vêtus de noir, selon la mode du temps. Plantin nous apparaît sous les traits d'un sexagénaire sanguin, à barbe grise, vigoureux encore. Sa vieille compagne, que le temps a moins respectée que lui, et dont les cheveux sont soigneusement cachés sous la cornette blanche de l'époque, lève vers le groupe céleste des yeux éraillés et vermillonnés où brillent une ferveur et une tendresse merveilleuses. Ce sont deux admirables portraits tels que les savait faire le maître. Ce beau tableau, en demi-figures, peint sur panneau, entièrement de

la main de Rubens, et qui n'a subi ni l'outrage du temps ni celui encore plus redoutable des restaurations, semble sortir de l'atelier.

L'autre Rubens, intitulé *Mars couronné par Vénus*, offre une composition imprévue et des plus intéressantes ; le champ de la toile est occupé presque entier par un curieux pêle-mêle de harnais de guerre du xvii° siècle. Cuirasses, fontes de pistolets, heaumes, canons, panoplies damasquinées d'or, gantelets, hauberts, gisent sur le sol ou se dressent sur divers supports. Au milieu, Mars, dans son costume mythologique, foulant aux pieds deux guerriers terrassés, encore haletants de la fureur des combats, présente son front victorieux à la blanche déesse, vêtue d'une de ces tuniques mordorées que Rubens reproduisait si souvent.

Au-dessus des deux immortels se balance dans des feuillages le Cupidon de rigueur. Nous ne dirons rien de la façon dont le sujet vivant est traité ; tout le monde a vu des Rubens ; mais ce qui fait de celui-ci une page exceptionnelle dans l'œuvre du maître, c'est cette mêlée de ferraille brossée avec une adresse, une sûreté de main, une perfection inouïes. Chaque coup de pinceau a porté, chaque détail s'est trouvé en place, chaque masse s'est classée en son lieu. Comme spécimen de nature morte, le Rubens du musée de Tours est peut-être un échantillon unique.

Au-dessus de cette toile on a accroché, dans l'ombre, un Tintoret d'une grande beauté, quoique défiguré par un ciel d'un bleu invraisemblable et qui sent la restauration d'un myriamètre à la ronde. Nous avons souvent remarqué, sans nous l'expliquer jamais, la singulière prédilection des restaurateurs pour le bleu. Tous ceux qui ont parcouru les galeries du Louvre, tous ceux, surtout, qui ont eu le malheur d'arrêter leurs regards sur la *Charité* d'André del Sarto, depuis qu'on nous l'a rendue, en quel état, hélas ! ont pu se convaincre de la richesse des tons azurés que ces messieurs trouvent sur leurs palettes ; encore s'ils consentaient à les y laisser ! Revenons à notre Tintoret, dont le sujet est *Judith présentée à Holopherne*. Judith, vêtue en noble Vénitienne, d'une robe de damas rose pâle, est amenée sous la tente du guerrier assyrien qui porte des bottes rouges et une sorte de haut-de-chausse bleu. Son état-major qui l'entoure est habillé d'une façon tout aussi orientale ; mais si l'archéologie ne trouve pas ici tout à fait son compte, l'œil trouve une parfaite satisfaction, car il est difficile de voir un assemblage de tons plus riches et plus harmonieux.

Non loin de là, voici un *Jugement dernier* de Martin Fréminet, le peintre de Henri IV. Cette grande composition, d'une couleur grise et blafarde, mais dessinée savamment, offre les imaginations

demi-terribles, demi-grotesques, familières aux peintres de cette époque, où tous se croyaient forcés à peindre des jugements derniers et autres sujets macabres. L'œuvre du maître français n'a pas qu'un mérite archéologique. Comme science et comme style, elle tient encore son rang à côté des meilleurs peintres allemands et italiens de la même époque et, du reste, se rapproche beaucoup du style florentin.

On a encore malheureusement placé hors de la portée du regard une grande *Bacchanale* de Poussin, bien connue par la gravure et dont l'authenticité ne nous paraît pas douteuse.

Les deux Lesueur, qui furent peints autrefois à Marmoutier exprès pour les moines du couvent, représentent l'un *Saint Louis lavant les pieds des pauvres*, l'autre *Saint Sébastien secouru par les saintes femmes*.

Ces deux tableaux, exécutés dans les mêmes dimensions que ses *Saint Bruno*, ne le cèdent en rien à ceux-ci pour la beauté du style et cette onction qui font le charme particulier du talent du maître. Nous pourrions encore mentionner une esquisse de la *Messe de saint Martin* que possède le Louvre; mais elle est en si mauvais état que les parties conservées ne servent qu'à faire regretter celles qui manquent.

Grande a été notre surprise de trouver, à l'ombre

de la bordure d'un de ces magnifiques Forbin dont nous parlions tout à l'heure, deux Mantegna excellents, faisant évidemment partie d'un *Chemin de la Croix*, dont le Louvre possède plusieurs stations. L'un représente le *Christ au jardin des Oliviers*, l'autre la *Résurrection du Sauveur*. L'un et l'autre portent le cachet le plus incontestable de ce maître étrange et naïf : attitudes prises sur le fait, laideurs expressives et caractéristiques, fonds surchargés de détails impossibles et charmants, tout cela peint ou plutôt sculpté d'un pinceau inflexible comme le bronze entaillé dans le porphyre. Nous ne savons par quelles vicissitudes d'événements ou d'échanges la série à laquelle appartiennent ces deux peintures s'est trouvée ainsi décomplétée, et nous n'avons aucun intérêt à troubler le musée de Tours dans la paisible possession de ces deux morceaux intéressants. Mais comment se fait-il qu'ils soient à Tours ou, si l'on aime mieux, comment se fait-il que les autres soient au Louvre? Ajoutons que le Mantegna paraît peu apprécié ici. Outre qu'on ne lui a pas fait les honneurs du cadre, nous avons remarqué qu'un visiteur facétieux avait crevé avec un instrument pointu tous les yeux du tableau de la *Résurrection*.

Aimez-vous les Boucher? Vous trouverez ici de quoi satisfaire cette passion. Nous en avons vu trois qui peuvent figurer parmi les plus beaux, les plus réussis ; mais quelque éloigné que nous soyons du mé-

pris injuste sous lequel cet habile homme était tombé sous David, nous avouons que la réhabilitation qui lui a été faite par un équitable retour des choses d'ici-bas commence à nous paraître un peu entachée d'enthousiasme et d'exagération. Un ou deux Boucher amusent ; trop de Boucher produisent l'effet écœurant d'une indigestion de sucreries.

Pendant que nous en sommes aux maîtres de cette époque, citons encore deux Restout d'une facture large et facile, quoique cette facilité dégénère un peu trop en *pratique,* comme on disait, en *chic*, comme on dirait aujourd'hui ; l'un de ces tableaux représente saint Benoît en extase ; l'autre, sainte Scolastique.

Nous avouons en toute humilité que jusqu'ici nous ne connaissions pas même le nom du paysagiste Houille ; aussi avons-nous été presque aussi heureux de découvrir ce charmant peintre que La Fontaine le jour où il inventa Baruch. Guidé par cette nouvelle connaissance, nous avons fait sur les bords de la Loire et de la Seine quatre délicieuses promenades. Jamais l'aspect du paysage français n'a trouvé d'interprète plus naïf, plus fidèle, plus simplement poétique. Ici, le fleuve s'enfonce dans la brume d'un horizon gris ; là sourit une villa des environs avec des toits en ardoise, son colombier empanaché d'une volée de pigeons, son parterre aux plates-bandes tirées au cordeau, aux fleurs alignées, au bassin rectangulaire où se reflète la sérénité azurée du ciel.

Toute cette nature calme, souriante, un peu somnolente, est rendue avec une fraîcheur, une placidité, une bonhomie parfaites, et la facture de ces tableaux, ou plutôt de ces quatre idylles, humblement destinés à l'emploi de dessus de porte, tient un heureux milieu entre la sévère perfection des Hollandais et les allures peut-être un peu trop tourmentées des paysagistes de nos jours.

Il y a loin du peintre Houïlle à Philippe de Champagne, ce janséniste de la peinture, ce naturaliste froid, correct et minutieux, cet artiste si tristement irréprochable, qu'on lui souhaiterait volontiers les défauts qu'il n'a pas pour mettre en relief les qualités qu'il a. Ceux qui professent pour ce genre de peinture de plus vives sympathies que nous trouveront à Tours un *Bon Pasteur* digne en tout de leurs suffrages ; quant à nous, notre œil a été si péniblement affecté par un horrible manteau d'outremer cru, que nous n'avons pu longtemps en soutenir la vue.

Feu Bouilly, de lacrymale mémoire, a légué à sa ville natale un *Portrait de René Descartes*, autre gloire du département. Ce portrait semble porter l'empreinte la plus incontestable de la main de Franz Hals. Le Louvre possède un *Descartes* du même maître. Sont-ils tous les deux authentiques ?

Citons encore un *Bon Samaritain*, énergique et puissante peinture de Caravage ; un *Saint François*

en prière, du Carrache, petite toile d'une exquise délicatesse de couleur et d'exécution ; une remarquable copie de la *Vierge de François I*ᵉʳ, de Raphaël, par Mignard ; deux Guerchin, un peu mous, un peu faibles ; des Bassan (quel musée n'a pas des Bassan !), un beau Parroul et quelques estimables peintures françaises, et nous aurons mentionné tout ce que le musée de Tours offre de remarquable ; et d'ailleurs, en ce temps d'avenir incertain et de tourmente politique, prend-on quelque intérêt à ces pauvres chefs-d'œuvre, la vraie gloire, la gloire innocente et pure des nations et des cités ? Quoi qu'il en soit, nous sommes bien résolu à ne jamais nous lasser d'en parler, tant qu'il nous restera une voix et une plume. L'administration du Louvre a, depuis la Révolution, bien mérité des arts et du pays. Nous voudrions qu'il en fût de même en province ; mais trop souvent ces musées sont livrés à des mains incapables ou hasardeuses. Hâtons-nous d'établir que nous ne faisons ici aucune allusion particulière.

(*La Presse*, 7 septembre 1350.)

LES CINQ NOUVEAUX

TABLEAUX ESPAGNOLS

DU MUSÉE DU LOUVRE

LES CINQ NOUVEAUX
TABLEAUX ESPAGNOLS

DU MUSÉE DU LOUVRE

Notre Musée, si riche en tableaux italiens, flamands et français, l'est beaucoup moins en tableaux espagnols, surtout depuis que la collection rapportée par le baron Taylor et M. Dauzats n'y figure plus. Il a cela de commun, du reste, avec les musées les plus complets; l'école espagnole n'y est représentée que par des échantillons insuffisants et peu nombreux; cela vient de ce que les artistes d'Espagne, quoique multipliés et féconds, n'ont guère travaillé que pour le clergé et les grandes familles; leurs chefs-d'œuvre demeurent enclavés dans les retables des églises ou bien sont ce qu'on appelle *vinculados* (enchaînés) aux galeries qui les reçurent d'abord; la loi des majorats en empêche la vente. Velazquez fut en quelque sorte confisqué par Philippe IV, et, pour le connaitre, il faut aller à

Madrid; aucune de ses toiles importantes n'a franchi les monts, et leur plus long voyage fut de l'Escurial au Prado. Une invasion seule a pu ramener dans ses fourgons, chargés par la victoire, quelques-uns de ces tableaux mystérieux qui furent souvent la rançon d'une province.

Comme on sait, le Musée a déjà acheté, et à un prix fait pour décourager toute concurrence, cette *Vierge aux anges* de Murillo, qui brille avec tant d'éclat, parmi les merveilles de l'art, dans ce Salon carré que pourrait jalouser la Tribune de Florence. Une occasion se présentait de puiser encore des chefs-d'œuvre à cette même source. La direction ne l'a pas manquée, et sans mesurer les sacrifices, elle s'est assuré cinq tableaux de premier choix que le public sera bientôt admis à contempler : deux Murillo, deux Zurbaran et un Herrera le vieux, maître peu connu en France, mais qui mérite de l'être.

Les deux Murillo, la *Nativité de la sainte Vierge* et la *Cuisine des anges*, sont encore à l'atelier de restauration. Ne vous effrayez pas de ce mot, il n'a plus le même sens qu'autrefois ; il ne veut plus dire nettoyage au grès et à l'eau seconde, mastic, repeint, barbouillis général, le tout recouvert d'une épaisse croûte de vernis. On n'ajoute rien ; on ôte tout ce que l'ignorance a osé gâcher, sans nécessité le plus souvent, sur le travail du maître.

Il nous a été permis de voir les deux Murillo qu'on est en train de ramener à leur état primitif par des procédés d'une prudence et d'une sûreté parfaites. En sortant de la restauration, ils seront frais comme le jour où ils ont quitté l'atelier du grand peintre, et cela sans qu'on leur ait donné un seul coup de pinceau.

On a d'abord enlevé les couches superposées de poussière, de crasse, de fumée, de vernis rance qui ne laissaient entrevoir la peinture que comme à travers un épais verre jaune, ou pour mieux dire comme à travers une de ces lames de corne dont sont vitrées certaines lanternes d'écurie. De même que pour les Rubens, on a ménagé des zones et des plaques pour que l'on pût juger de la différence du ton donné par les restaurations et la patine du temps au ton réel du tableau à l'état vierge; c'est à n'y pas croire. On dirait que les toiles des maîtres ont été pendues dans la cheminée comme les jambons pour leur faire prendre ces tons fauves et bitumineux que beaucoup de gens, même parmi les artistes, prennent pour de la couleur.

Dans la *Nativité*, par exemple, le point lumineux du tableau est un lange que déploie un chérubin près du berceau de la Vierge; on ne l'a nettoyé qu'à moitié. La partie enfumée est d'un jaune sale, d'une teinte de rouille et d'ocre qui n'a aucun rapport avec le ton d'un linge et ressemble à du vermeil à demi

dédoré; la partie décrassée est d'un blanc pur, argentin, légèrement ombré de tons gris perle, et ne dites pas que l'on a enlevé les glacis, écorché la peinture jusqu'au vif; on distingue encore dans la pâte les raies faites par les soies de la brosse.

D'ailleurs, ce qu'on ne sait pas, c'est que les artistes des belles époques peignaient avec une solidité singulière. Connaissant à fond le côté pratique et chimique de leur métier, ils n'employaient ni l'huile de lin, ni l'huile grasse dont l'inévitable carbonisation détériore si vite les couleurs, mais ils se servaient du vernis copal qui, mêlé à la pâte, lui donne presque la dureté de l'émail et l'agatise en quelque sorte; car ils s'inquiétaient plus que les modernes de la longévité de leurs œuvres. Ces œuvres nous seraient parvenues intactes sans les barbouillages des restaurateurs. Heureusement les repeints ne peuvent s'y attacher pas plus que la détrempe à la porcelaine, et quand on les attaque, ils tombent et s'en vont en poussière comme des taches de boue sous la vergette. Cette fange lavée, on retrouve dessous la peinture primitive si compacte que le rasoir ne l'entamerait pas.

Tous les outrages possibles, la belle toile de Murillo les a subis à des époques déjà bien anciennes; mais rassurez-vous, le maître vit tout entier derrière les voiles dont on l'avait couvert, et il va bientôt re-

paraître, frais, brillant, radieux comme un bouquet de fleurs illuminé d'un rayon de soleil.

Le groupe central est dégagé. La petite Vierge nage dans la lumière. La vieille matrone, la *tia*, comme diraient les Espagnols, qui soutient le berceau, débarbouillée de son hâle d'Egyptienne, a repris les couleurs de la vie. La belle fille qui se penche a quitté ses haillons fuligineux pour des vêtements lilas, vert tendre et paille; son bras satiné et blanc, fouetté d'une touche vermeille au coude, attend avec impatience qu'on lui ôte le gant de bistre qui brunit encore sa charmante main. Mais ce qu'il y a de plus merveilleux dans ce groupe, c'est un ange adolescent, modelé avec rien, une vapeur rose glacée d'argent qui penche coquettement la plus adorable tête faite de trois coups de pinceau et appuie contre sa poitrine une main longue et fine, aux doigts noyés dans les plis de l'étoffe comme dans les pétales d'une fleur. Qui eût deviné cette beauté idéale, cette grâce ineffable, cette lumière angélique, sous les tons qui l'offusquaient et faisaient ressembler la céleste créature à un ramoneur fardé de suie?

Près de la chaise placée à la gauche du spectateur on remarque un petit chien, un bichon de La Havane, à longs poils blancs, soyeux; on ne l'a savonné qu'en partie. Jamais barbet plus immonde n'a barboté dans les tas d'ordures, si l'on s'en rapporte à

l'état ancien; décrassé, le chien est plein de race, blanc comme neige et se porterait dans un manchon de marquise.

Mais tout cela n'est rien; une gloire constellée d'anges plane au-dessus de la Vierge enfant. Les nuages sont d'un gris doré très tendre et très harmonieux, dont les flocons se découpent vaguement sur le fond sombre de la chambre. Cet arrangement déplut aux restaurateurs qui firent descendre la gloire jusque sur le groupe, à travers les jaunes d'œuf d'un soleil couchant fort vraisemblable dans une chambre fermée. Cette heureuse idée changea tous les rapports de tons ; des têtes qui s'enlevaient en clair sur un fond obscur s'enlevèrent en vigueur sur un fond clair, et ainsi de suite ; mais la chose n'était pas trop visible, grâce à sept ou huit sauces couleur d'oignon brûlé, répandues et figées sur la toile. Avec ce système, par exemple, la gamme des tons descend dans la proportion suivante : le blanc devient de l'ocre jaune, le rose de la terre de Sienne brûlée, le vert tendre du vert bouteille, le bleu clair du bleu de Prusse intense; la couleur de chair prend des nuances de cigare ou de revers de botte, et le tout s'harmonise sous un glacis de poix de Bourgogne. Ne vous étonnez pas après cela qu'on parle du chaleureux coloris de l'école espagnole ; mais le soleil est si brûlant à Séville qu'il y cuit jusqu'aux peintures !

Le tableau du maître était donc bien malade, qu'il a eu besoin, il y a déjà plus de cent ans, d'une médication si violente? Nullement, il se porte admirablement bien encore aujourd'hui; et, pour qu'il montre toute la fraîcheur de la santé, il suffit qu'on le débarrasse de ses cataplasmes et de ses emplâtres qui recouvrent des chairs parfaitement saines. Figurez-vous que, pour boucher une fissure, grande comme la craquelure d'une faïence à poêle, on a fait baver sur les lèvres de l'imperceptible cicatrice un horrible magma dont le ton fangeux obligeait, par le contraste, à repeindre tout le morceau, souvent une tête entière, une épaule, un bras, avec une palette et un pinceau de vitrier! Heureusement, comme nous l'avons déjà dit, la peinture des maîtres a la dureté du ciment, de l'émail, de la mosaïque. Il suffit d'éponger la poussière des siècles et la bêtise des hommes pour qu'elle reprenne son lustre primitif.

La restauration nouvelle consiste à mettre le tableau du grand peintre espagnol à nu et à remplir strictement, avec un ton pareil, les trous, fort peu nombreux, du reste, produits par la chute de quelque écaille. La plus grande sobriété est apportée à ces travaux, et, dans quelques jours, les visiteurs du Musée connaîtront un Murillo non moins inédit que le Rubens de la galerie Médicis.

Nous avons insisté longtemps sur ces détails fasti-

dieux peut-être, mais utiles à connaître. Les générations venues deux ou trois siècles après la grande époque de la peinture n'ont vu les chefs-d'œuvre de l'art que déjà défigurés par la fumée du temps, les encroûtements de vernis et la lèpre des restaurations ; si l'on peut juger encore sous ce triple voile du style et du trait d'un dessinateur, il est impossible d'apprécier sainement le mérite d'un coloriste. Quels cris de surprise et de douleur, s'ils étaient ramenés à la vie, pousseraient Titien, Corrège, Paul Véronèse, Murillo, et les autres, devant leurs œuvres safranées, bituminées, dorées comme au four ! Ils ne se reconnaîtraient plus sous ce teint de mulâtre, eux si blonds, si clairs, si vermeils, eux, jadis la fête et l'enchantement des yeux !

Sous les mains prudentes des restaurateurs actuels, la *Cuisine des anges* a trahi de singulières libertés prises par leurs prédécesseurs. En vérité, on agissait sans façon avec les grands maîtres ! Tel personnage a perdu une jambe à la bataille, tel autre en a gagné une troisième, empruntée à un confrère ; une gloire argentée a été recouverte d'une couche de couleur potiron ; les petits anges du premier plan, qui tiennent une corbeille, ont été refaits sans la moindre nécessité. Aux légumes contenus dans le panier, concombres, tomates, oignons, piments rouges, pour mieux régaler les moines apparemment, le restaurateur avait ajouté de la salade

de son propre cru. On n'en finirait pas sur ces gentillesses ! Revenons au tableau original découvert sous toutes ces infamies ; il est splendide, intact, beau comme au premier jour !

La forme oblongue de la toile a obligé l'artiste à diviser sa composition en trois groupes principaux, reliés habilement les uns aux autres. On sait l'anecdote, ou, pour parler plus religieusement, le miracle bizarre représenté dans cette peinture. La catholique Espagne, où le soin de l'âme fait si bien oublier le corps, a été de tout temps le pays de la faim. Chez les mondains même, l'étranger s'étonne d'une sobriété qui serait ailleurs le jeûne le plus austère. Les contes rabelaisiens sur les repues franches des moines n'y sont guère de mise ; aussi les frères du couvent où Murillo a placé sa scène manquaient souvent des choses les plus indispensables à la vie. Le saint...., son nom nous échappe, se mettait en prière et, soulevé par les ailes de l'extase, se tenait à genoux en l'air, comme sainte Madeleine dans la Baume, implorant la pitié céleste pour la communauté famélique. Des anges descendaient apportant des provisions aux pauvres moines. Avec sa foi profonde et sérieuse, Murillo n'a pas craint de traiter toute cette partie de sa composition de la façon la plus réelle ou, comme on dirait aujourd'hui, la plus réaliste. Deux grands anges, aux ailes azurées et roses dont le duvet frissonne encore des souffles du

Paradis, portent l'un un lourd cabas de victuailles, l'autre un quartier de viande qu'on croirait détaché à l'instant d'un étal de boucher; d'autres anges, marmitons divins, à la grande surprise du cuisinier, pilent l'ail dans le mortier, ravivent le feu du fourneau, veillent sur la olla podrida, rangent les assiettes, font reluire les vases de cuivre avec une grâce naïve et noble que Murillo seul était capable de rendre. Il y a dans ce coin des bassines, des poêlons, des casseroles, toute une batterie de cuisine à faire envie à cet art hollandais qui se mire dans un chaudron; mais ils sont peints avec une largeur historique.

A l'autre bout du tableau, un moine, le supérieur du couvent sans doute, introduit avec précaution un gentilhomme, « chevalier de Saint-Jacques et de Calatrava, » qu'il veut rendre témoin du miracle; derrière le chevalier s'avance un personnage dont la tête ressemble beaucoup à celle de Murillo et qui pourrait être le peintre lui-même. Ces trois têtes, celle du moine surtout, sont merveilleuses. Elles vivent, elles sortent de la toile et vous racontent par leurs types profondément espagnols toute une croyance, tout un pays, toute une civilisation.

L'*Évêque présidant un concile*, d'Herrera le vieux, est une des peintures les plus farouches et les plus sauvages qu'on puisse voir. Sans ce Saint-Esprit qu, cherche à se poser sur la mitre pointue de l'évêque

on prendrait volontiers cette sainte assemblée pour
un pandémonium. Le caractère poussé à outrance
arrive à la férocité. Il y a surtout une certaine tête
de moine, engloutie dans sa cagoule, qui dépasse
toutes les terreurs du cauchemar. Figurez-vous un
masque exsangue, disséqué par les macérations, un
parchemin mouillé collé sur une tête de mort, dont
les yeux noirs, pétillant d'une méchanceté diabolique, semblent promettre aux incrédules les plus
raffinés supplices de l'enfer. La bouche bleuâtre,
bizarrement tordue, a un sourire inexplicable et qui
fait peur. C'est le sourire de l'ascétisme et de la folie
dansant sur la nature détruite.

Les deux tableaux de Zurbaran représentent l'un
une assemblée d'évêques, l'autre saint Pierre Nolasque à son lit de mort. Ils sont de la plus belle
conservation, sauf un vernis jaune qui donne des
tons de vieille cire aux draperies blanches et que
quelques jours de travail feront disparaître.

(*Le Moniteur universel*, 3 août 1858.)

EXPOSITION

DE TABLEAUX MODERNES

AU PROFIT DE LA CAISSE DE SECOURS

DES ARTISTES PEINTRES, STATUAIRES, ARCHITECTES.

EXPOSITION
DE TABLEAUX MODERNES

AU PROFIT DE LA CAISSE DE SECOURS

DES ARTISTES PEINTRES, STATUAIRES, ARCHITECTES.

I

Cette Exposition de tableaux a un mérite rare : elle ne contient aucune toile médiocre. Choisie avec un goût exquis parmi des collections d'amateurs, elle offre en quelque sorte le dessus du panier de l'art moderne. Tous les maîtres de notre temps y sont représentés par des échantillons précieux, les uns de leur première manière, les autres tout récents; ceux-là ayant déjà figuré aux expositions, ceux-ci inconnus. Une promenade autour de ces trois ou quatre salles si bien garnies donne une haute idée de l'école française et prouve combien était juste l'enthousiasme un peu refroidi maintenant qu'excitaient les peintres qui brillèrent dans les dix pre-

mières années du règne de Louis-Philippe, à ce beau moment de la Renaissance romantique.

Ce qui frappe en regardant ces parois, sans chercher à fixer l'œil sur un cadre, c'est la force, l'éclat et l'intensité de couleur que présente cette mosaïque de tableaux. Le mur est richement revêtu comme d'une chaude et moelleuse tapisserie. A la dernière Exposition, au palais de l'Industrie, un effet tout contraire se produisait. La dominante du ton était grise et neutre, l'aspect général pauvre; malgré les qualités de beaucoup d'œuvres, qualités que nous nous sommes plu à reconnaître, la vue n'éprouvait pas cette jouissance physique que doit procurer la peinture faite dans ses vraies conditions. Les pâles couleurs d'une sagesse morbide attristaient plus d'un jeune talent. Le soleil et l'ombre se fondaient en un vague crépuscule; les tons francs semblaient des brutalités, et dans cette gamme affaiblie le rose représentait le rouge, le paille le jaune, le bleu de ciel le bleu foncé, le vert prasine le vert émeraude, le gris le noir, et ainsi de suite. Il en résultait de l'harmonie, sans doute, mais une harmonie fade, obtenue par le sacrifice de toutes les couleurs vierges et de toutes les vigueurs.

Les toiles de l'Exposition de tableaux modernes appartiennent, pour la plupart, aux peintres qui essayèrent, comme les poètes de 1830, de ranimer la palette froide de l'école française : Bonnington, De-

lacroix, Decamps, Jules Dupré, Théodore Rousseau, Boulanger, Isabey, Robert Fleury, Camille Roqueplan, Diaz, Riesener ; ils firent pour la couleur ce que les écrivains romantiques avaient fait pour le langage. Leurs peintures, que dore déjà pour la plupart la patine du temps, ont pris une puissance et une richesse singulières. Les anciennes audaces, qualifiées d'abord d'extravagances, se comprennent aujourd'hui et charment le public étonné.

De toutes les parties dont se compose le coloris, une des plus négligées maintenant est le clair-obscur, ce moyen magique dont Corrège, Rembrandt et Prud'hon tirèrent de si merveilleux effets. Cette réflexion nous venait en regardant le *Lion amoureux*, de Camille Roqueplan, cette peinture charmante d'un peintre charmant, beaucoup plus sérieux qu'on ne pense dans sa grâce légère. Cette composition, tout le monde la connaît, et la gravure sur bois qui forme l'en-tête de cet article (1) en reproduit les lignes. Ce pauvre lion, crédule et confiant comme la force, livre ses griffes aux ciseaux de la coquette qu'il aime, comme Samson livra le secret de sa chevelure à Dalila. Les femmes prennent un étrange plaisir à énerver les lions, les Hercules et les génies, pour les abandonner ensuite, avec un froid sourire de mépris,

(1) Dans la *Gazette des beaux-arts,* ainsi que tous les autres dessins gravés dont parle ici Théophile Gautier.

aux insultes des Philistins, aux lazzis des sots et aux morsures des chiens. Comme elles triomphent alors de voir le géant tourner la meule, les yeux crevés, et le lion mordu aux jambes par les roquets ! Mais les cheveux et les griffes repoussent, et la vengeance vient.

La figure de la femme est de grandeur naturelle ; l'artiste se restreignait d'ordinaire à de plus petites dimensions, et ce morceau dans son œuvre a le mérite de la rareté. C'est une belle blonde, le torse nu, et couverte à partir des hanches d'un large pan de velours. Elle est éclairée par des jours frisants qui argentent l'or de ses cheveux et satinent les saillies de ses formes. Le masque, le cou, le dessous des seins, le ventre sont noyés dans les transparences ambrées d'une lumière de reflet et ne font pas *lanterne*, comme on dit en termes d'atelier ; c'est bien un jour renvoyé qui frappe un corps solide et mat et l'illumine de toutes les magies du clair-obscur. Le type de la femme, avec sa chevelure blonde, ses joues fraîches, ses chairs rondes, grasses et souples, rappelle la nature flamande, mais élégantisée et rendue française par cette coquetterie et cet agrément de pinceau que Roqueplan savait répandre sur tout. Le lion est aussi fauve que pouvait le faire ce peintre aimable, surtout dans cette circonstance où le roi du désert, venu à la ville, dépose sa férocité avec ses ongles d'airain aux genoux d'une Dalila, sans doute parisienne.

Elle ne répond pas beaucoup à son titre, la *Madeleine au désert!* mais on a de tout temps concédé cette licence aux peintres de représenter la belle repentie avant que les austérités aient détruit ses charmes mondains. Libre aux Espagnols de nous la faire voir émaciée jusqu'aux os, la poitrine creuse, les joues ravinées de larmes, les genoux ankylosés par la persistance de la prière, couvrant à peine sa nudité d'un lambeau de sparterie, une tête de mort riant de ses dents jaunes pour vis-à-vis, dans quelque antre horrible, *in foraminibus petræ, in caverna maceriæ.* C'est une façon d'entendre le sujet plus catholique, sans doute, mais nous admettons très bien la Madeleine de Roqueplan, une charmante jeune femme venue à résipiscence, depuis la veille seulement. Si elle a pleuré ses péchés, ce n'est qu'une perle de pluie sur une rose ; sa jupe de velours noir ne s'est pas éraillée aux ronces de la Sainte Baume et le manteau pourpre qui lui couvre les épaules a des plis de cachemire. La Bible, qu'elle lit avec autant d'attention que la Madeleine de Corrège son livre ouvert sur l'herbe, a l'air de l'intéresser comme un roman. Elle ne vient pas de bien loin, la jolie pécheresse, et peut-être l'avons-nous connue, il y a quelque vingt ans, lorsque nous étions jeune. Mais qu'importe? les lumières de son corps sont si argentées, les reflets accusent dans la transparence de l'ombre des formes si séduisantes,

les draperies sont d'une valeur si intense et si riche, le fond du paysage est si spirituellement indiqué et ses tons d'une chaleur sourde s'harmonisent si bien avec la figure, que le tableau brille comme un bouquet ou comme un écrin. Le *Lion amoureux* porte la date de 1835, et la *Madeleine au désert* celle de 1837. La même femme a évidemment servi de modèle aux deux figures. La couleur des cheveux, les traits, le caractère des formes sont pareils. Alors il ne faut pas être étonné si le repentir de la Madeleine n'est pas bien profond. Avant d'aller au désert, elle a, sous le nom de Dalila, coupé les griffes du redoutable félin ; la précaution était bonne.

Chérubin faisant la lecture à la comtesse, le *Repos pendant la promenade*, la *Lecture dans le parc* ont cette grâce ingénieuse, ce coquet arrangement des petites compositions de C. Roqueplan ; les chairs, les étoffes, les accessoires, le paysage sont peints de cette touche spirituelle libre et nourrie qui cachait, sous son laisser-aller apparent, de sérieuses études. Mais comment croire à une science qui n'est pas pédante !

Les peintures que nous venons de décrire représentent l'artiste dans les premières phases de son développement. Plus tard, lorsque la maladie le força d'aller demander à un climat plus doux l'air tiède nécessaire à sa poitrine fatiguée, la lumière crue et brillante du Midi produisit une vive impression sur lui, et son talent en reçut des modifications impor-

tantes. Il ne chercha plus le clair-obscur, la touche limpide et noyée, les contours flous ; il arrêta et cerna ses lignes, bâtit plus solidement sa peinture, donna pour fond à ses glacis des empâtements crayeux et tâcha, par toutes sortes de moyens nouveaux dans sa manière, de rendre avec une fermeté éclatante la nature vigoureuse, solide, mate et sans mystère qui s'offrait à ses yeux. Il fit dans ce système plusieurs tableaux excellents, peut-être moins bien accueillis que les précédents ; car le public n'aime pas qu'on le déroute et qu'on le surprenne : le pommier n'est pas bien venu à donner des oranges, fussent-elles blondes comme l'or et savoureuses au goût. Les *Aragonais*, les *Paysannes à la fontaine*, le *Lit du torrent* relèvent de cette inspiration méridionale, et nous les estimons fort.

A l'Exposition des tableaux modernes, il y a deux toiles qui se rapportent à cette manière et contrastent étrangement avec les toiles anciennes du même maître. La *Fontaine à Biarritz* a presque l'éclat mat et la sérénité lumineuse d'un Decamps. Sur un ciel d'un bleu tranquille et profond où pourrait s'arrondir le dôme d'un marabout et s'épanouir un palmier, se profile au haut d'un monticule une maison blanche à toit de tuile ; des murs blancs, servant de clôture à des jardins, escaladent ou descendent en zigzag les pentes escarpées d'un terrain aux fermes assises. Au centre filtre la fontaine encaissée par son revêtement

de pierre. Par-dessus les murs, des branches de figuier étendent leur feuillage métallique. Rarement paysage a exprimé avec plus de vigueur et de lumière ce climat du Midi, où les formes dépouillées d'atmosphère s'inscrivent si nettement dans le bleu, le blanc et le gris. Nous connaissons l'endroit représenté, et il nous semble, en regardant le tableau, gravir encore le petit sentier raide longeant la muraille étincelante que rayait, au bruit de notre pas, la fuite des lézards ivres de soleil.

La plage de Biarritz, quoique moins importante, a sa valeur dans l'œuvre du peintre. Le ciel, les rochers, les montagnes de l'horizon, la plage, le bout de mer qu'on aperçoit, sont peints de main de maître. Camille Roqueplan, qui faisait si bien les intérieurs d'antiquaire, les cabinets flamands, les parcs Watteau, les paysages de Hollande avec moulins à collerettes et bateaux godronnés à proue vert pomme, les belles filles en satin blanc et en pou-de-soie rayé de rose, les petits Amours et les enfants joufflus, peignait aussi admirablement la marine, comme tous les artistes de talent qui ne font pas de ce genre une spécialité étroite.

Nous sommes heureux de l'occasion que nous fournit cette Exposition de rendre hommage à la mémoire de ce peintre si bien doué, qui, dans le grand mouvement romantique, représenta la grâce un peu oubliée par les ambitieux, les violents, les robustes, les

excessifs et sut être charmant sans mythologie, sans poncif classique, sans fadeur rosâtre, d'une manière originale, spirituelle et française.

Quoique ses tableaux aient été recherchés et payés à de très hauts prix, nous croyons que bientôt ils prendront leur vrai rang et, du cabinet des amateurs, passeront aux musées, où les maîtres ne rougiront pas de leur voisinage.

Nous avons revu là, avec un vif plaisir et une admiration toujours nouvelle, ce splendide *Bazar turc* de Decamps, une des merveilles de la peinture moderne. L'Orient, par la faute de sa religion, ennemie des images, ne s'est jamais peint lui-même. Decamps s'en est chargé pour lui, et il a fait vivre, dans leur blonde atmosphère, ces figures étranges comme le rêve dont les voyageurs se souviennent, avec l'éblouissement d'une fantasmagorie disparue et que l'Europe sédentaire ignore. Quelle charmante variété de types et de costumes, quelle puissance de couleur quelle intimité de mœurs, quelle possession familière du sujet !... Voilà des Turcs d'Asie, des Zeibecs, des Arnautes, des Grecs des îles ; voici des Arabes, des Syriens, des Druses, des Maronites, des Égyptiens, des échantillons de toutes ces races si belles et si caractéristiques ; ils causent de leurs affaires avec la gravité orientale, debout dans la ruelle étroite ou accroupis sur le seuil des boutiques, pendant que des chiens maigres errent entre leurs jambes, que les

hammals les effleurent de leurs ballots, baignés d'ombre, illuminés de soleil, diaprés de mille couleurs, sur un fond de maisons fabuleusement peintes, vrais comme la nature, fantasques comme une hallucination de haschich. Decamps n'avait pas besoin d'apposer sa marque dans un coin sur cette caisse de marchandises : on reconnaît sa fabrique.

Nous aimons beaucoup la *Rade de Smyrne*, une esquisse moins empâtée que ne le sont d'habitude les peintures de Decamps. Cette toile, bleue et limpide comme le double azur où baigne Smyrne au fond de sa rade, est animée par des voiles qui glissent au vent comme des plumes de cygne et un long caïque à plusieurs paires de rames, que manœuvre un équipage caractéristique et pittoresque. Parmi ces caïdjis aux chemises de soie et aux vestes bigarrées, notre imagination assoit volontiers l'artiste lui-même, se dirigeant vers la ville des roses, à ce premier voyage d'Orient dont le reflet colora toute sa vie.

Le *Centenier*, dont nous donnons ici la gravure, est un tableau de l'aspect le plus original et de l'effet le plus hardi. Le fond, qui a beaucoup d'importance, représente les murailles extérieures de Jérusalem, que surmontent en recul des toits de maisons, des sommets d'édifices et de temples. Les derniers rayons du jour n'ont pas encore quitté les dômes élevés, les hauts remparts qu'ils dorent de leurs

nuances chaudes ; dans le ciel clair montent presque droites les fumées de la ville ; l'ombre du soir baigne le pied des murs qui se confondent avec les rochers, étale ses nuances bleuâtres sur les premiers plans, où stagne l'eau d'une citerne entre de larges assises de pierre, enveloppe et estompe à demi le groupe du centenier, de Jésus, des apôtres et des spectateurs, rangés comme les personnages d'un bas-relief. Par la porte de la ville sort un cavalier monté sur un cheval blanc, indiqué en deux ou trois touches. Rien n'est plus mystérieux, plus crépusculaire et plus solennel que ce tableau, dont le haut rayonne et dont le bas s'assombrit ; la lumière qui manque à la terre brille encore aux cieux, car là-haut est le jour qui ne connaît pas d'éclipse. Nous ne savons si l'architecture juive imaginée par le peintre se rapporte bien exactement aux photographies de Saltzmann, mais elle a toute la vraisemblance que l'art exige et réalise le mirage que se fait l'esprit d'une ville de l'Orient biblique.

Sans avoir toute l'importance du tableau définitif, le *Joseph vendu par ses frères*, variante d'un thème aimé par l'artiste, n'en est pas moins une toile capitale et d'une grande valeur. C'est, avec des différences d'arrangement, de détail et de composition, le même éclat robuste et solide, la même intensité sereine, la même lumière aveuglante.

Les *Singes experts*, le *Singe peintre*, nous n'a-

vons pas besoin d'en parler, tout le monde les connaît. Jamais la caricature humaine n'a été faite, à travers le masque simiesque, d'une façon plus ironique, plus cruelle et plus amusante. En face de ces parodies, où sont prodiguées toutes les ressources de la couleur et de la touche, on ne demande plus si l'homme est un singe perfectionné, mais l'on se dit : le singe est un homme dégénéré, tant les mouvements des deux races se confondent avec une habileté perfide !

Pour nous, un des plus beaux morceaux de Decamps est le *Paysage de la Turquie d'Asie*. Sur le devant, un chemin poudreux, blanc de réverbération et de lumière, contourne le sommet d'une colline péniblement gravi par un chameau ; au loin, en contrebas, s'étend la plaine immense écorchée de cicatrices crayeuses, plaquée de végétations brûlées et de gazons fauves comme des peaux de lion. Le soleil du midi tombe d'aplomb sur cette aridité morne, silencieuse, déserte, où la nature semble se pâmer de chaleur. C'est farouche, grandiose et superbe !

Mentionnons le *Paysage*. C'est un ravin sinistre où gronde un torrent à travers les roches. Un voyageur passe à cheval sur l'étroite corniche du chemin ; en bas, un chasseur caché à demi dans les broussailles tire un oiseau aquatique. Est-ce bien l'oiseau qu'il voulait tirer ? Le *Chef des Zeibecs parlant à un esclave*, le *Chenil*, la *Villa Pam-*

phili, un tableau de Baron entendu à la Decamps ; l'*Enfant au lézard*, le *Philosophe*, un vrai rayon de soleil collé contre un mur blanc au-dessus de la tête d'un rêveur enfoncé dans les paperasses de la science ; le *Ménétrier* jouant du violon en passant près d'un cimetière, quelques autres petites toiles, voilà le contingent du maître en tableaux. En dessins, son apport n'est pas moins riche, et nous en parlerons à part.

Eugène Delacroix brille d'un éclat sans pareil dans cet écrin de coloristes. « Ce crâne, monsieur, était le crâne d'Yorick, le bouffon du roi, dit le fossoyeur en présentant la tête de mort jaunie au pâle visiteur du cimetière. — Hélas ! pauvre Yorick ! » répond Hamlet, prince de Danemark, accompagné de son ami Horatio. Le tableau de Delacroix vaut la scène de Shakspeare, et jamais peintre, tout en restant lui-même, n'a plus profondément compris un poète, et quel poète ! le plus grand du monde. Quel ciel livide et septentrional, quelle terre noire et saturée de putréfaction, quel contraste entre la grossièreté immonde des fossoyeurs accroupis à demi nus dans leur trou, et l'élégance délicatement aristocratique du jeune prince malade d'une pensée ! Mais à quoi bon revenir là-dessus ? Qui n'a pas admiré ce chef-d'œuvre ? Pour les mêmes raisons, nous n'insisterons pas sur le *Naufrage de Don Juan*, sur les *Pèlerins d'Em-*

maïs, le *Saint Sébastien,* mais nous nous arrêterons devant une variante du *Combat du Giaour avec le Pacha,* étourdissante de couleur et de fougue ; devant la scène tirée de Gœtz de Berlichingen, que nous n'avons vu figurer à aucune Exposition, et qui a cette profonde vie du moyen âge si bien rendue par Gœthe.

Parmi tous les chefs-d'œuvre qu'a signés Delacroix, il n'en est guère que nous préférions au *Christ endormi pendant la tempête.* La toile n'est pas grande, mais elle exprime toute l'immensité de la mer et tout l'effroi de l'ouragan. La frêle barque, désemparée, soulevée par le dos énorme d'une vague, semble prête à couler bas ; la voile claque au vent, les cordages se brisent, les matelots éperdus se cramponnent au bordage, et le Christ tranquille dort sous son auréole. Ceux qui sont avec le Christ ne sauraient périr. Le *Démosthène déclamant sur le bord de la mer* est une des plus admirables marines que nous sachions. Ce serait, dit-on, une étude d'après nature, où le peintre aurait ajusté après coup une figure antique pour en faire un tableau ! La mer ondoie, se brise, écume, retentit et fait de son mieux pour couvrir la voix de l'orateur.

Nous n'avons pas besoin d'apprécier longuement les variantes de la *Prise de Constantinople,* du *Massacre de la ville de Liège,* et ces études de lions, de tigres et d'animaux féroces qui le disputent aux

bronzes de Barye pour le caractère, la vie et le mouvement.

Jamais Exposition n'a montré Meissonier sous un jour plus favorable; il est là avec toutes les nuances de son talent et des renouvellements de manière tout à fait curieux. Son petit monde s'est peuplé de figures inédites qui seront les bienvenues. Le seigneur *Polichinelle* fait son entrée dans ce cercle de personnages studieux et tranquilles, amateurs de dessin, peintres à l'ouvrage, fumeurs de pipes hollandaises, buveurs de bière, violoncellistes et contrebassistes, en frappant le plancher du talon de son sabot et en poussant le *brrr* sacramentel modifié par la pratique. Comme l'artiste a bien saisi le masque goguenard, luxurieux, fleuri d'ivrognerie, bourgeonné de vice, du sceptique bossu qui se moque de Dieu, du diable et du commissaire, ce qui est plus grave; du Don Juan difforme, amoureux de toutes les femmes, excepté de la sienne; du bâtonniste gouailleur entassant ses victimes, avec le plus beau sang-froid, sur le rebord encombré de la baraque où le chat les contemple d'un air indifférent et philosophique! Comme il a confondu habilement l'homme et la marionnette, la raideur du bois agité par des fils, *nervis alienis mobile lignum*, et la souplesse de l'être vivant remué par des muscles ! M. Polichinelle est, du reste, richement vêtu; il a une bosse de satin jaune, des manches de satin blanc brodées

d'or, une culotte de peluche cerise, des bas à coins, un chapeau à la Henri IV et des sabots rouges mignons, bien retroussés du bout. Aussi, il faut voir comme il a l'air superbe et arrogant, le vieux drôle; on dirait qu'il comprend l'honneur que Meissonier lui a fait de le peindre.

A l'ombre des bosquets chante un jeune poète.

Ce vers du regrettable Ch. Reynaud, l'auteur d'un *Voyage à Athènes* et d'un beau volume de poésies, prématurément enlevé aux lettres et à ses amis, sert d'épigraphe à une sorte de Décaméron composé d'une dizaine de personnages, et qui offre cette particularité, unique dans l'œuvre de Meissonier, de renfermer des figures de femmes. On sait que la plus belle moitié du genre humain est exclue des tableaux de notre artiste, et certes on ne peut, en face de ce gracieux petit cadre, attribuer cette absence à une incapacité, car les quatre ou cinq dames debout, assises ou demi-couchées qui, dans des poses de rêverie nonchalante, écoutent les vers du poète, ne manquent ni de beauté, ni de jeunesse, ni de grâce, ni d'élégance. Elles sont charmantes, habillées à ravir de gracieux costumes pris au vestiaire des comédies romanesques de Shakspeare. Au fond, sur un banc où flottent les ombres des feuilles, le jeune poète récite son ode ou son églo-

gue, en soutenant son débit de quelques accords de guitare. Ses amis et des galants accoudés dans l'herbe, aux pieds des beautés, prêtent une oreille distraite à ce chant, qu'ils connaissent sans doute, et reposent leurs regards avec complaisance sur leurs jeunes maîtresses; un groupe amoureux s'est détaché du cercle et s'enfonce dans la profondeur mystérieuse du bois. Sur le devant, des fruits diaprent de leurs couleurs veloutées une table de marbre blanc. Des chiens de noble race semblent prendre leur part du bonheur général et comprendre l'harmonie du tableau. On ne saurait rien imaginer de plus fin, de plus délicat et de plus gracieux que ce cadre.

Le *Neveu de Rameau* est encore une figure neuve dans la galerie de Meissonier. Ce n'est cependant, au premier coup d'œil, qu'un homme assis près d'une table, une pipe au bec. Mais regardez-le bien; celui-là n'appartient certes pas à la race flegmatique des fumeurs hollandais. C'est un.....

. De ces buveurs de bierre
Qui jettent la bouteille après le premier verre,
Qui cassent une pipe après avoir fumé.

Comme il est campé fièrement dans l'insolence de son cynisme paradoxal, le l'orgnon sur l'œil, dandinant la jambe, débraillé, sa chemise débordant sur

sa culotte de droguet, avec un habit d'un rouge scandaleux et des bas de même couleur, au fond de ce cabinet borgne tapissé d'images d'Épinal, vis-à-vis de cette chope de bière, aspirant à petits coups secs et fréquents la fumée du tabac, pendant que son esprit vagabonde à la poursuite de quelque chimère !

Quant à la *Garde bourgeoise flamande*, c'est un sujet anaogue au célèbre tableau de Rembrandt appelé si improprement la *Ronde de nuit*. De braves bourgeois, caparaçonnés de buffle, armés de hallebardes, s'avancent vers le spectateur avec une gaucherie débonnaire et bien digne de pareils soldats. Quel exemple de l'infinie variété de l'art ! Ce que Rembrandt noie dans des ombres fulgurantes pleines de rayons et d'éclairs, Meissonier l'isole, le détache, le précise, le détaille, et tous deux font un chef-d'œuvre.

Les *Bravi* sont une des compositions les plus importantes du maître. Il a mis tout un drame dans ces deux figures de bandits qui écoutent derrière une porte les pas de la victime et s'apprêtent à la frapper. Le *Hallebardier* offre une curieuse combinaison de rouges, rouge pur, cinabre, laque, jonquille, se détachant sur un fond vert ; avec quel aplomb se piète cette figure à la tête blonde crânement renversée ! Et la *Confidence*, cette perle, cette merveille, où l'amoureux candide confie le secret de

son jeune amour à l'homme de quarante ans qui ne croit plus à l'amour et se lèvera, prétextant quelque affaire, dès que le dernier rubis de la bouteille se sera égoutté dans son verre!

Maintenant, est-il besoin de décrire en détail ces thèmes favoris de Meissonier : le *Jeune homme écrivant*, l'*Amateur chez un peintre*, l'*Homme relisant son manuscrit*, le *Jeune homme copiant un dessin?* Non; tout le monde sait que les plus soigneux maîtres de Hollande n'ont rien fait de plus gracieux, de plus vrai, de plus intime et de plus nettement touché.

II

Jusqu'ici le moulin à vent semblait la propriété exclusive de M. Hoguet. A ce meunier de la peinture appartenait le privilège d'orienter au vent les quatre ailes de toile de la charpente mobile; il trônait seul sur sa butte, et les moulins de Montmartre palpitaient d'aise quand il passait près d'eux. Mais le domaine de l'art est sujet à de fréquentes usurpations, et nul ne reste longtemps

maître sur son terrain, quelque étroite qu'en soit la limite. Voilà que Troyon, rejetant l'aiguillon de bouvier qui lui servait d'appui-main, revêt à son tour la casaque enfarinée et se met à moudre le blé qu'on lui apporte. Il est de bonne heure encore ; le soleil blafard essaye de se débrouiller à travers les brumes du matin ; mais la brise se lève ; le joyeux tic tac crépite, comme le battement d'un cœur, dans la boîte de planches vermoulues, et la silhouette du moulin se découpe en noir sur les pâleurs de l'aube, avec les linéaments de ses ailes membraneuses, comme si Troyon n'avait fait autre chose de sa vie.

« On en revient toujours à ses moutons, » dit le proverbe, et de meunier Troyon redevient berger ; seulement, pendant qu'il peignait son moulin, l'artiste a confié son troupeau à son chien fidèle. En l'absence du maître, l'intelligent animal, assis sur un monticule, regarde défiler le troupeau et semble en compter les têtes. On dirait un chef grec faisant du haut d'un tertre un homérique dénombrement d'armée. Ce tableau, très remarquable, dépasse les proportions ordinaires du genre. Le chien et les moutons sont de grandeur naturelle. Certes le talent du peintre ne perd rien à ce cadre plus vaste ; mais nous pensons qu'en de tels sujets, à moins d'une destination spéciale, il est inutile d'adopter la dimension historique. Que fera-t-on pour les héros, si l'on donne cette taille aux moutons ? Nos apparte-

ments, d'ailleurs, où l'espace est si avarement ménagé, se prêtent peu à loger ces larges toiles, quoiqu'un tableau de Troyon soit toujours sûr de trouver sa place, sauf à renvoyer dans une autre pièce trois ou quatre cadres de moindre importance.

Il est difficile de donner l'idée, avec des paroles, de ces toiles variées d'aspect, mais dont la désignation est presque toujours la même, et qui représentent la vie simple et tranquille des bestiaux dans les prairies : *Vache buvant dans une auge*, *Vaches et taureaux*, *Vaches au repos*, *Vaches laitières*, *Animaux dans un pâturage*, *Vaches et moutons traversant un bois*. Sous la plume tout cela semble à peu près la même chose, mais sous le pinceau tout se différencie et prend une physionomie particulière. L'heure du jour, la saison, le lieu, le pelage, la race, la pose, impriment un cachet distinct à chaque toile ; les nuages gris s'amoncellent ou se dissipent, le soleil se voile ou étend sur l'herbe un rayon pareil à une barre d'or, les roseaux ondoient le pied trempé dans une flaque, une ombre passe sur la forêt lointaine, le feuillage grillé par l'automne a pris çà et là des teintes fauves, une tache reluit au poitrail d'une vache couchée qui rumine ; cette autre a une robe rousse d'un excellent effet au milieu des verts froids du pâturage ; cette chaumière dévide sa spirale de fumée, ce tronc d'arbre abattu présente à propos sa tranche saumon pâle, ce paysan pique

d'une étincelle rouge ou blanche la terre brune du chemin. Le moindre accident diversifie l'aspect du paysage, composé en apparence d'éléments uniformes, et l'artiste, comme la nature, avec le ciel, l'eau, les arbres, l'herbe, les animaux, produit des tableaux toujours changeants malgré la simplicité des motifs.

Théodore Rousseau fait aussi une admirable figure à cette Exposition. Là se retrouvent plusieurs de ses toiles anciennement proscrites et qui seront, certes, son plus beau titre de gloire, entre autres l'*Allée de châtaigniers.* Les admirateurs de Bidault, de Bertin (ne le confondez pas, s'il vous plaît, avec Édouard Bertin), de Michallon, de Watelet poussèrent des cris aigus à l'aspect de ces arbres monstrueux plantés les uns à côté des autres, entortillant, avec des nœuds de serpent boa, leurs branches rugueuses à travers une inextricable luxuriance de feuillages, absolument comme cela se passe dans la nature, sans le moindre temple grec au fond, sans le moindre personnage mythologique au premier plan. Ils ne comprenaient rien à cette abondance de séve, à cette multiplicité de détails, à cette richesse inouïe de couleurs, à cette intimité mystérieuse, à cette lumière verte que la voûte de feuilles tamise sur le chemin. Cette peinture leur semblait le comble de la démence. En effet, si Rousseau avait raison, ils avaient tort; mais c'é-

tait le fou qui était le sage : le temps l'a bien fait voir !

L'*Allée dans la forêt de l'Isle-Adam* ne sent en rien la composition; l'art a disparu, c'est la nature même ; l'œil pénètre entre ces deux hautes murailles de verdure criblées de soleil, nuancées de tous les tons du feuillage, où la lumière joue avec l'ombre. Il suit ces traces de chemin parmi les herbes et les fleurettes tout emperlées encore des larmes de la nuit; c'est un vrai bois, plein de silence, de fraîcheur et de solitude. Maître Jeannot s'y débarbouille dans la rosée, et le chevreuil, familiarisé avec le bûcheron, traverse la route déserte sans trop de transe. Il faut avoir vécu au fond des bois pour sentir vraiment le mérite de cette toile, si étudiée, si vraie, si locale dans son fouillis apparent. C'est une des meilleures du maître, à notre avis.

Quel effet rare et charmant produisent ces grands arbres au feuillage rose, s'épanouissant sur le ciel bleu d'une belle journée d'automne! — Eh quoi! direz-vous, des arbres roses? Cela ne se voit qu'au pays des camaïeux. — Cela se voit très bien dans la nature, dont la palette a une variété infinie. Après les premières gelées blanches, quand les rameaux un peu dégarnis laissent transparaître l'azur clair et froid, les feuilles se teignent de cette nuance presque humaine. Mais il faut être un grand artiste, naïf et simple, n'ayant pas la prétention de

corriger le bon Dieu, pour oser la reproduire avec sa grace insolite. Par un jour pareil, il est agréable de se promener ; aussi le brave curé du village a-t-il enfourché son petit bidet blanc et trottine-t-il paisiblement, le long du bois, au soleil.

La *Mare* est d'une richesse de ton extraordinaire ; l'eau, encadrée par des gazons épais et veloutés, reflète le ciel avec audace, faisant une tache de lumière au milieu du tableau ; une ceinture d'arbres touffus borne l'horizon et, pour égayer ces verts bruns et dorés, chatoie le jupon rouge d'une paysanne.

Nous ne pouvons que citer le *Paysage après la pluie*, tout plein de lumière et de fraîcheur ; le *Coucher du soleil après un orage*, où l'astre plonge dans des bancs de nuées rouges comme des braises ; le *Troupeau s'abreuvant à une mare*, les *Bouleaux dans la forêt* et les *Bords de l'Oise*, cette peinture si claire, si argentée, si limpide. Chacun de ces cadres mériterait une description à part, mais alors notre article deviendrait un volume. L'exposition de Théodore Rousseau est très variée, car l'artiste n'impose pas sa manière de voir à la nature ; il ne la regarde pas à travers un carreau jaune, bleu ou vert ; il l'accepte telle qu'elle se présente, à ses heures, nue ou luxuriante, gaie ou triste, avec son ondoiement perpétuel ; aussi, comme beaucoup de peintres, pleins de talent, du reste, ne fait-il pas toujours le

même tableau. Il a sa manière, sans doute, et il pose sa griffe au coin de son œuvre; mais la griffe ne raye pas toute la toile.

N'oublions pas, pendant que nous errons dans les bois et les prairies, Cabat, l'un des fondateurs de la jeune école de paysage, qui, dès 1830, produisit ses chefs-d'œuvre naïfs et quitta l'atelier pour la campagne, idée simple en elle-même, et que pourtant personne n'avait eue jusqu'à lui en France, car quelques Flamands de mauvais goût s'étaient permis autrefois de copier ce qu'ils voyaient. Cabat marchait à travers champs jusqu'à ce que qu'il entendît « chanter les grenouilles; » alors il s'arrêtait. Ce chœur rauque, noté par Aristophane, signifiait, pour Cabat, une mare, des joncs, un ruisseau sous la saulée, un peu de fraîcheur et le pli de terrain nécessaire à garder une flaque d'eau. Il ouvrait sa boîte et peignait, et si un petit oiseau se posait sur la branche de l'arbre, il mettait le petit oiseau dans sa toile; ce n'était pas plus malin que cela. Il ne lui en fallait même pas tant : les terrains en friche du jardin Beaujon, qui n'avaient pas encore disparu sous les sept hôtels d'Arsène Houssaye, lui suffisaient pour faire un tableau aussi vrai et plus fin qu'un Hobbema. Il est là, à cette Exposition, ce chef-d'œuvre du paysage moderne déjà harmonisé par la patine du temps, pur et solide comme l'émail, tout nouveau de sentiment, ancien de perfection.

Parmi les maîtres de Hollande, qui ne s'honorerait de le signer?

La *Route près d'une ferme* est une excellente chose. Une chaumière au bord d'un chemin, quelques arbres, une haie, c'est tout. L'artiste n'a fait que transporter sur la toile un coin du paysage qui lui a plu, et qui certes eût passé inaperçu de tout autre; mais il y a mis sa nature tendre et rêveuse, sa timidité charmante et son exécution délicate, et l'on reste à regarder ce site insignifiant en apparence, comme si on était en face d'une Tempé ou d'une Cythère.

Cette Exposition est pour Jules Dupré, quoique sa gloire soit ancienne déjà, comme une sorte d'éclatant début. Depuis longtemps, on ne sait pourquoi, ce grand artiste n'envoie plus au Salon, et, s'il travaille, c'est dans la solitude et le silence de l'atelier. La jeune génération qui n'a pas vu le splendide épanouissement d'art dont la révolution de Juillet fut suivie s'étonne, devant les tableaux de Jules Dupré, de cette audace, de cette furie et de ce flamboiement. On n'est plus accoutumé à ces outrances superbes, à ces excès de force, à ces débordements de séve, à ces luttes de plein front contre la nature. Cette gamme extrême éblouit les yeux, habitués au sobre régime du gris. Mais on comprend aujourd'hui combien ces violents, ces forcenés, ces fous, dont le nom seul faisait se hérisser d'horreur toutes les per-

ruques de l'Institut, avaient glorieusement raison. L'homme, quoi qu'il fasse, est toujours au-dessous de l'idéal et du réel, et son effort le plus excessif, loin de dépasser le but, l'atteint à peine.

Le *Troupeau de bétail traversant un gué* rayonne de lumière. Un ciel où flottent des nuages d'un blanc d'argent, une rivière reflétant ce ciel, une berge de sable doré, un troupeau blond dont le passage écaille l'eau de paillettes scintillantes, et pour note suprême un petit cheval blanc monté par un gamin ayant un marmot en croupe : voilà tout le tableau ; mais il faudrait remonter à Claude Lorrain pour retrouver cette couleur d'argent et d'or qui brille sans aucun repoussoir.

Un torrent dans la Creuse, effet de soleil couchant, plutôt fait en esquisse qu'en tableau, avec une furie extraordinaire d'empâtement et une verve de brosse incroyable, semble une de ces œuvres heureuses où il n'y a pas d'intermédiaire entre la pensée et l'exécution. Le site aperçu ou rêvé s'est fixé tout seul sur la toile. De vieux arbres agrafés sur la pente rapide tordent comme des poignées de serpents leurs branches noires sur les rougeurs du ciel incendié ; l'eau mousseuse saute de roche en roche dans les ombres du premier plan ; c'est sauvage et superbe, et bien autrement féroce que les déserts de Salvator Rosa.

Une idée de calme et de repos champêtre vous sai-

sit à l'aspect de la *Chaumière normande sous de grands arbres;* les mousses veloutent le toit sur lequel s'étend le froid opaque, *frigus opacum,* du riche feuillage. Devant cette demeure rustique, on s'arrête et l'on dirait volontiers : posons ici nos tentes.

Nous le reconnaissons, ce *Chemin traversant un bois dans les Landes,* pour l'avoir suivi, durement cahoté par une étroite charrette à bœufs. Le sillon de sable, blanc comme du grès en poudre, s'enfonce avec ses ornières sans cesse déplacées entre deux marges de verdure rabougrie dont l'arcade laisse apercevoir une trouée de ciel d'un bleu intense. On ne saurait mieux exprimer l'aridité, la solitude et la chaleur.

Comme on ne peut tout décrire, nous citerons seulement le *Berger conduisant son troupeau dans la forêt,* une *Clairière dans la Creuse,* l'*Enclos de bergerie dans le Berry,* la *Cabane du tisserand,* étude faite d'après nature à Vaux, près de L'Isle-Adam, et l'*Intérieur d'écurie,* une petite merveille de clair-obscur et d'harmonie tranquille ; les gris de la muraille sont d'une finesse incroyable et font admirablement valoir les tons rougeâtres des chevaux ; mais nous insisterons sur le *Troupeau s'abreuvant à une mare au pied d'un chêne,* dont nous donnons ici la gravure ; cet arbre immense, s'épanouissant dans un ciel diapré; se reflétant dans une

eau miroitante où piétinent les bêtes altérées, emplit magnifiquement la toile et fait tableau à lui tout seul. Jamais Jules Dupré ne fut plus heureusement hardi et plus étrangement vrai.

Nous avons revu à cette Exposition avec beaucoup de plaisir une vigoureuse, originale et farouche peinture de Godefroy Jadin, portant la date de 1834, la *Descente des vaches à l'abreuvoir*. Rien ne ressemble moins aux tableaux des animaliers de profession. La toile basse et large, taillée en bandelette comme une frise, préoccupe déjà le regard par sa coupe inusitée. Un plateau de terrain sur lequel s'appuie un ciel zébré de lueurs fauves en remplit la plus grande partie ; des pentes latérales descendent à l'eau sombre, qui miroite vaguement au bord du tableau. Les vaches dessinent leurs silhouettes brunes sur l'horizon clair en arrivant près de l'espèce d'entonnoir formé par la mare et se plongent mystérieusement dans l'ombre pour s'approcher de l'abreuvoir. Cet arrangement singulier, qu'on n'inventerait pas et qu'a fourni la nature avec son insouciance des probabilités, avait fait surnommer par les plaisants de l'époque le tableau de Jadin « la Descente des vaches aux enfers. » Ce n'en est pas moins une œuvre d'un grand style, d'une couleur énergique et d'une exécution magistrale.

Au fond de la dernière salle, on dirait qu'une fenêtre ouverte vous laisse apercevoir, par quelque

magique illusion de perspective, la *Nécropole du Caire*. C'est le génie de Marilhat qui fait cette trouée au mur. A la place de notre ciel brumeux luit un ciel clair et chaud, où tournent les vautours ; au lieu des maisons grises, les remparts, les dômes, les minarets de la ville arabe se lèvent mordorés de soleil, cuits de lumière et se détachant d'une zone de collines décharnées. La coupole d'un turbé en ruine, espèce de mosquée funèbre protégeant le sommeil de quelque sultan ou de quelque saint personnage, se lève au milieu des décombres sur un terrain fait de poussière et de débris. Des chameaux se reposent à l'ombre étroite des murs de brique, un âne rayé se vautre ; une femme fellah, vêtue de sa chemise bleue, passe comme une silhouette de canéphore, portant un vase sur sa tête. Le silence, la désolation, la chaleur qui règnent dans cette toile, le pinceau de Marilhat a pu les exprimer, mais notre plume n'y parviendrait pas. La gravure jointe à notre texte vous donne les lignes de ce tableau surprenant, mais elle n'en peut rendre la couleur forte, aride et triste comme l'aveuglante lumière de l'Égypte.

La *Nécropole du Caire* n'est pas le seul chef-d'œuvre de Marilhat qui figure à cette Exposition ; il y a encore la *Caravane arrêtée près d'un caravansérail*, la *Caravane au repos près d'une oasis* et le *Paysage d'Auvergne*, que nous n'avons pas besoin

de vous recommander. De pareils tableaux se recommandent tout seuls.

C'est un étrange peintre que Leys : il semble s'être vieilli ou plutôt rajeuni de trois cents ans, et en plein xix⁰ siècle il s'est fait le contemporain d'Holbein, d'Albert Dürer et des vieux maîtres allemands.

Quel romantique a jamais eu ce sentiment profond du moyen âge, cette érudition si complète de la physionomie, du costume, de l'architecture, du mobilier, qu'elle semble ne rien devoir aux patientes recherches de l'archaïsme et copier tout d'après nature?

N'est-ce pas Albert Dürer lui-même qui s'est peint avec sa femme et sa servante, en compagnie d'Érasme et de Quentin Metzys, sous l'auvent de son hôte Joost Planckfeld, le jour de la grande procession de Notre-Dame? Comment supposer qu'un peintre moderne puisse avoir cette intuition si claire et si parfaite du passé !

Nous en dirons autant du tableau qui représente « Adrien van Haemsteden prêchant clandestinement la réforme à Anvers. » Les têtes, les costumes, les expressions ont tellement le cachet de l'époque, qu'on les croirait peints d'après nature. Où l'artiste a-t-il retrouvé ces types disparus, ces physionomies qui ne portent aucune trace des préoccupations modernes, car enfin il ne vivait pas en 1552?

Eh pardieu ! nous allions, dans cet embarras de richesses, car ici chaque tableau demanderait pres-

que un article séparé, oublier ce vif, fringant et spirituel Isabey, si expert à faire ruisseler le velours, la soie, les pierreries sur l'escalier ou dans les tribunes des cathédrales, à échouer les bateaux pêcheurs sur les plages ourlées d'écume, à entasser dans une ombre de bitume le fouillis de l'armurier et de l'alchimiste, à peupler la cour des châteaux d'équipages de chasse ; c'eût été dommage. Régalez-vous les yeux et plantez-vous tour à tour devant le *Mariage de Henri IV*, la *Cérémonie dans l'église de Delft*, le *Départ pour la chasse*, la *Barque près de se perdre*, et surtout devant l'*Auberge de l'Écu de France*.

> J'aime Dijon
> Et la bonté de ses hôtelleries ;
> Il en est d'ailleurs
> Qui des voyageurs
> Briguent la préférence.
> Moi, je vais partout,
> Mais, par-dessus tout,
> J'aime l'Écu de France !

Quelle engageante auberge, et qu'on en monterait volontiers le perron derrière ces jolies femmes aux corsages de guêpe, aux amples paniers dont les jupes de taffetas bouffent d'une manière si opulente, à travers les fleurs et les pampres, aux blondes vapeurs de la cuisine, qui fait fumer ses casseroles

comme des cassolettes! Cela est jeune, de bonne
humeur, étincelant et spirituel. Honni soit qui mal
y pense! Les trois fleurs de lis d'or ne s'épanouis-
sent-elles pas là-haut sur champ d'azur, deux et
une, dans l'écu de France? Rien n'est plus héral-
diquement correct, et l'enseigne de l'auberge est
justifiée.

Diaz, qui avait un peu faibli à la dernière Exposi-
tion du palais de l'Industrie, se relève glorieusement
à celle du boulevard des Italiens. Le *Maléfice*, une
sorcière marmottant au clair de lune quelque mau-
vais conseil à l'oreille d'une jeune fille; les *Dernières
larmes*, la *Nymphe désarmant l'Amour*, la *Vénus
chasseresse* sont de sa bonne manière et rappellent
agréablement Corrége et Prud'hon; les *Paysages*
montrent que, si Diaz l'avait voulu, il se serait fait
dans ce genre une réputation spéciale.

Quoique Millet se rattache aux rustiques par le
choix de ses sujets, il s'en sépare pourtant par une
préoccupation du style appliqué à la nature vulgaire.
Son procédé n'est nullement celui des réalistes. Il
élague, il simplifie, il agrandit la nature pour lui faire
exprimer son sentiment intérieur; il se sert de la
forme comme d'un moyen de traduction, et il ne la
copie pas littéralement. Sa conception du paysan est
grave, triste et solennelle; il donne aux moindres
actions de la vie rurale une sorte de majesté primi-
tive; ses semeurs, ses greffeurs, ses glaneuses,

ses gardeuses de vaches ont l'air d'accomplir les rites mystiques de quelque religion perdue et retiennent par leur sérieux profond, le regard, qui chercherait volontiers des peintures plus agréables. Qu'on l'aime ou qu'on ne l'aime pas, il y a dans cet artiste une force qu'on ne peut méconnaître.

La *Mort et le Bûcheron*, que le public n'a pu voir à l'Exposition du palais de l'Industrie, est une composition d'un effet saisissant ; l'effroi du pauvre bûcheron, succombant sous son fagot à l'aspect de la Mort qu'il vient d'appeler à son aide, se communique aisément au spectateur, car les danses macabres du moyen âge n'ont pas de fantôme plus terrible que ce squelette, dont l'ostéologie se devine sous les maigres plis du suaire.

Nous n'insisterons pas sur les *Glaneuses*, cette peinture si naïve, si vraie et si forte de la misère agreste ; chacun a pu en apprécier le mérite, et contentons-nous de mentionner la *Paysanne gardant sa vache*, la *Paysanne au puits*, la *Faneuse*, empreintes, sous leur couleur mate et terreuse, d'un sentiment si vrai, si tendre et si profond.

Quoique les coloristes prédominent à cette Exposition, il ne faudrait pas croire que les dessinateurs n'y fussent pas représentés. La variante de *Paolo et Francesca*, par Ingres, est une délicieuse et délicate peinture qu'on dirait arrachée à un manuscrit du moyen âge. Jamais la petite moue charmante du bai-

ser ne fut plus gracieusement plissée contre une joue pudiquement rose. Le cou de Paolo s'enfle de désir, comme une gorge de pigeon, et le roman de Lancelot du Lac s'échappe de la main distraite de la jeune femme. Ce couple amoureux, si durement puni de sa faute dans ce monde et dans l'autre, ne lut pas davantage ce jour-là. Outre ce tableau, Ingres a quatre dessins merveilleux sur lesquels nous écrirons un article explicite, le *Martyre de saint Symphorien*, l'*Apothéose d'Homère*, l'*Apothéose de Napoléon 1^{er}* et l'*Odalisque et son esclave*, où brille la pensée pure du grand maître, rendue par un crayon aussi noble et aussi ferme que le ciseau de Phidias.

Nous connaissions déjà les *Pifferari* de Gérome. Les sauvages enfants des Abruzzes, tirant de l'outre en peau de bouc leur cantilène mélancolique, sont là debout, à l'angle d'une rue de Rome, devant une statuette de madone en plâtre colorié, posée sur un fût de colonne antique, à chapiteau corinthien, venant peut-être d'un temple de Vénus. Une lumière blanche descend du ciel, découpant avec netteté les ombres et les clairs, accusant chaque ligne et faisant ressortir chaque détail. L'exécution de cette scène de genre, élevée au style historique par le talent du jeune maître, est d'une incroyable finesse. La photographie, si elle donnait la couleur en même temps que la forme, ne serait pas plus précisément vraie; mais ce que l'art peut seul exprimer,

c'est cet air de foi grande des pifferari exécutant avec une conscience religieuse l'aubade commandée.

La *Quête* représente un enfant de chœur, ou plutôt un jeune séminariste assis contre une boiserie d'un ton rougeâtre et tenant une aumônière sur ses genoux : la tête est douce, triste, maladive, déjà fatiguée par l'étude, la prière et la mortification ; la poitrine, maigre, rentre sous la soutane noire, et les mains se joignent machinalement comme pour un exercice de piété. On répondrait de la vocation de ce lévite en herbe. Ses yeux baissés ne regardent rien, et ni le son d'une pièce d'or dans sa bourse, ni le frou-frou d'une robe de soie ne les lui feraient relever : il est tout absorbé en Dieu.

L'artiste a su mettre dans cette petite peinture une austère sobriété, une sorte de jansénisme de ton. Nulle teinte brillante, nul éclat de lumière, nulle recherche d'effet ; rien que le demi-jour voilé du sanctuaire sur une figure immobile et pâle, déjà morte au monde, quoique bien jeune, et attendant en silence pour les pauvres enfants de Jésus-Christ, le napoléon du riche et le denier de la veuve.

Nous sommes heureux de joindre à notre numéro une eau-forte du jeune maître, souvenir de son voyage en Égypte. C'est une négresse aux yeux demi-fermés et comme éblouis de soleil, aux lèvres épaisses, large divan pour le baiser, aux joues polies comme celles des statues de basalte. Tout cela est indiqué

en quelques coups d'une pointe vive et sûre qui en dit plus long que tout le patient travail du burin. C'est un croquis sur cuivre qui vaut un dessin original. La morsure de l'eau-forte n'y a rien changé.

Regardez le *Galilée* de Paul Delaroche, étudiant l'astronomie dans un cabinet encombré de planisphères, de télescopes et de tout l'attirail de la science. Un Delaroche de la taille d'un Meissonier, cela est rare ! La couleur a plus de chaleur et d'intensité qu'on n'en trouve dans ses grandes peintures, et l'exécution est du plus précieux fini.

Le *Christ au jardin des Oliviers*, quoiqu'il mesure à peine quelques centimètres, a l'onction, la gravité et le style d'un tableau d'histoire de dimension à couvrir un pan de mur. Le Christ, affaissé, livide, suant les sueurs de l'agonie morale, est tombé à genoux devant un tertre. « Une hostie mystique sortant du saint ciboire illumine son visage pâli par les luttes suprêmes. » Cette lueur surnaturelle est la seule qui éclaire la scène, et la céleste victime penche la tête à l'aspect de ce symbole du sacrifice consenti.

Hippolyte Flandrin nous fait voir son portrait ; un profil doux, sérieux, intelligent, à qui ne messiérait pas la couronne de cheveux et le capuchon rejeté en arrière des jeunes moines. On dirait une tête détachée d'une fresque de Giotto ou de Masaccio, un de ces pieux acolytes qui accompagnent les saints dans

les peintures religieuses ou setiennent debout contre une colonne, près du baldaquin de la Vierge. M. Hippolyte Flandrin, chose rare, a la physionomie extérieure de son talent.

Nous pouvons ranger, parmi ces chastes et ces purs, Corot, le peintre de l'idylle antique, qui semble voir la nature à travers le voile argenté des nymphes. Si les Grecs avaient fait du paysage, ils l'auraient certes entendu ainsi. Le *Paysage*, la *Danse des nymphes*, le *Crépuscule* ont cette harmonie intime, cette poésie mystérieuse que Corot sait donner à tout ce qu'il fait. Le *Crépuscule* surtout est un chef-d'œuvre. La nuit y endort le jour comme une mère caressante assoupit dans son giron son enfant fatigué.

III

La petite aquarelle, dont la tête de page qui commence cet article vous donne une fidèle idée, n'est pas en apparence une œuvre bien importante ; trois figurines groupées sur un balcon sans action déterminée, voilà tout ; et cependant il y avait là tout

une révolution et comme le manifeste d'une école nouvelle. Bonington, en quelques touches gouachées sur des lavis transparents, protestait contre la pâle suite de David et les grands tableaux d'histoire, de plus en plus décolorés. Ramassant la palette de Paul Véronèse, il restituait la couleur disparue, et c'était à Venise même qu'il la faisait revenir, ayant pour fond la blanche coupole de Santa-Maria-della-Salute, le clocher rose de Saint-Marc et le frais azur de la lagune. Un large rideau de pourpre, miroité aux cassures de ses plis et relevé à demi par des câbles de soie, descend derrière les têtes de la jeune Vénitienne et du Magnifique, caressant de la main sa barbe titanesque. Ces deux personnages sont debout, tandis que le page, le genou dans le coussin d'un tabouret, s'appuie à la balustrade de marbre, regardant sans doute quelque gondole mystérieuse raser les murs du palais. On ne peut s'imaginer aujourd'hui à quel point était étrange, inattendue, audacieuse alors, cette manière si simple, si franche, si magistrale. Bonington avait cueilli la fleur des maîtres de Venise et en veloutait cette rapide pochade, qu'on pourrait prendre pour une esquisse de Giorgione ou de Bonifazio. Cette aquarelle donnait en peinture la même note qu'en poésie la ballade d'Alfred de Musset, « dans Venise la rouge ; » elle posait l'idéal romantique de l'époque, et son influence sur l'art de ce temps-là fut très grande. C'est pour-

quoi nous insistons à son endroit plus longuement peut-être que la chose ne semble le mériter. On peut en dire autant du tableau d'*Anne Page et Slender*, sujet tiré des Joyeuses commères de Windsor. Ce n'était pas la mode, *in illo tempore*, d'aller chercher des motifs dans Shakspeare, et, en sa qualité d'Anglais, Bonington seul pouvait s'en aviser. Toutes les magies de la couleur sont déployées dans cette toile, à laquelle on reprocherait des négligences fâcheuses de dessin, si l'on n'était séduit par la chaleur, la transparence et la rareté du ton. Les fonds, où l'on entrevoit, à travers des vitres à mailles de plomb, quelques figures ébauchées, sont traités avec une habileté merveilleuse.

Les *Bords de la Loire* ont cette limpidité tranquille, cette franchise lumineuse, cette largeur puissante que possédaient seuls les aquarellistes ou, pour parler leur langue, les *painters of water's coulours* anglais, presque inconnus en France, et dont Bonington, grâce à sa nationalité, avait appris les secrets.

Mentionnons, quoiqu'elles soient placées dans la catégorie des tableaux, la *Plage de Saint-Valery*, la *Plage de Dunkerque* et la *Charrette traversant un gué*. Jamais Constable ni Turner n'ont rien fait de plus transparent, de plus argenté, de plus baigné d'air et de lumière.

Les œuvres de Bonington ont pris, avec les

années, des valeurs fabuleuses et se payent maintenant des sommes qui eussent fort étonné le jeune maître. Son ombre modeste a dû être surprise, si les ombres de peintres s'occupent encore dans l'extra-monde des ventes de tableaux, du chiffre de 49,000 francs auquel est monté le *Henri III recevant l'ambassadeur d'Espagne*. Ce n'est pas nous, assurément, rédacteur d'une gazette d'art, qui trouverons jamais exagéré le prix d'une belle chose ; mais il est permis d'exprimer le regret que ce ne soit pas l'artiste lui-même qui en profite. Combien d'œuvres modernes, vendues et revendues, ont dépassé cinq ou six fois le taux de l'acquisition primitive ! Quelle mine mélancolique et charmée à la fois, car l'amour-propre cicatrise les blessures de l'intérêt, ont dû faire bien des maîtres contemporains, en voyant à l'hôtel des ventes des commissaires-priseurs les tableaux de leur jeunesse, joyeusement cédés presque pour rien, se couvrir d'or et de billets de banque au feu des enchères ! Cinq ou six de ces toiles ainsi payées feraient à leurs auteurs une fortune que beaucoup attendent encore. Ne serait-il pas possible et juste de leur attribuer un droit proportionnel sur la plus-value de leurs œuvres ?

L'Exposition du boulevard Italien est riche en dessins de M. Ingres ; elle en possède quatre, et des plus importants. Nous ne sommes pas de ceux qui

restreignent l'illustre maître au dessin en lui déniant la couleur ; au contraire, nous lui trouvons, et, croyez-le, ce n'est nullement un paradoxe de notre part, une couleur superbe ; il ne faut, pour s'en convaincre, que regarder avec des yeux non prévenus la *Chapelle Sixtine*, le *Portrait de Bartolini*, l'*Œdipe devinant l'énigme du Sphinx*, le *Jésus remettant les clefs à saint Pierre*, le *Portrait de madame de Vaucey*, l'*Odalisque couchée*, la *Baigneuse assise*, la *Vénus Anadyomène* et la *Source*, son dernier ouvrage, dont les gris tant blâmés ont pris des tons d'ambre et cette harmonie intense qui charme dans les tableaux des vieux maîtres.

Le *Martyre de saint Symphorien* excita, lors de son apparition, les polémiques les plus acharnées, et, chose bizarre, ce fut parmi les adeptes de l'école romantique que M. Ingres trouva les plus chauds défenseurs ; les purs classiques, les académiciens ne l'aimaient pas. Il leur semblait un peu *barbare !* Cela paraît singulier aujourd'hui, tant il est difficile de recomposer l'atmosphère d'une époque et de replacer les œuvres dans le milieu où elles ont été faites ; mais cette opinion étrange avait ses motifs. M. Ingres, comme les romantiques, remontait franchement aux vraies sources de l'art, c'est-à-dire aux maîtres du xve et du xvie siècle, passant par-dessus toutes les décadences intermé-

diaires, maniéristes ou pseudo-classiques. Et il choquait l'Institut presque autant que l'eût pu faire Delacroix. Tout ce bruit s'est apaisé, et maintenant il est banal de louer le Saint Symphorien, le plus beau tableau que l'école française puisse opposer aux écoles d'Italie. La tête du saint rayonne de sublimité, et ses bras ouverts semblent, dans l'avidité des supplices, vouloir présenter une poitrine plus large aux instruments de torture des bourreaux. Les musculatures athlétiques des licteurs ont la violence superbe des anatomies de Michel-Ange, et le proconsul à cheval, dans son masque sévère, résume tout le caractère romain. Que dire de la femme qui se penche hors du rempart avec un mouvement si vif qu'il supprime l'espace ?

Dans le dessin, quadrillé des lignes de la mise au carreau, l'on voit nettement écrites, de ce crayon si ferme, toutes les intentions et toutes les beautés de la composition peinte. C'est une curieuse étude que de saisir la pensée du maître dans sa forme la plus pure, la plus nécessaire, la plus directe.

Nous admirons beaucoup l'*Apothéose de Napoléon I*er, dessin figurant un camée, et l'idée première du plafond exécuté à l'hôtel de ville. Cette composition, si antique d'idée, d'arrangement et de style, semble en effet, quelque mérite qu'ait la peinture, appeler l'agate ou la sardoine aux couches blondes et bleuâtres ; on la dirait copiée d'un camée

inconnu, pendant de l'Apothéose d'Auguste, le chef-d'œuvre de la gravure en pierre fine.

L'*Apothéose d'Homère*, composition réduite du plafond du Louvre, résume dans un espace étroit la glorieuse théorie de poètes, d'artistes et de grands hommes qui se groupent au-dessous de l'Iliade et de l'Odyssée, aux pieds du Divin aveugle couronné par la Muse. Le dessin a toute la grandeur du plafond, et l'on peut l'admirer sans se tordre le cou.

L'*Odalisque et son Esclave* rappelle, avec quelques variantes, le tableau qui porte ce nom ; c'est la même grâce nonchalante et voluptueuse, la même beauté antique amollie par les langueurs du sérail ; des rehauts de blanc ajoutent à l'effet de ce dessin très-arrêté et très-fini.

Tout le monde sait que Barye est un grand sculpteur ; ses bronzes en témoignent ; mais ce qu'on sait moins, c'est qu'il est aussi un peintre remarquable. Les nombreuses études d'animaux que renferme l'Exposition suffiraient, en dehors de la statuaire, à lui constituer une réputation. Personne ne possède la bête fauve comme Barye. A-t-il été belluaire dans quelque cirque romain ? A-t-il vécu, comme Androclès, au fond des cavernes pleines de rugissements, ou guetté le lion, à côté de Gérard, au penchant des ravins sombres ? Attelait-il les tigres au char de Bacchus ? Dirigeait-il l'éléphant colossal monté par Porus pour connaître ainsi les allures, les attitudes et les

physionomies de ces bêtes terribles qui défendent contre l'homme les retraites mystérieuses de la nature ? Ce ne sont pas de vulgaires aquarelles que les dessins lavés par Barye. Le pinceau de maître y acquiert la fermeté de l'ébauchoir ; on dirait qu'il est fait avec des moustaches de lion, tant il raye rudement le papier grenu qu'emploie de préférence l'artiste. Nous ne décrirons pas les uns après les autres ces sauvages portraits, qui ont l'air de vouloir vous manger. Les lions fixent sur vous leurs yeux clairs d'un jaune insoutenable, allongés sur leurs énormes pattes comme des sphinx de granit, graves dans leur crinière in-folio encadrant un masque presque humain ; ou bien ils arpentent le désert, balançant leur échine, subodorant la proie lointaine, la gueule plissée d'un rictus famélique, ne se pressant pas pourtant, car le roi des animaux, pour un besoin vil, ne déroge pas à sa dignité. Il est sûr de sa griffe puissante et de sa dent qui brise l'acier. Eh ! pardieu ! en voilà un dessiné par Bocourt et gravé par Sottié. Qu'il est beau ! qu'il est formidable ! En le voyant, un désir nous vient, et nous l'exprimons : Barye devrait bien illustrer la magnifique pièce de Victor Hugo dans la légende des siècles, intitulée les *Lions*. Le lion des sables, le lion des bois, le lion des montagnes, le lion de la mer, quels superbes types d'animalité épique à inventer et à rendre pour un artiste comme Barye !

Quant aux tigres, ils se ramassent, se tassent, s'aplatissent, faisant le gros dos, prêts à lâcher la détente de leur épine dorsale, ce ressort d'acier qui les renvoie à vingt pieds de distance sur le garrot des buffles ; ou bien ils dorment, clignent les yeux à demi, se pourlèchent, se toilettent, se vautrent, caressants comme des chats dont ils ont toutes les grâces avec la force en plus.

Delacroix et Méry sont seuls, sur le tigre, de la force de Barye. Dans ces études si fermes, si naïves malgré leur science profonde, où l'ostéologie, les muscles, la peau, le pelage s'indiquent en quelques coups de crayon ou de pinceau, l'artiste néglige quelquefois la couleur avec une insouciance de statuaire ; certaines nuances rappellent trop la terre glaise dont il se sert habituellement ; les fonds de paysage manquent d'air ; mais toutes ses aquarelles, même les moins heureuses, portent la griffe du lion.

Decamps n'est pas moins merveilleux quand il charbonne de fusain un papier torchon que lorsqu'il empâte une toile. Il semblerait même que, moins préoccupé de l'exécution, il s'abandonne alors à des facultés imaginatives qu'on ne lui soupçonnerait pas d'après ses tableaux, dont le sujet est presque toujours indifférent ; il compose avec une abondance, une force et un style qu'il ne retrouve pas toujours, le pinceau à la main. Ainsi, *Josué arrêtant le Soleil* a toutes les qualités de la peinture d'histoire la

plus élevée ; il y règne un sentiment épique, et l'on se demande d'après quelle immense fresque détruite est copié ce dessin de bataille où l'antiquité orientale revit, avec sa barbarie caractéristique d'armures, sa sauvagerie grandiose d'ajustements et sa férocité primitive de types. On en peut dire autant des neuf dessins qui représentent « la vie de Samson. » Aucun peintre n'a traduit la Bible d'une façon plus poétiquement littérale. C'est la différence de la version de Sacy à la version de Cohen ; toute l'étrangeté formidable du texte hébraïque reparaît dans ces fusains prodigieux qui donnent à la réalité l'aspect d'une hallucination de hachisch. En les contemplant, on se sent transporté dans ce monde biblique aride, sauvage, menaçant, où les nuages gros de foudre cachent à demi Jéhovah ; où les prophètes, nourris de sauterelles, font sonner du haut des roches la trompette hideuse des malédictions ; où les villes découpent, sur une fauve lueur, les lignes de leurs terrasses et de leurs tours. Citons, entre les plus remarquables de ces dessins, qui le sont tous : le *Sacrifice de Manoë*, *Samson mettant le feu aux moissons des Philistins*, *Samson chez Dalila*, *Samsom tournant la meule* et *Samson faisant écrouler la salle du banquet*.

Pourquoi quelque millionnaire ne construit-il pas une salle d'architecture juive d'après les dessins de M. de Saulcy et les photographies de Saltzmann,

pour y faire exécuter de grandeur naturelle, par Decamps, cette étonnante légende peinte de l'Hercule israélite? Ce serait, à coup sûr, une belle et curieuse chose. A notre avis, quelque grande que soit sa réputation, Decamps n'a pas dit son dernier mot. On ne lui a pas donné l'occasion de mettre en lumière le peintre épique qui est en lui, et dont la bataille des Cimbres a signalé l'existence.

Les *Deux Galériens* sont un fac-simile pris à Toulon, et dont l'énergie relève la trivialité. Decamps a fait des hures de ces groins habitués à remuer les fanges du crime.

On ne peut traduire avec plus d'esprit la fable de La Fontaine :

Un jour sur ses longs pieds allait, je ne sais où,
Le héron au long bec emmanché d'un long cou.

Le *Héron* de Decamps est parfait d'attitude et de physionomie ; l'artiste connaît à fond l'âme des bêtes ; il sait les faire vivre, agir et penser, sans tomber dans la caricature humaine. Quant aux *Bassets à jambes torses*, on sait que Decamps dispute à Jadin le fouet du valet de chiens. Le chenil n'a pas de mystère pour lui.

Admirez cette précieuse aquarelle de Paul Delaroche, représentant *Sainte Amélie,* aussi délicate, aussi fine qu'une miniature du livre d'heures de la

duchesse Anne, et dont Mercuri a fait une gravure d'une perfection si achevée. Arrêtez-vous devant le *Forgeron veuf*, qui pleure près de sa forge éteinte, au milieu de ses petits enfants, et regardez cette *Marie au désert*, levant les yeux au ciel, dont elle implore la protection pour le petit Jésus endormi sur ses genoux. Il y a là beaucoup de tendresse, de sentiment et de mélancolie.

Gérome, bien qu'il soit un païen de Pompéi, sait aussi comprendre l'art chrétien. Son *Saint Jean embrassant l'Enfant Jésus sur les genoux de la Vierge* pourrait être signé par Overbeck. Seulement, Overbeck n'aurait pas cette science profonde du dessin et ce goût exquis dissimulé sous la naïveté du pastiche gothique. Gérome va au Calvaire, mais en passant par Athènes.

On est dans l'habitude, en France, de ne pas regarder comme sérieux ce qui exige de la verve, de la couleur et de l'esprit. Aussi M. Eugène Lami est-il moins considéré que le premier fabricant venu de tableaux d'église. Cependant, ce n'est pas chose facile que de rendre, comme il le fait, les élégances du sport et les splendeurs de la haute vie: les *races*, les bals, les représentations de gala, les drawing-room, avec leurs chevaux, leurs voitures, leurs livrées, leurs toilettes, leur ruissellement de pierreries, leurs illuminations à giorno. N'est-ce donc rien que tout cela? Donner le grand air aristocra-

tique, la tenue correcte, l'attitude convenable à tout ce monde officiel; faire bouffer la soie, miroiter le velours, reluire le galon, scintiller le diamant, arrêter la lumière sur une plaque d'ordre, relever à propos un éventail, offrir un bouquet, appuyer un secrétaire d'ambassade au dos d'un fauteuil et peindre les gens comme il faut dans les mille détails de leur existence dorée ! Nous voudrions bien voir comment s'en tirerait plus d'un, qui fait le fier et le dédaigneux, de cette simple aquarelle intitulée *Saint-James un jour de réception.*

De la *High life* d'Eugène Lami, passons au magnifique fusain de Paul Huet, le *Parc de Saint-Cloud pendant une inondation ;* car, dans une revue de tableaux, il faut, comme La Bruyère, se résigner à l'absence de transition.

Les eaux troubles de la Seine envahissent les allées et baignent le pied des grands arbres, surpris de voir circuler des barques entre leurs troncs ; le jour livide, l'atmosphère froide, l'impression hivernale et sinistre sont rendus par le fusain aussi bien qu'aurait pu le faire le pinceau, et nous retrouvons dans le dessin tout le mérite de la toile.

La *Vue d'Harfleur prise des hauteurs*, aquarelle, montre qu'en fait de paysage nous pouvons rivaliser avec les Stanfield, les Callow, les Harding et les plus habiles d'outre-Manche.

Alfred Johannot est mort jeune, laissant à son frère

Tony, qui ne lui a pas survécu longtemps, la part de gloire qu'il avait gagnée dans un commun travail. Ces deux charmants artistes ont renouvelé en France l'*illustration* du livre. En ce temps-là, il n'y avait pas de bon roman sans une vignette de l'un ou de l'autre des deux frères; ils avaient, indivise, la clientèle de l'école littéraire romantique, et ils savaient admirablement, en quelques coups de crayon, traduire le type rêvé par le poète et représenter d'une façon dramatique la scène la plus importante de l'ouvrage. Ils ont aussi commenté Walter Scott, Chateaubriand, les premiers livres de Hugo et de Balzac, les plus illustres et les meilleurs, s'associant au génie et au talent sans jamais faire regretter la page qu'ils couvraient. Alfred Johannot penchait plus vers la peinture que son frère. Il a fait des tableaux et des aquarelles dont l'Exposition au boulevard des Italiens offre des spécimens excellents : *Henri II, roi de France, Catherine de Médicis et leurs enfants* et une scène du roman de Richardson si exaltée par Diderot, la *Mort de Clarisse Harlowe*, où se retrouve toute la fidélité au texte de l'illustrateur émérite. Nous avons revu avec plaisir ces reliques d'un talent qui charma nos jeunes années.

Il faudrait plus d'un article pour décrire les deux albums contenant quatre cent quatre-vingt-onze dessins de Charlet, destinés à l'illustration du *Mémorial de Sainte-Hélène*. C'était là une tâche tout à fait

appropriée à l'artiste qui a le plus aimé, le mieux senti le soldat de l'Empire, et ses dessins sont autant de petits chefs-d'œuvre.

Rappelons le superbe dessin de Bida, la *Cérémonie du Dosseh au Caire*. Ce mot *Dosseh* a besoin de quelque explication. Le chef de l'ordre des Derviches, fondé par Sâad-Eddin, sort de la mosquée ; des fanatiques se couchent sur son passage et sont foulés par les pieds de son cheval. L'artiste a exprimé avec une profondeur admirable la quiétude fataliste de l'islam et la foi ardente de ces malheureux qui pavent de leur corps la route du derviche impassible ; le seul qui éprouve un sentiment parmi cette multitude fanatisée, c'est le cheval : il baisse la tête, renifle et lève ses sabots délicatement pour ne blesser personne. Le *Puits du Liban* n'a pas moins de mérite que le *Dosseh*.

Et, maintenant, disons quelques mots pour finir du dessin lavé d'aquarelle de Théodore Rousseau, dont la gravure accompagne notre article : le soleil se lève à l'horizon d'un paysage où ruisselle une rivière entre des rives plates, ouvrant ses rayons comme les lames d'un éventail d'or, et sur l'eau frissonnent au vent du matin des moires de lumière.

(*Gazette des Beaux-Arts*, 15 février, 1er et 15 mars 1860.)

UNE

ESQUISSE DE VELAZQUEZ

UNE

ESQUISSE DE VELAZQUEZ

———

Annoncer une toile de Velazquez, fût-ce une esquisse, est chose grave, nous ne l'ignorons pas, et cependant nous inscrivons sans hésiter en tête de notre article ce nom rare et formidable. De tous les grands maîtres, don Diego Velazquez de Silva est peut-être le moins réellement connu, quoique sa réputation soit universelle et incontestée. L'Espagne jalouse en a gardé l'œuvre tout entier, et les musées des autres pays n'en possèdent que des fragments de peu d'importance ou d'une authenticité souvent douteuse. Accaparé tout jeune par Philippe IV, ce fin connaisseur, Velazquez ne travailla presque que pour son royal Mécène, dans le palais même où il avait son atelier, dont le monarque possédait une clef double afin de venir visiter, quand cela lui plaisait, son peintre bien-aimé. Un portrait de don Juan

de Fonseca y Figueroa, chez qui Velazquez descendit en venant de Séville, et qui fut vu du roi et de toute la cour, décida sur-le-champ cette longue faveur maintenue jusqu'à la mort de l'artiste, sans caprices, intermittences, ingratitude ou fatigue. Velazquez avait alors de vingt-trois à vingt-quatre ans, et il en vécut soixante et un. Il fut peintre du roi, huissier de chambre, maréchal des logis, chevalier de Santiago ; mais ces charges de cour et ces honneurs ne nuisirent en rien à son talent. Son pinceau conserva toute sa franchise et sa puissance ; l'artiste, sous les yeux du roi, sut se préserver de la froideur officielle et manifester librement son génie.

Deux voyages en Espagne nous ont permis d'admirer, au musée de Madrid, ce peintre qu'on peut hardiment placer entre Titien et Van Dyck, et qui leur est peut-être supérieur comme coloriste. Sans imiter l'exemple de l'Anglais David Wilkie analysant chaque jour un pouce carré du célèbre tableau de *los Borrachos*, nous avons étudié soigneusement Velazquez dans cette galerie où sont réunis tous ses chefs-d'œuvre, les portraits équestres de Philippe IV et du duc d'Olivares, *las Meninas*, les *Forges de Vulcain*, les *Fileuses* et la *Reddition de Bréda*, familièrement connue sous le nom de *Tableau des Lances*. Ce que nous disons ici n'est pas pour nous donner des gants de connaisseur cosmopolite, il est aujourd'hui plus facile d'aller à Madrid qu'autre-

fois à Corinthe, — mais pour bien établir notre compétence dans un cas spécial.

Nous avons vu dernièrement chez M. Haro, où elle rayonne d'un éclat invincible parmi d'autres peintures de diverses écoles, une grande esquisse de la *Reddition de Bréda,* si fougueusement rayée par la griffe du lion, que chaque coup de brosse contient la signature du maître. Velazquez est là de pied en cap, avec plus de vie, plus d'ardeur et d'éclat, peut-être, que dans ses tableaux achevés. Cette esquisse, nous l'appelons ainsi faute de mot se moulant mieux sur l'idée, est pour nous une œuvre parfaite, à laquelle on ne saurait rien ajouter et qu'on emporterait du chevalet de l'artiste, s'il était vivant, de peur qu'il ne la gâtât par une touche de plus.

Comment se fait-il, dira-t-on, qu'un morceau si important ait été ignoré jusqu'à présent? L'*Assunta,* du Titien, n'est-elle pas restée près de deux siècles dans l'oubli et l'abandon, sous une épaisse couche de poussière, au fond d'une chapelle déserte, jusqu'au jour où, retirée des limbes par le comte Cigognara, elle est remontée jeune, splendide et radieuse au ciel de la couleur? Les tableaux, comme les livres, ont leur destin ; il en est qui se perdent ou disparaissent. Des changements de fortune, des partages de succession les font tomber parfois entre les mains d'ignorants possesseurs qui n'en savent plus le prix. La fumée du temps les recouvre peu à peu,

l'or de leurs cadres se rougit et s'éteint. Quelque femme frivole trouve que ces vilains tableaux sombres font tache sur la fraîche tenture de son salon, et ils passent de l'appartement au grenier; ils dorment là sous les toiles d'araignée, attendant les gloires de la résurrection, ou vont pourrir parmi les meubles de rebut chez les marchands de bric-à-brac.

L'esquisse de la *Reddition de Bréda* a subi des vicissitudes analogues : abandonnée, oubliée, méconnue pendant de longues années, elle va, nous l'espérons, reprendre la place qui lui convient entre les chefs-d'œuvre de l'art. Exposée en vente publique, sans toilette préalable, sans même qu'une éponge en eût essuyé la poudre séculaire, malgré les défiances qu'inspire à bon droit cette superbe attribution de Velazquez et le peu de sympathie qu'ont les amateurs pour les esquisses, elle avait atteint le prix de 26,000 francs, le tiers à peine de sa valeur, pour quelques rayons de génie et de lumière qui traversaient les épaisses ténèbres dont elle était couverte. Le chef-d'œuvre était derrière les nuages amoncelés et les perçait comme le soleil par quelques trouées inattendues. M. Haro, l'habile et patient restaurateur de tableaux, qui apporte à sa délicate besogne une prudence si consciencieuse, l'a dégagé avec un bonheur rare de ses crasses, de ses fumées, de ses poussières, de ses vernis, de ses

sauces, de tous les voiles interposés entre le maître et le spectateur. Ainsi débarrassé de cette accumulation de ténèbres, le tableau a reparu intact, étincelant, dans sa vierge et neuve splendeur, comme si le peintre venait d'y poser la dernière touche. Le dédain l'avait heureusement préservé des restaurations ; aucune main profane n'y avait appliqué lourdement ces emplâtres qui sont les véritables plaies des vieilles peintures ; pas une lèpre de repeints sur son épiderme ; la couleur saine, solide, agatisée, s'était maintenue pure sous les décompositions du vernis comme une mosaïque sous un éboulement de terre ; il a suffi de la déblayer et de la mouiller pour en faire revivre les tons. Nous voyons aujourd'hui le tableau tel qui dut sortir de l'atelier de Velazquez. C'est là une surprise rare dans le monde de l'art qu'un chef-d'œuvre tout neuf d'un maître mort depuis deux cents ans ! S'il n'eût pas été oublié et perdu longtemps sous un linceul de poussière, il aurait, malgré tous les soins pieux, subi les atteintes des années et le travail décolorant des influences atmosphériques.

L'esquisse dont nous parlons diffère du tableau par plusieurs détails et une plus grande quantité de personnages. Dans cette composition rapide, l'artiste s'est laissé aller à l'abondance de son imagination et n'a pas ménagé les figures que trois ou quatre coups de pinceau lui suffisaient à créer. Aucune

exigence officielle ou stratégique ne contraignait encore sa liberté. Maître absolu de son thème, il l'a rendu d'un seul jet, avec la même palette, en une journée peut-être, tel qu'une vision intérieure le présentait à son esprit, d'une façon si hautaine, si cavalière, si libre, si magistrale, que l'on reste stupéfait devant cette peinture calme et turbulente à la fois, à peine ébauchée et finie, où chaque coup porte, où chaque indication dit tout, où la négligence, on pourrait même dire le hasard de la brosse, révèle une science consommée, un calcul instinctif et profond, un art qui ne saurait être égalé.

Un vaste ciel, aéré de lumière et de vapeur, richement indiqué en pleine pâte d'outremer, mêle son azur aux lointains bleuâtres d'une immense campagne que traverse un cours d'eau trahi par quelques luisants argentés. La silhouette de Bréda ne se découpe pas à l'horizon comme dans le tableau définitif. Çà et là, des fumées d'incendie montent du sol, nuages de la guerre, et vont rejoindre les nuages du ciel en tourbillons fantasques ; de chaque côté se masse un groupe nombreux : ici, les troupes flamandes ; là, les troupes espagnoles laissant entre elles libre, pour l'entrevue du général vainqueur et du général vaincu, un espace dont Velazquez a fait une trouée lumineuse, un foyer de tons brillants, une fuite vers les profondeurs, où les formes, relevées par une seule touche, pétillent comme des étincelles.

Le marquis de Spinola, tête nue, le chapeau et le bâton de commandement à la main, revêtu de son armure, accueille avec une courtoisie chevaleresque, affable et presque caressante, comme cela se pratique entre ennemis généreux et faits pour s'estimer, le gouverneur, qui s'incline et lui offre les clefs de la ville dans une attitude noblement humiliée. — L'écharpe rouge du marquis, piquée et constellée de points d'or par de brusques rehauts faisant deviner une riche broderie, est une merveille de couleur ; — c'est comme une note tonique donnant leur valeur aux teintes juxtaposées. — A travers le fourmillement des lances négligemment hachées flottent des étendards dont les tons splendides, blancs, roses, azurés, ne sont, quand on les regarde de près, que de vagues frottis ou des empâtements heurtés de nuances tumultueuses qui produisent un effet admirable, tant le peintre a le sentiment de l'harmonie générale ! — La croupe du cheval placé à quelques pas derrière le marquis se modèle et se satine sous une traînée de lumière égratignée d'une façon surprenante. La vaillante bête n'est pas tournée tout à fait de même que dans le tableau. — Les lignes courbes de ses hanches rompent avec bonheur les lignes droites que le sujet nécessite, et c'est une heureuse invention du peintre que de l'avoir placée là.

On ne saurait rendre par des paroles la fierté chevaleresque et la grandesse espagnole qui distinguent

les têtes des officiers formant l'état-major du général. Quelques touches heurtées ont suffi au peintre pour exprimer la joie calme du triomphe, le tranquille orgueil de race et l'habitude des grands événements. Ces personnages, si largement esquissés, n'auraient pas besoin de faire leurs preuves pour être admis dans les ordres de Santiago ou de Saint-Jean de Calatrava. Ils seraient reçus sur la mine, tant ils sont naturellement hidalgos! Leurs longs cheveux, leurs moustaches retroussées, leur royale taillée en pointe, leurs gorgerins d'acier, leurs corselets ou leurs justes de buffle en font d'avance des portraits d'ancêtres à mettre, avec un blason au coin de la toile, dans la galerie des châteaux héréditaires. Personne n'a su comme Velazquez peindre le gentilhomme avec une familiarité superbe et pour ainsi dire d'égal à égal. — Ce n'est point un pauvre artiste embarrassé qui ne voit ses modèles qu'au moment de la pose et qui n'a jamais vécu avec eux : il les suit dans les intimités des appartements royaux, aux grandes chasses, aux cérémonies d'apparat ; il connaît leur port, leur geste, leur attitude, leur physionomie ; lui-même, il est un des favoris du roi (*privados del rey*) ; comme eux et même plus qu'eux il a les grandes et les petites entrées. La noblesse d'Espagne, avec Velazquez pour portraitiste, ne pouvait pas dire comme le lion de la fable : « Ah ! si les lions savaient peindre ! »

Pour en revenir à notre esquisse, quelle magnifique leçon à l'adresse des peintres ! Dans cette chaude, violente et primesautière ébauche, l'artiste livre son secret, bien sûr d'ailleurs qu'on ne le lui prendra pas. Tout est fait au premier coup ; pas de glacis, pas de teintes surchargées, pas d'artifice de métier. La brosse, se jouant dans la pâte, où la trace de ses crins est encore visible, écrit les formes, accuse les muscles ; étale les localités, distribue l'ombre et le clair avec une franchise, une netteté, en même temps une largeur incomparable. — Jamais plus riche bouquet de palette ne charma les yeux. Cependant la gamme reste grave, car Velazquez n'emploie pas les couleurs brillantes par elles-mêmes ; ce n'est pas par les bleus, les rouges, les verts et les jaunes vifs qu'il arrive à cet effet intense et lumineux, à ce chaud climat où baignent ses figures ; mais bien par des ruptures de tons, par de savantes oppositions de nuances, par un instinctif sentiment de la couleur intime des choses. Sous ce rapport, c'est un maître sans rival. Les Vénitiens et les Flamands n'ont pas cette splendeur sobre, tranquille et profonde, semblable au luxe des maisons riches depuis de longues années.

Pourtant, Velazquez était réaliste, comme l'art de son époque, — mais avec quelle supériorité ! Il ne faisait rien que d'après nature, et, sorti de l'école du frénétique Herrera le Vieux pour entrer à celle de

Pacheco, il peignait, pour s'exercer, des citrouilles, des légumes, du gibier, du poisson et autres sujets analogues.

Ces études ne semblaient pas au-dessous de lui au jeune maître ; il y apportait cette simplicité souveraine et cette largeur grandiose qui forment le fond de sa manière, dédaigneuse de tout détail inutile. Ainsi traités, ces fruits auraient pu être posés, dans un plat d'or, sur une crédence royale; ces victuailles, d'un sérieux historique, figurer aux noces de Cana. — S'il ne cherche pas la beauté comme les grands artistes d'Italie, Velazquez ne poursuit pas la laideur idéale comme les réalistes de nos jours ; il accepte franchement la nature comme elle est, et il la rend dans sa vérité absolue, avec une vie, une illusion et une puissance magiques, belle, triviale ou laide, mais toujours relevée par le caractère et l'effet. Comme le soleil qui éclaire indifféremment tous les objets de ses rayons, faisant d'un tas de paille un monceau d'or, d'une goutte d'eau un diamant, d'un haillon une pourpre, Velazquez épanche sa radieuse couleur sur toutes choses, et, sans les changer, leur donne une valeur inestimable. — Touchée par ce pinceau, vraie baguette de fée, la laideur devient belle; un nain difforme, au nez camard, à la face écrasée et vieillotte, vous fait plus de plaisir à regarder qu'une Vénus ou qu'un Apollon. Lorsque Velazquez rencontre la beauté, comme il sait l'exprimer

sans fade galanterie, mais en lui conservant sa fleur, son velouté, sa grâce, son charme, et en l'augmentant d'un attrait mystérieux, d'une force délicate et suprême! Faites poser devant lui la perfection, il la peindra avec une aisance de gentilhomme et ne sera pas vaincu par elle. Rien de ce qui existe ne saurait mettre sa brosse en défaut.

Il fait les infantes et les reines galopant sur leurs genets d'Espagne en costume de chasse ou de gala, aussi bien que les philosophes, les nains et les ivrognes. La tête noble et délicate dont la pâleur se colore à peine du sang d'azur (*sangre azul*) des vieilles dynasties ne lui offre pas plus de difficulté que la trogne hâlée et vineuse du soudard. — Sa brosse rend l'orfroi des brocarts constellés de pierreries comme les rugosités du haillon de toile. Ce luxe ne lui coûte pas plus que cette misère. Il ne s'étonne pas de l'un, il ne méprise pas l'autre, il est à son aise dans le palais comme dans la chaumière. Fidèle à la nature, il est toujours chez lui.

Ce réalisme ne se bornait pas aux surfaces. Velazquez, en même temps que le portrait, peignait l'homme. Il amenait l'âme à la peau; il dégageait le caractère et l'incorporait à sa pâte. On connaît les personnages qu'il a représentés comme si on les avait rencontrés dans la vie et qu'ils vous eussent fait leurs confidences. Quoique homme de cour, Velazquez ne flattait pas, en peinture du moins. Sa sin-

cérité ne s'est jamais démentie même en faveur de son royal ami. Quel historien fait voir la décadence de la monarchie autrichienne en Espagne d'une façon plus claire et plus frappante que cette suite de portraits où le type énergique de Charles-Quint, affaibli par la transmission, s'énerve, s'abâtardit et s'éteint dans des têtes d'une pâleur blafarde, ennuyée et maussade, dont les dernières ne sont plus que des spectres à lèvre rouge et tombante?

Chose singulière pour un artiste espagnol et bon catholique, comme il l'était sans doute, Velazquez ne s'est pas adonné à la peinture religieuse ! On ne connaît de lui qu'un petit nombre de tableaux de sainteté, dont le plus remarquable est le *Christ* du musée royal de Madrid : une figure pâle à la chevelure pendante, projetant sur son masque l'ombre de la couronne d'épines, et se détachant, rayée de pourpre, d'un fond d'épaisses ténèbres. — Le mysticisme n'allait pas à cette nature robuste et positive; la terre lui suffisait; peut-être se fût-elle égarée dans le ciel, où Murillo se jouait d'un essor si libre et si facile, à travers les gloires, les auréoles et les guirlandes de petits séraphins. Velazquez n'aimait pas à peindre de pratique, et comme les anges ne posèrent pas devant lui, il ne put faire leur portrait.

Les *Forges de Vulcain*, malgré la mythologie de leur titre, n'ont rien qui rappelle l'idéalité antique.

Apollon vient trouver Vulcain à sa forge et l'avertir de sa mésaventure conjugale. Cette dénonciation de mouchard olympien et solaire, à qui rien n'échappe, ne fait pas grand honneur au frère de Diane, et le pauvre dieu forgeron, tout noir de limaille, dessine en l'écoutant une assez laide grimace. Les cyclopes dressent l'oreille et ricanent, suspendant leur travail, tout réjouis d'ailleurs de l'infortune de leur maître. Rien n'est moins grec et moins homérique assurément. Mais quelles chairs, jeunes, souples et vivantes, que celles d'Apollon ! Quelle vérité dans l'attitude de Vulcain et le geste des cyclopes ! Quelle pittoresque rencontre de la lumière blanche du jour et du reflet rouge de la forge ! Quelle science de modelé et de couleur ! Quelle inimitable force de rendu !

Luca Giordano disait du tableau de *las Meninas :* « C'est la théologie de la peinture ! » Cette toile représente, comme on sait, le peintre en train de faire le portrait de l'infante Marguerite, à qui une de ses femmes présente à boire, tandis que les nains de cour, Nicola Pertusano et Maria Borbola, agacent un gros chien qui se laisse faire avec indulgence. Un reflet dans la glace témoigne de la présence de Philippe IV et de la reine sa femme, assis sur un canapé latéral. L'illusion ne saurait aller plus loin. C'est la nature même prise en flagrant délit de réalisme.

Toutes les magies du clair-obscur se déploient

avec les tapisseries que les filandières (*las Hilanderas*) montrent à des dames de la cour dans un atelier à demi éclairé.

Mais de tous ces sujets, celui qui convenait le mieux au talent de Velazquez, c'était assurément la *Reddition de Bréda*, une réunion de portraits historiques groupés par une action tranquille, et de figures pleines de caractère superbement agencées sur un admirable fond de paysage. Ce que peut être le tableau, on fait plus que le pressentir en voyant l'esquisse dont nous avons tâché de donner une description, et qui est le sujet de cet article. Au tableau, la maestria suprême, le calme souverain, la perfection absolue ! A l'esquisse, la spontanéité du jet, l'éblouissement de la couleur et la fulguration du génie !

(*Le Moniteur universel*, 2 janvier 1862.)

UN MOT
SUR L'EAU-FORTE

UN MOT SUR L'EAU-FORTE

En ce temps où la photographie charme le vulgaire par la fidélité mécanique de ses reproductions, il devait se déclarer dans l'art une tendance au libre caprice et à la fantaisie pittoresque. Le besoin de réagir contre le positivisme de l'instrument-miroir a fait prendre à plus d'un peintre la pointe du graveur à l'eau-forte, et de la réunion de ces talents, ennuyés de voir les murs tapissés de monotones images d'où l'âme est absente, est née la *Société des Aquafortistes*, dont l'œuvre, divisée en douze livraisons, forme le volume que précèdent ces lignes.

Nul moyen, en effet, n'est plus simple, plus direct, plus personnel que l'eau-forte. Une planche de cuivre enfumée d'un vernis, un poinçon quelconque, canif, grattoir ou aiguille, une bouteille d'acide, voilà tout l'outillage.

L'acide ronge les parties de métal mises à nu et creuse des tailles qui reproduisent exactement chaque trait dessiné par l'artiste. La morsure réussie, la planche est faite; on peut la tirer, et l'on a l'idée même du maître, toute pétillante de vie et de spontanéité, sans l'intermédiaire d'aucune traduction. Chaque eau-forte est un dessin original; que de motifs charmants, que d'intentions exquises, que de mouvements primesautiers a conservés cette rapide et facile gravure, qui sait immortaliser des croquis dont le papier ne garderait pas trace! Mais, pour y réussir, il faut une décision de main, une sûreté de trait, une prescience de l'effet, que ne possèdent pas toujours des talents honnêtes et soigneux; elle ne souffre pas les tâtonnements, les retouches, les repentirs. Le fini, le rendu extrême ne lui vont pas. Mais elle ne trahit jamais la naïveté de l'esprit; elle comprend à demi-mot; il lui suffit de quelques brusques hachures pour entendre et exprimer votre rêve secret.

Avec ses ressources, en apparence si bornées, elle a su fournir à Rembrandt les lumières tremblotantes, les pénombres mystérieuses et les noirs profonds dont il avait besoin pour ses philosophes et ses alchimistes cherchant le microcosme; pour ses synagogues d'architecture salomonique, ses Christ ressuscitant des morts, ses paysages traversés d'ombres et de rayons, et toutes les fantasmagories de son

imagination songeuse, puissante et bizarre. Sa palette, si riche pourtant, ne lui a pas donné une gamme d'effets plus étendue.

Il n'est guère de peintre qui, à la marge de son œuvre, n'ait griffonné quelques eaux-fortes recueillies précieusement par la postérité. Salvator Rosa, entre un tableau et une mascarade, a égratigné le vernis noir du bout de son poignard, et y a dessiné, avec sa crânerie caractéristique, des brigands et des soldats; Jacques Callot a fait mordre par l'acide tout ce monde fourmillant de bohémiens, de vagabonds et de masques; Berghem s'en est servi pour fixer dans leurs naïves attitudes les vaches et les moutons, ses modèles ordinaires; Pérelle a employé l'eau-forte dans cette suite de paysages dont les lignes simples et sévères rappellent le Poussin; Piranèse lui a fait exprimer ses étonnantes hallucinations architecturales où le monument prend l'aspect du cauchemar, où la ruine semble vivre d'une vie étrange et monstrueuse; Tiepolo grave, d'une pointe aussi légère que son pinceau, ses apothéoses de saintes qui ressemblent à des gloires d'opéra; Boissieu dessine des paysans, des vieillards, des ermites; Saint-Nou tortille spirituellement en rocaille les antiquités romaines; Cazotte se moque des gravures au pointillé par les images naïvement barbares de son *Diable amoureux;* Goya retrace les éventrements du cirque et les exploits des toreros.....

Mais arrêtons là cette nomenclature qu'il serait aisé de faire plus longue, car il n'est guère de peintre illustre qui n'ait cédé, une fois dans sa vie, au désir d'arrêter au vol une idée, un caprice, un aspect fuyant, pour en faire une planche à l'eau-forte, et revenons à notre *Société des Aqua-fortistes*. Cette *Société* n'a d'autre code que l'individualisme. Chacun doit inventer et graver lui-même le sujet qu'il apporte à l'œuvre collective. Aucun genre ne prévaut, aucune manière n'est recommandée ; on est libre de montrer toute l'originalité qu'on a, et personne ne s'en fait faute. Celui-ci raye brutalement son cuivre à coups de sabre et se contente de quelques traits rudes et sommaires, n'écrivant sa pensée que pour les yeux qui savent lire ; celui-là pousse à l'effet, recroise ses hachures, accumule les travaux ; cet autre cherche l'aspect blond ; un quatrième risque les brusques oppositions de noir et de blanc... Il n'importe ! tout est bien qui signifie quelque chose, et qui montre dans un coin la griffe du lion.

Par cette année si bien remplie, on voit que l'eau-forte se prête à tout ; la réalité comme la fantaisie relèvent de sa pointe. Paysages, intérieurs, animaux, vues du vieux Paris, marines, caprices de toutes sortes, elle sait prêter aux objets les plus divers son pétillement, son esprit et son ragoût. Ce qu'elle ne peut rendre, heureusement pour elle, c'est la fausse grâce, la propreté niaise, le lisse, le ratissé, le flou,

le mollasse, le blaireauté, et toutes ces recherches de soin et de patience qui causent tant d'admiration aux philistins et aux demoiselles. Sur son terrible vernis, tout trait porte, et doit être significatif. Parfois ce trait bavoche et crache comme une plume sur un papier grenu. Tant pis ! A l'eau-forte, une égratignure, un coup dévié valent mieux qu'une reprise. Comme toutes les belles choses, l'eau-forte est à la fois très simple et très difficile ; mais ce qui fait son mérite, c'est qu'elle ne peut mentir. Elle a l'authenticité d'un parafe, car le talent de celui qui la pratique se signe dans chaque taille. Si vous trouvez par hasard quelques-unes des planches qui composent ce recueil un peu trop farouches et truculentes, songez que toute réaction va d'abord aux extrêmes, et que la *Société des Aqua-fortistes* s'est fondée précisément pour combattre la photographie, la lithographie, l'aqua-tinta, la gravure dont les hachures recroisées ont un point au milieu ; en un mot, le travail régulier, automatique, sans inspiration qui dénature l'idée même de l'artiste, et qu'ils ont voulu dans leurs planches parler directement au public, à leurs risques et périls.

Le succès a prouvé qu'ils n'avaient pas eu tort ; le texte est toujours préférable à la traduction.

<div style="text-align:right">Août 1863.</div>

ENVOIS DE ROME

(1866)

ENVOIS DE ROME

(1866)

La statuaire n'attire pas autant l'attention du public que la peinture ; nous ne savons pourquoi, car notre école manie aussi bien le ciseau que la brosse ; aussi commencerons-nous notre rendu compte des envois de Rome par ces pauvres sculpteurs, toujours un peu délaissés.

Les envois de sculpture sont installés au rez-de-chaussée, car les statues ne montent pas volontiers les escaliers. En prenant la rangée par le coin droit, le premier qui se présente à la critique, c'est M. Deschamps, élève de première année. Il a envoyé un bas-relief de style assez archaïque, ayant pour sujet : *Une offrande à Hermès.* Un berger joue de la double flûte devant le dieu emprisonné jusqu'aux épaules dans sa gaine. L'offrande consiste en une coupe de lait et des fruits. Ces dieux des champs

n'étaient pas bien difficiles. La pose du berger a de la grâce et de la naïveté, et le modelé, malgré le méplat du bas-relief, très peu fort de saillie, garde bien ses épaisseurs relatives..

On retrouve le caractère de la matrone romaine dans le buste de *Tanaquil*, étude d'après quelque vieille femme du Transtévère.

M. Delaplanche, également élève de première année, a envoyé un bas-relief et une statue qui a déjà figuré au Salon.

Le bas-relief, de forme ronde, représente Hébé faisant boire à sa coupe l'aigle de Jupiter. On ne saurait que louer l'arrangement ingénieux du groupe. Le geste caressant avec lequel la déesse pose sur l'aile de l'oiseau céleste sa main inoccupée est plein de grâce et d'élégance; mais les formes de la jeune immortelle sont celles d'une femme de trente ans un peu maigre. Il fallait, pour Hébé, des contours plus ronds et plus soutenus, car elle symbolise dans l'Olympe antique la jeunesse et la santé.

C'est une idée bizarre que d'avoir mis en équilibre sur le dos d'une tortue, qu'il fouette à la manière de ces Amours qui conduisent, dans les arabesques du Vatican, des chars attelés d'escargots ou de papillons, un jeune garçon d'une quinzaine d'années, dont la tortue doit sentir le poids malgré sa carapace. Ses formes juvéniles, un peu grêles, sont élégantes, et son attitude, quoique cherchée, est heu-

reuse. Le liniment d'huile grasse qui colore le plâtre lui donne l'air d'un vieux marbre.

M. Bourgeois (deuxième année) n'a pas perdu son temps : il a une statue, un buste et une copie d'après l'antique. La *Laveuse arabe* se distingue par une donnée originale. En Algérie, le linge se lave avec les pieds et non avec les mains. Debout sur les étoffes qu'elle piétine, le torse nu et les hanches drapées d'un *foutah* en gaze rayée, la laveuse de M. Bourgeois nous repose un peu des déesses et des nymphes. Le type de la race est bien compris, et ici la fidélité ne nuit en rien à l'agrément. La beauté arabe peut se soutenir auprès de la beauté grecque.

Le buste de Flavia Domitilla n'a rien de particulièrement remarquable, quoique d'une bonne facture, et la copie d'Antinoüs, très consciencieusement faite, reproduit la perfection du modèle.

L'*Arion* de M. Hiolle (troisième année) n'est encore exécuté qu'en plâtre, mais semble appeler le bronze. Recueilli par le dauphin qui le porte sur son dos, Arion joue de la lyre, car il faut maintenir sous le charme, jusqu'au rivage, le cétacé mélomane. Le groupe s'ajuste bien et présente plusieurs profils heureux. Le buste en marbre de *Brutus enfant* est très remarquable comme pensée et comme exécution. Sous les traits de l'enfant se devine déjà l'énergie de l'homme.

Il y a beaucoup de talent dans le *Danseur de sal-*

tarelle de M. Sanson (quatrième année). L'inspiration première en revient un peu à Duret; mais la pose est bien équilibrée, la nature fine et jeune du danseur rendue avec délicatesse, et c'est, en somme, une charmante statue.

Pour son envoi de cinquième année, M. Barthélemy a fait un *Berger jouant avec un chevreau*. C'est un joli motif qui prête à la sculpture. Le chevreau, dressé sur ses pieds de derrière, a l'air de danser avec son maître, qui sourit d'un sourire un peu maniéré, mais non sans grâce. Un modelé fin et souple distingue cette aimable figure.

On voit que les lauréats n'ont pas perdu leur temps à la Villa-Medici. Leurs ouvrages témoignent de bonnes et sérieuses études.

Entrons maintenant dans la grande salle qui suit le vestibule consacré à la sculpture, et regardons les envois des peintres selon l'ordre où ils se présentent.

Nous trouvons d'abord M. Girard, élève de quatrième année, qui résume à lui seul « la peinture de paysage historique. » Son tableau, intitulé *Tibur*, avec son bois sacré, son lac, son temple et ses montagnes couronnées de fabriques, est bien dans les conditions du genre, quoique la touche soit un peu molle. Le *Concert champêtre*, où les figures, en costume de la Renaissance, ont trop d'importance pour une composition de paysage, nous semble moins réussi.

M. Maillard (première année) a fait un vrai tableau

avec son *Ilote*. Il y a de la pensée dans le sujet, et déjà bien du talent dans l'exécution. Assis près de la meule qu'il a tournée tout le jour, les mains chargées de chaînes, le misérable esclave regarde passer dans le lointain des groupes d'époux et de jeunes gens, et semble faire un retour sur son triste sort.

Le *Samson*, étude peinte du même artiste, est aussi une bonne chose. Il y a de l'énergie, de la force et une véritable science de musculature dans ce corps penché qui pousse la barre de la meule sous le fouet d'un Philistin.

Outre ces deux tableaux, M. Maillard a envoyé deux dessins. L'un, d'après les *Lutteurs*, groupe antique, bonne étude d'atelier, et l'autre, d'après la *Flagellation de saint André*, fresque du Dominiquin au couvent de Saint-Grégoire, à Rome, qui offre beaucoup d'intérêt.

La *Figure de femme* de M. Layraud (troisième année) est allongée, la tête soutenue par ses bras sur une draperie blanche, qui fait valoir la teinte chaude de son corps élégant et svelte. C'est une bonne étude, et qui témoigne d'un vrai sentiment de couleur.

M. Monchablond (troisième année) a un tableau et un dessin. Le tableau représente les *Remords et les terreurs de Caïn*, et le dessin, grand comme nature, un *Faune endormi*. Nous ne trouvons pas dans ce tableau la poésie sinistre demandée par le sujet; mais le groupe principal, Caïn cachant sa tête contre la

poitrine de sa femme, présente des morceaux bien dessinés et bien peints. L'épisode des deux enfants qui jouent et qui s'embrassent au premier plan, ne se doutant pas du crime et des remords de leur père, est ingénieusement inventé; mais le paysage vague et sans caractère, la lueur par malheur incertaine qui éclaire le tableau, détruisent tout l'effet de la scène. En revanche, nous n'avons que des éloges à donner au *Faune endormi*, bien posé, bien modelé et d'un relief vigoureux.

Le *Repos en Égypte*, de M. Michel (cinquième année), nous inspire de sérieuses inquiétudes pour l'avenir de l'artiste, s'il continue dans cette voie. On est étonné que cinq ans de séjour et d'études dans la ville sainte n'aient pas donné au lauréat de l'École des beaux-arts un sentiment plus juste de la peinture religieuse. Ce ne sont cependant point les modèles qui lui manquaient. Le groupe de la Vierge, de l'enfant et de saint Joseph est banal, et les petits anges voltigeant dans la gloire occupant la partie haute du tableau sont bouffis comme des amours de plafond et de la couleur la plus fausse.

Quelle belle chose que la copie de M. Lefebvre (quatrième année) d'après la fresque d'André del Sarto, à San-Salvi, près de Florence, représentant la *Cène!* Faite avec un soin religieux, la copie reproduit cette simplicité élégante et naïve, cette clarté d'ordonnance, ce naturel dans les détails et cet accent de

vérité qui ne nuit en rien à l'idéal, signes distinctifs du talent d'André del Sarto. Il serait à désirer que ces belles œuvres, qui vont bientôt disparaître comme des ombres légères des murailles qu'elles décorent, fussent ainsi copiées par les jeunes élèves de la Villa-Medici, non par fragments, mais tout entières, comme cette Cène.

Un portrait d'André del Sarto, d'après l'original de la galerie de Florence, complète l'envoi de M. Lefebvre.

(*L'Illustration*, 1^{er} septembre 1866.)

ADRIEN GUIGNET

ADRIEN GUIGNET

C'est un tort, dans ce siècle affairé et distrait, de mourir jeune si l'on veut laisser de soi une mémoire. Il ne suffit pas de dire son mot et de s'en aller. Ce mot, il faut le redire tous les jours, sous toutes les formes, à tous les échos, pendant de longues années, d'une voix infatigable, et peut-être alors la foule parvient-elle à le retenir. Adrien Guignet n'a pas assez vécu pour apprendre son nom au public, quoiqu'il soit connu de tous les délicats. Il en est de même de Théodore Chassériau, mort, comme Guignet, à trente-sept ans, et dont l'art regrette amèrement la perte presque ignorée. Deux grands talents ont disparu sans que leur époque en ait eu conscience ; mais la lumière se posera un jour sur ces têtes restées injustement dans la pénombre et leur donnera leur véritable valeur.

Adrien Guignet est né le 24 décembre 1817, à Annecy, en Savoie, et il est mort à Paris le 18 mai 1854. Comme on voit, le temps lui a été mesuré d'une main avare. Nous n'avons pas connu personnellement Adrien Guignet, qui vivait d'une façon retirée et bizarre; mais une photographie, d'après un dessin qu'il fit de lui-même, nous le représente avec un accent intime et nous raconte sur lui beaucoup de choses. Accord rare, sa tête a la physionomie de son talent. C'est une figure régulière, d'un ovale allongé et maigre, à la bouche sérieuse, aux yeux profonds et tristes, avec un caractère de fierté et de sauvagerie. Une légère moustache obombre la lèvre, et des cheveux d'une teinte nuancée de blond sortent de dessous un chapeau de feutre en mèches abondantes et longues; une cravate noire se noue négligemment autour du cou, et une blouse de travail recouvre le vêtement.

La famille d'Adrien Guignet habitait Salins et fut ruinée par l'incendie qui détruisit presque entièrement cette ville en 1825. On se souvient encore des souscriptions, des concerts et des bals organisés pour la reconstruire. Le père d'Adrien accepta la place d'intendant au château de Bonneuil, et c'est là que l'enfant de treize à seize ans vécut et fut élevé, d'une façon un peu libre et un peu vague, on peut le supposer, et il dut perdre plus d'une fois ses livres d'étude au fond des taillis. Mais la nature apprend bien des secrets à ceux qui vivent dans son intimité, et il est

sorti souvent de l'école buissonnière des disciples capables de passer maîtres. Lorsque Adrien atteignit sa seizième année, cette question du choix d'une carrière pour le jeune homme se posa dans la famille et fut résolue d'une manière qui, sans doute, ne satisfit pas les aspirations secrètes du futur artiste, car il fut tout prosaïquement placé chez un géomètre arpenteur. Il s'agissait bien de lignes et de figures à tracer, mais ce n'était pas ce dessin-là qu'avait rêvé le jeune Adrien. Au bout de huit jours, il eut assez de l'arpentage, et, lâchant son maître, il s'enfuit dans les bois, où, n'osant reparaître devant sa famille, il resta plusieurs jours sans qu'on sût ce qu'il était devenu. Il vivait de sa chasse comme un sauvage des romans de Fenimore Cooper, prenant des oiseaux et des lapins au lacet, cueillant des baies et des champignons qu'il faisait cuire à un feu de broussailles, allant s'abreuver aux mares où descendent boire les hôtes ordinaires de la forêt. La nuit, il logeait à cette auberge bien connue des aventuriers, des rêveurs et des vagabonds, l'hôtel de la *Belle-Étoile*, qui, s'il ne réunit pas tout le confortable moderne, a du moins cet avantage d'être exempt de punaises. Il dormait ayant le pavillon bleu du ciel pour rideau et n'avait le matin d'autre toilette à faire que de secouer les feuilles mortes attachées à ses cheveux et à ses habits. Vie charmante à coup sûr, mais qui ne pouvait durer. L'existence de Ro-

binson Crusoé ou de Natty Bumppo dit Bas-de-Cuir n'est guère praticable en France. Il lui faut une île déserte dans la mer Pacifique, ou les vastes prairies que parcouraient jadis les Mingos ou les Delawares; et d'ailleurs le métier de tueur de daims ou de trappeur n'était pas l'idéal de Guignet. Il voulait être peintre. Il retourna donc chez ses parents, inquiets de cette disparition fantasque, et déclara sa résolution bien arrêtée d'être artiste et non autre chose. Il y avait déjà un peintre dans la famille, Jean-Baptiste Guignet, dont on n'a pas oublié les portraits de Pradier et du président Lincoln. Adrien dit qu'il serait le deuxième et ne se laissa pas dissuader. Paris l'attirait, car ce n'est que là maintenant qu'on peut faire des études sérieuses et savoir où en est le véritable niveau de l'art. On doit penser que le viatique qu'on lui accorda était des plus légers, car il fit le voyage dans un coche plein de nourrices qui allaient à la grande ville chercher des élèves. Cette entrée n'était pas bien triomphale et ne ressemblait guère à celle d'Alexandre en Babylone ; mais on va à son rêve comme on peut, à pied, à âne ou en charrette ; le tout est d'arriver. Adrien Guignet arriva.

Le général Pajol, qui protégeait la famille Guignet, accueillit favorablement le jeune homme et lui donna une chambre dans les combles de son hôtel. Pour un oiseau de province qui tombe tout effarouché au milieu de Paris, c'est déjà quelque chose d'avoir un

nid, fût-ce sur une corniche, à côté des hirondelles. Adrien s'y installa et alla travailler chez le peintre Blondel, dont la manière classique n'avait aucun rapport avec le goût et le tempérament du jeune élève. Guérin n'a-t-il pas été le maître d'Eugène Delacroix et de Géricault? Quoi qu'il en soit, Adrien Guignet apprit dans l'atelier de Blondel les principes et la pratique de son art. Il y resta de 1832 à 1839, impressionné sans doute, en dehors de l'enseignement du patron, par les œuvres de Delacroix, de Decamps surtout, et des peintres de l'école romantique, alors dans tout l'éclat de leur jeunesse et de leur talent. Au bout de ce temps, résolu de se chercher et de se trouver lui-même, il quitta Blondel et se cloîtra dans une solitude profonde, absolue, essayant, étudiant, travaillant et surtout imaginant beaucoup. Car l'imagination est un des grands mérites d'Adrien Guignet; il a le don très rare de rêver un site, une époque, un effet, de les voir avec l'œil de l'esprit et de les rendre comme s'ils posaient réellement devant lui. Il est un des artistes peu nombreux qui ont porté dans leur âme un microcosme complet; il a ses *ciels*, ses bois, ses rochers, ses eaux, sa lumière, ses personnages, qui forment un tout harmonieux et qui s'accordent admirablement ensemble. Aussi dispose-t-il de ces éléments en maître sûr d'être obéi et les combine-t-il à sa guise avec une fécondité et une indépendance étonnantes.

Pendant sept années de travail acharné et solitaire, il produisit cinq tableaux qui, exposés au Salon de 1840, furent remarqués pour l'originalité de la composition, la chaude énergie de la couleur, la férocité de la touche et l'accent étrange du talent. Le jeune artiste semblait avoir fondu dans sa manière Rembrandt, Salvator Rosa, Decamps, mais en y ajoutant sa propre personnalité. Il leur ressemblait comme on ressemble à quelqu'un de sa famille par race, mais non par imitation et sans cesser d'être reconnaissable. Ces tableaux étaient des *Prisonniers lancés dans un précipice*, un *Moïse exposé sur le Nil*, des *Voyageurs surpris par un ours*, *Joseph expliquant les songes*, *Agar dans le désert*.

Dans cet envoi, le jeune peintre donne, pour ainsi dire, les thèmes de son talent. Deux choses l'attirent : l'antiquité égyptienne et biblique, la barbarie féroce et caractéristique au milieu de ses forêts et de ses sites sauvages.

On a fort admiré en ces derniers temps les Égyptiens de la dix-huitième dynastie du peintre belge Alma-Tadema, non sans raison, mais avec un oubli absolu de ce pauvre Adrien Guignet, qui lui aussi avait dès lors restitué la physionomie égyptienne d'une façon vivante, exacte et colorée. Son tableau représentant *Cambyse vainqueur de Psamméticus* est une œuvre des plus remarquables, où la recherche archéologique ne nuit en rien au mouvement, à

l'effet et à l'originalité. Ce fut le tribut qu'il envoya au Salon de 1841.

A dater de là, son activité ne s'arrêta plus, et il arrivait à l'Exposition avec une, deux, trois, quatre ou cinq toiles plus ou moins importantes, car alors on n'imposait pas de limites à la fécondité des artistes. Nous nous contenterons de citer les œuvres principales :

Un *Combat de Barbares*, la *Retraite des Dix mille*, *Salvator Rosa chez les brigands*, la *Défaite de Xerxès*, les *Condottieri*, une *Forêt*, des *Gaulois dans un marécage*, le *Mauvais riche*, la *Fuite en Égypte*, *Deux philosophes*, un *Chevalier errant*, *Don Quichotte*,... sans compter une foule d'esquisses et de pochades.

Chose singulière, Adrien Guignet n'eut jamais d'atelier; il travailla toujours dans sa chambre. Il l'avait ornée et peinte avec un goût bizarre et charmant : des morceaux de cuir de Bohême en revêtaient les parois, et il y avait entassé de vieilles armures, des plâtres, des médailles et tout ce bric-à-brac pittoresque, ces bibelots que Rembrandt appelait ses antiques. Il ne laissait pas voir ce qu'il faisait, et si par hasard il était surpris dans son travail, il changeait entièrement son tableau ou l'abandonnait. De là tant de toiles inachevées. L'œuvre profanée par le regard même d'un connaisseur avant son entier achèvement perdait aussitôt tout charme

et tout intérêt pour lui. Peut-être craignait-t-il une sorte d'influence ou de *jettatura* sur son originalité.

Sa façon d'étudier et de travailler était singulière. Quand il allait à Fontainebleau, qui n'était pas alors si fréquenté qu'aujourd'hui des artistes, il laissait ses camarades s'asseoir devant un arbre, un rocher ou un point de vue pour en faire « une étude peinte, » et il s'enfonçait sans rien dire dans les gorges d'Apremont, aux endroits les plus sauvages et les plus inaccessibles, car il avait ce goût des sites rocailleux dont Penguilly-l'Haridon semble avoir hérité. Il escaladait la plus haute roche et s'y tenait immobile pendant des heures entières, tirant de sa pipe des bouffées chronométriques et prenant sur la rougeur du soir la silhouette de ces figures de bandit, de Gaulois ou de voyageur perdu qu'il aimait à percher au sommet de quelque bloc dans ses ébauches de composition. Il ne donnait pas un coup de crayon, ne faisait pas le plus léger croquis : il contemplait et prenait un bain de nature. D'ailleurs, il eût été homme, tant chez lui le rêve était fort, à faire une femme d'après un arbre. Oisif en apparence, il s'imbibait silencieusement de formes, de couleurs, de mirages, d'irradiations de lumière, et au moment de l'inspiration il puisait dans ce carton toujours plein. Quand l'impression qu'il avait sentie était rendue, il regardait son tableau comme fait,

même lorsque les philistins n'y voyaient encore qu'une simple esquisse à peine débrouillée, et il refusait d'aller au delà. Ne croyez pas qu'il se contentât aisément; tel de ses tableaux a été repeint six ou sept fois avec des compositions différentes superposées. Souvent il restait assis, deux ou trois jours de suite, devant sa toile, sans donner un seul coup de brosse, et regardant la surface blanche comme s'il eût espéré que le tableau s'en dégagerait tout seul; puis la vision de ce qu'il voulait faire se précisait en lui, et en quelques heures, avec une habileté et une certitude prodigieuses, il faisait sa bataille, sa scène biblique ou sa forêt druidique : on eût dit qu'il découvrait un tableau caché sous du papier.

Cependant, quelque sauvage qu'il fût, il allait quelquefois travailler chez Bodmer le paysagiste, qui a tant erré dans les forêts d'Amérique, ne le considérant pas, disait-il, comme un homme, mais comme un peau-rouge ; cela arrivait quand la toile qu'il avait à peindre était un peu grande, sa chambre ne pouvant admettre un châssis un peu vaste qu'en diagonale.

Jamais artiste ne fut plus insoucieux de son œuvre, il n'y attachait aucune importance; quand la furie de peindre le prenait, s'il n'avait pas là de toile blanche, ce qui était fréquent, il exécutait sa nouvelle fantaisie sur un ancien tableau. Pour une mé-

daille, une statuette, un pot fêlé, un poignard rouillé, un bibelot quelconque, il donnait un morceau de peinture, croyant avoir fait un excellent marché. Un dessin, une esquisse, un tableau, souvent d'une assez grande valeur, devenait l'enjeu d'une partie d'échecs ; parfois même, pour un panneau dont le grain lui plaisait, il cédait une peinture achevée.

Goûté et compris des artistes, il n'avait pas encore conquis cette notoriété qui se résout en succès d'argent. Son genre libre, sauvage et fantasque, le rendait peu propre aux commandes officielles, et nous ne savons pas s'il en eut. Il vivait de quelques esquisses vendues pour peu de chose aux juifs brocanteurs de tableaux, mais il ne devait pas être bien riche. Cependant, vers 1848, la fortune vint frapper à sa porte, et il s'y attendait si peu qu'il faillit la renvoyer. La fortune, il faut le dire, ne s'était pas présentée à l'artiste, qui l'eût reconnue tout de suite, sous la forme d'une belle femme nue en équilibre sur une roue et répandant d'une corne d'abondance des couronnes, des pièces d'or et des pierreries. Elle avait pris, pour se conformer au costume moderne, l'apparence d'une simple lettre timbrée trois sous. A. Guignet, qui soupçonnait quelque ennuyeuse réclamation de fournisseur, voulait la refuser, disant qu'avec les quinze centimes on achèterait du tabac à fumer. Par bonheur, un camarade se trouvait là qui eut confiance à la lettre et avança la somme.

C'était le duc de Luynes qui, en sa qualité de fin connaisseur, frappé du talent original de Guignet, lui commandait trois grands panneaux pour sa salle à manger du château de Dampierre : une fortune, une gloire, un triomphe inespérés! — Vous voyez qu'il ne faut pas toujours refuser les lettres.

L'artiste, encouragé dans son génie, se mit à l'œuvre et peignit un *Festin de Balthazar*, sujet dont la pompe biblique convenait admirablement à sa tournure d'imagination. Les *Jardins d'Armide* fournirent le thème du second panneau, et Guignet, qui ne peignait pas moins bien le paysage que la figure, pouvait s'y donner libre carrière. Le troisième panneau représentait la *Défaite d'Attila par Aétius*, motif un peu bien féroce pour la décoration d'une salle à manger; mais peut-être Guignet avait-il tenu à montrer son talent sous toutes ses faces, et il excellait dans ces mêlées furieuses à la Salvator et à la Bourguignon.

Ces peintures l'occupèrent de 1848 à 1854, époque où une petite vérole maligne vint l'emporter à la fleur de l'âge et au seuil de la gloire. Il n'avait plus que quelques marches à franchir pour atteindre cette plate-forme d'où l'on domine la foule et où tous les yeux vous suivent. Il avait ébauché un *Agar et Ismaël*, petit panneau pour l'entre-deux des fenêtres, et un *Moïse* exposé sur les eaux et recueilli par la fille de Pharaon, qui devait remplacer la *Bataille de Châlons*. Mais qui peut se vanter de finir ce qu'il

commence, quelque hâte qu'il y mette? Le petit souffle éteint la lampe quand il lui plaît. C'est une chose particulièrement douloureuse et regrettable, lorsque, après tant d'étude, de travail, de persévérance et de volonté, un artiste voit le pinceau s'échapper de sa main défaillante et meurt incertain de sa gloire à l'âge où, maître enfin de son art, il pouvait se promettre de longs jours et de nombreux triomphes. Dans la postérité, Adrien Guignet tiendra sa place entre Salvator Rosa et Decamps.

Nous avons eu l'occasion de voir chez Mouilleron, l'habile lithographe qui a fait passer sur la pierre la *Ronde de nuit* de Rembrandt, des tableaux, des esquisses et des dessins d'Adrien Guignet, dont il fut l'ami, et qu'il garde comme des reliques et des témoignages de ce génie peu connu. Un panneau représentant *Moïse sur le Nil* (sujet aimé de l'auteur) nous a vivement frappé. La mère vient de confier au courant du fleuve le berceau qui contient le futur sauveur d'Israël; elle prie à genoux sur la rive, auprès du père qui se tient debout. Les figures sont bien en scène et touchées spirituellement, mais elles ne sont que l'accessoire du paysage. L'idée de l'artiste était de peindre un coucher de soleil sur le bord du Nil, et l'on peut dire qu'il y a merveilleusement réussi. Des palmiers-doums se détachent en vigueur sur un fond de ciel clair, dont les tons de turquoise verdissent ou se mêlent aux lueurs orangées et ver-

meilles du soir. La rive du fleuve est encombrée de papyrus, de lotus et de hautes herbes ; et plus loin, sur la berge, glisse un rayon de soleil faisant pétiller quelques détails lumineux dans une forêt de dattiers qu'il prend en écharpe. Jamais le climat d'Égypte n'a été rendu avec une plus chaude intensité ; on sent, on voit la chaleur, et pourtant Adrien Guignet n'avait fait aucun voyage en Égypte ; il ignorait l'Orient qu'il peignait si bien ; il en devinait le ciel, les eaux, la végétation, les rochers, par une intuition poétique dont la justesse est attestée par tous les peintres qui ont parcouru réellement les beaux climats que rêvait le pauvre artiste. Gérome, l'ethnographe sans rival, s'écriait à la vue d'un fusain magnifique, représentant le fils de Tobie pêchant dans le Tigre, avec l'aide de l'ange, le poisson miraculeux dont le fiel doit rendre la vue à son père : « Ce diable de Guignet, il a rapporté tout l'Orient sans y être allé. » En effet, il est impossible de croire que ces montagnes brûlées de soleil, pulvérulentes de lumière, avec leurs formes bizarres et leurs escarpements décharnés, que ce fleuve coulant comme du plomb fondu entre des rives stériles, que ce ciel où quelques oiseaux de proie affamés décrivent des courbes, n'aient pas été faits d'après nature par un peintre voyageur fixant le soir sous sa tente ses croquis du jour.

Une autre toile montre un paysage de la plus hu-

mide fraîcheur, avec de grands arbres qui baignent leurs reflets dans l'eau, et une lune lumineusement vaporeuse qui ne ressemble en rien aux pains à cacheter blancs qui ont la prétention de la représenter dans plus d'un tableau ; nous avons rarement vu l'impression de la nuit exprimée d'une façon plus poétique ; tout est dormant et nocturne dans cette toile silencieuse. Notons aussi une grande esquisse de guerrier gaulois très farouche et très truculent qui ressemble à Chingachgook ; des fusains où l'artiste cherche la composition du *Festin de Balthazar*, des *Jardins d'Armide* et de la *Bataille de Châlons* ; des croquis de toute sorte, dont le plus négligé renferme toujours quelque trait de maître ; et tout ce qu'une main pieuse a pu rassembler de ces feuilles charbonnées avec génie que l'artiste laissait aller au vent avec tant d'insouciance.

(*Le Magasin pittoresque*, janvier 1869.)

NOTE SUR SON TABLEAU

LA VEDETTE

———

Nous n'avons rien à ajouter à la notice que nous avons récemment publiée sur Adrien Guignet et sur la valeur de cet artiste original. Quelques mots seulement sur ce mince et robuste guerrier, à l'équipement pittoresque et à l'air farouche. A-t-il existé? Quelle est sa nation? Ces plumes sur sa coiffure, cette chemise débraillée, cette culotte protégée par quelques lames de fer, enfin ces sandales grossières attachées avec des cordes, m'ont bien l'air d'un costume de fantaisie. Il y a quelque chose d'oriental, entre le Turc et le Grec, dans sa figure énergique. Pour qui, pour quelle cause fait-il ainsi le guet, appuyé sur le long manche de sa pique? Pour une bande de brigands, ou pour la patrie menacée? Je ne saurais le deviner. Qu'importe! les arts plastiques ne s'inquiètent pas toujours du sens de leurs œuvres;

ils cherchent une attitude, une forme particulière qui ressorte harmonieusement sur une couleur générale. La *Vedette* d'Adrien Guignet est tout simplement un grand et vigoureux animal humain, bien campé, fier de sa prestance et de sa stature, et posant, dans la nuit, pour une statue de l'Attention farouche.

(*Le Magasin pittoresque*, juin 1869.)

LE SALON DE 1869

LE SALON DE 1869

I

Il est de bon goût de commencer le Salon par une élégie sur la décadence de l'Art. Mépriser son temps donne toujours bon air au critique et le pose comme au-dessus des frivolités de l'époque en vertu d'un idéal supérieur. Nous serons forcé, cette fois, d'être de mauvais goût, car l'Exposition du palais de l'Industrie est une des plus remarquables qu'on ait vues depuis plusieurs années. De nouveaux talents se sont produits; les anciens se soutiennent avec honneur, et, en aucun lieu du monde, une pareille quantité de bonne peinture n'aurait pu être réunie d'une Exposition à l'autre.

Sans doute, il y a moins de tableaux d'histoire

qu'autrefois, dans le sens strict qu'on attachait jadis à ce mot ; mais cela tient à l'extension toute moderne en France de la peinture murale. Les palais, les monuments publics, les églises ont été décorés sur place d'œuvres importantes, rarement visitées, mais qui montrent chez les artistes chargés de ces travaux de sérieuses aptitudes pour la grande peinture. Malheureusement, des voûtes, des coupoles, des hémicycles, des pans de muraille de plusieurs mètres ne peuvent être apportés au Salon. La notice des travaux exécutés dans les monuments publics depuis la dernière Exposition, tant en peinture qu'en sculpture, qui termine le livret, ne produit qu'une faible et vague impression sur l'esprit des visiteurs. Lorsqu'il s'agit d'art, il faut voir les objets mêmes pour en être frappé, et le précepte d'Horace est encore plus vrai au Salon qu'au théâtre.

En outre, les formes de la vie ont changé. La civilisation, concentrant d'énormes multitudes sur le même point, a nécessairement diminué l'espace réservé à chacun. L'hôtel s'est métamorphosé en niche et l'appartement en alvéole. La loi sur les héritages ne permet guère de conserver, au delà d'un certain nombre d'années, la maison que de père en fils habitaient nos aïeux. Le foyer paternel n'existe que pour une génération à peine, et, encore, grâce à la fréquence des déménagements, bien peu de gens meurent où ils sont nés. Or, personne, en eût-il la

place, ne se soucie d'orner de peintures murales un logis qu'il sait devoir quitter bientôt, et où ses enfants, certes, ne demeureront pas ; il faut compter aussi les risques de démolition qu'un tracé imprévu, faisant sa trouée à travers la ville, peut faire courir. Les tableaux de petite dimension qui se détachent du mur et qu'on emporte comme un meuble sont donc préférables. Mais cela n'empêche pas nos peintres d'être capables de ces grands travaux décoratifs, où les maîtres italiens ont largement déployé leur génie, et dont les ombres, pâlies de siècle en siècle, excitent encore l'admiration ; car la fresque, quoi qu'on en ait dit, n'a qu'une éternité menteuse. Le magnifique plafond de Baudry, à l'hôtel de M^{me} de Paiva, prouve que les artistes ne manqueraient pas à leur tâche si l'architecture actuelle pouvait leur donner l'hospitalité. Il n'est pas de palazzo vénitien, de villa florentine, de vigne romaine, qui ne s'enorgueillît de cette peinture, d'une élégance si fière, d'un coloris si tranquille et d'une *matité* si lumineuse.

Mais ne perdons pas en considérations générales une place forcément restreinte. L'événement du Salon est la *Divina tragedia* de Chenavard, l'artiste philosophe. Chenavard est un peintre qui ne peint pas; qu'on ne voie dans cette définition aucun sens moqueur. A peine, dans le cours d'une carrière assez longue déjà, a-t-il fait deux ou trois fois acte

de présence au Salon. Sa vie s'est dépensée en voyages ; il a, pendant des années, habité l'Italie et l'Allemagne, étudiant les maîtres, et parmi ceux-là les plus sévères, Michel-Ange, Daniel de Volterre, Léonard de Vinci, mais à un autre point de vue que ne font les artistes, d'une façon purement esthétique, cherchant les lois de leur pensée, le rythme secret de leur composition et de leur style, comme un philosophe qui voudrait se rendre compte d'un phénomène. Il analysait en critique ce que le plus grand nombre admire instinctivement. Bien avant qu'on la soupçonnât en France, il connaissait cette école allemande dont Cornélius fut le chef et qui avait Munich pour Athènes, avec le roi Louis de Bavière pour Périclès. Il avait vu Overbeck à Rome et suivait avec intérêt ce mouvement d'art dirigé par l'idée. Préoccupé de systèmes, il ne sentait pas ce besoin de production immédiate qui tourmente l'artiste de tempérament. L'étude, crayon en main, des chefs-d'œuvre dont il voulait surprendre la cause déterminante, lui prenait de longues heures, et le reste se consumait en promenades rêveuses, en interminables discussions d'art. Quand il revenait à Paris, on faisait cercle pour l'entendre, et les plus intrépides bavards se taisaient pour ne pas perdre un mot de sa voix basse et voilée. C'était un brillant causeur, et plus d'une mauvaise langue disait qu'il parlait son talent, ne pouvant le mettre sur toile.

Mais ce talent n'en existait pas moins très réel, très sérieux, quoiqu'il n'eût aucun empressement à le montrer.

Chenavard avait d'abord passé par le romantisme, mais il ne s'y était pas arrêté. Nous nous rappelons avoir vu de lui un immense tableau de *Luther à la diète de Worms,* que lui avait inspiré le drame de Zacharias Werner. Cette toile nous frappa par des qualités de composition et de couleur, et surtout par la caractéristique des personnages, étudiés sur les vieux maîtres allemands, avec cette raideur et cette naïveté voulues qu'y met aujourd'hui Leys, ce peintre qui semble sortir de l'école de Lucas Cranach et de Wolgemuth. Qu'est devenue cette grande page, que pouvait à peine contenir l'atelier de l'artiste, où elle était placée en diagonale? Nous l'ignorons. Sans doute Chenavard l'a blanchie et coupée en morceaux, ainsi que beaucoup de dessins dont il allumait son poêle, faute d'autre papier.

Un superbe dessin d'une séance nocturne de la Convention, d'un effet spectral et fantastique, qui n'empêchait nullement la ressemblance de ces types formidables dont l'art, depuis longtemps, n'avait pas évoqué la mémoire, fit voir que l'artiste philosophe avait pour fixer sa pensée d'autres moyens que la parole.

A force de fréquenter les maîtres et de vivre dans le domaine de l'idée, Chenavard était devenu sin-

gulièrement dédaigneux de l'exécution proprement dite ; il méprisait l'adresse, les petits moyens, les ficelles, la pâte, le ragoût, et, nous devons l'avouer, ne faisait aucun cas de ce qu'on appelle aujourd'hui « une belle tache! » Il ne trouvait pas plus de talent à faire certaine peinture qu'à denter des roues de montre. Selon lui, la peinture était un art décoratif et graphique, fait pour compléter l'architecture ou exprimer des idées.

Il eût volontiers procédé comme ces artistes allemands qui développent un système, une philosophie ou une théogonie dans une série de cartons dont ils abandonnent l'exécution à leurs élèves.

Quelque temps après la révolution de Février, il fut chargé de la décoration intérieure du Panthéon, qui revenait à la destination que son fronton indique encore. Il fit alors cette immense suite de compositions dont l'analyse nous a demandé un volume, et qui représente le développement de l'humanité avec la marche parallèle des religions et des théogonies se superposant à chaque étape de la civilisation. Une armée de peintres devait colorier ces cartons, composés avec une science si ingénieuse et un si profond sentiment de la philosophie de l'histoire; mais le projet ne fut pas réalisé, et le peintre perdit cette occasion suprême d'affirmer son génie devant la postérité. Cet ensemble colossal eût certainement rendu immortel le nom de Chenavard. *La Divina*

Tragedia, tel est le nom que le peintre inscrit au bas de son œuvre, dont le premier aspect surprend les yeux habitués aux couleurs réelles des tableaux, où l'artiste a cherché, comme c'est bien son droit, les tons de la nature. Mais ici la nature n'existe pas ; nous sommes dans le vague domaine de l'abstraction que n'éclaire pas le soleil des vivants, par delà le temps, par delà l'espace ; l'atmosphère où se meuvent les figures est ce vide formidable qu'habitent les *Mères* du second Faust. Des chairs colorées de sang y produiraient une grossière dissonance. Aussi le peintre a-t-il adopté, pour ses nus, une gamme d'un gris bleuâtre pareille à celle des émaux de Limoges, faisant trembler sur les lumières une faible vapeur rose, comme peut la produire le sang immatériel d'une personnification d'idée ou d'un fantôme mythologique.

Avez-vous lu cette adorable fantaisie de Henri Heine, les *Dieux en exil?* Le tableau de Chenavard provient d'une inspiration analogue. Il représente la mort des dieux. Les religions antiques expirent à l'avènement dans le ciel de la Trinité chrétienne ; la Mort, aidée de l'Ange de la justice et de l'esprit, frappe les dieux qui doivent périr.

Au centre du tableau, le Fils, les bras en croix, s'évanouit sur le sein du Père, dont la tête se voile à demi d'un nuage mystérieux, et le Saint-Esprit accourt, les ailes frémissantes. A gauche, le groupe

d'Adam et d'Ève, figurant la chute ; à droite, la Vierge et l'Enfant Jésus, figurant la rédemption ; par-dessus, le ciel séraphique où les âmes des bienheureux se retrouvent et s'embrassent.

Les olympiens ne se laissent pas déposséder sans résistance ; ils luttent contre la mort et les archanges guerriers. Diane lance sa dernière flèche, Minerve brandit la tête coupée de Méduse, qui ne pétrifie plus rien ; Hercule, monté sur Pégase, agite sa massue et tente une inutile escalade ; Mercure tâche de s'esquiver emportant Pandore sur l'épaule, et Bacchus, aidé de l'Amour, entraîne cette Vénus, « adorablement épuisée, » qui s'évanouit entre leurs bras comme un rêve. La force de précipitation est inéluctable ; ils tombent, ils tombent, ces pauvres dieux d'Homère, dans l'oubli du néant, et la vieille Maïa indienne pleure sur le cadavre exsangue de Jupiter Ammon.

Les mythologies du Nord ne sont pas mieux traitées. Odin, avec ses corneilles ; Thor, avec son marteau ; le loup Fenris, toujours furieux, sont entraînés par l'irrésistible débâcle, et vainement Hundall, fils d'Odin, sonnant du cor, appelle les Valkyries. Ils roulent parmi les débris de planètes, dépouillés désormais de leurs attributions divines.

Dans le haut de la composition, à gauche, les Parques, sous l'astre changeant, continuent à filer les destinées humaines, et sur la Chimère chevauche

l'Androgyne, coiffé du bonnet phrygien et symbolisant dans son ambiguïté le rêve inconnu de l'avenir, le possible de la pensée future.

M. Puvis de Chavannes dédaigne autant que Chenavard les artifices vulgaires du pinceau. Le tableau de chevalet ne le séduit pas, et il aime à couvrir de vastes espaces de compositions symboliques. *Massilia*, colonie grecque, *Marseille*, porte d'Orient, peintures décoratives destinées à l'escalier d'honneur du nouveau musée de Marseille, occupent cette place sur l'escalier d'honneur du palais de l'Industrie et reçoivent les premiers regards du visiteur ; elles le méritent par le sentiment élevé d'art que le peintre apporte à ses sujets, qui n'ont pas, pour la foule, le charme d'une imitation exacte de la nature. Rien de plus ingénieux que la disposition de ces deux tableaux : dans *Massilia*, le premier plan est formé par une terrasse d'où l'on aperçoit la ville naissante élevant ses blanches constructions près de la mer bleue; dans *Marseille*, il est occupé par le tillac d'un navire arrivant d'Orient et chargé de figures aux types et aux costumes exotiques, et laissant voir au fond le port avec son mouvement de voiles. Le paysage de ces deux tableaux est admirable, plein de lumière et de soleil. Les personnages, d'une grande élégance de silhouette et d'un beau style de dessin, manquent peut-être un peu de relief, et l'auteur a trop sacrifié à cette convention qui,

dans les peintures murales, écrase les saillies pour ne pas déranger les lignes de l'architecture.

Le *Prométhée enchaîné*, de M. Bin, se recommande par un aspect grandiose et magistral de plus en plus rare. La Force et la Puissance, d'un air impassible, ordonnent à Vulcain de clouer Prométhée, le Titan rebelle, au rocher le plus aigu du Caucase, *crucibus Caucasorum*, dit Tertullien de ce christ mythologique, qui à sa façon voulait sauver l'humanité. Il y a une fierté et une sauvagerie michelangesques dans ce tableau, le meilleur qu'ait jamais signé M. Bin.

Apollon et les Muses dans l'Olympe, de M. Bouguereau, plafond destiné à la salle des concerts du grand théâtre de Bordeaux, est une composition facile, aux groupes bien distribués, d'un dessin correct et d'un coloris clair et gai, comme il convient à une peinture placée au-dessus de la tête des spectateurs, et qui doit faire dans la voûte une trouée de lumière.

Terminons en citant l'*Assomption de la Vierge*, de M. Bonnet, vigoureuse peinture à la manière du Caravage ou plutôt du Calabrèse, d'une rare puissance de couleur, et les *Funérailles de Moïse*, de M. Monchablond, où la figure du prophète, enseveli par les anges dans la montagne entr'ouverte, a beaucoup de caractère.

II

Nous avons établi, dans notre précédent article, que la grande peinture n'était pas en décadence, comme on le prétend d'ordinaire, mais qu'elle se pratiquait ailleurs qu'au Salon. La prédominance des tableaux dits de genre ou de chevalet tient à ce motif et aux raisons que nous avons exposées. Le genre, qui est comme le roman de la peinture, a pris de nos jours une singulière extension, et il n'est guère de sujets qu'il n'englobe dans ses cadres restreints. Il touche à tout : aux scènes de mœurs actuelles, aux résurrections des siècles passés, à la légende, à la chronique, à l'histoire même ; il s'était fait néo-grec, voyageur, réaliste, militaire, sportsman ; tous les costumes lui sont bons ; il revêt l'habit rouge du *fox-hunter* ou la draperie antique, et il va de l'atrium pompéien aux boudoirs de la Régence. Les anciennes démarcations s'effacent au point de ne pouvoir plus être retrouvées par la critique, et, dans un rendu compte du Salon, il faut prendre les

tableaux comme ils se présentent. Les ranger par catégories, chose aisée autrefois, serait bien difficile aujourd'hui. Il y aurait toujours quelque toile qui s'échapperait de la classification.

Par exemple, la *Peste de Rome*, de M. Delaunay, qui, par sa petite dimension, se rangerait parmi les tableaux de genre, n'aurait besoin que d'être grandie pour devenir un bel et bon tableau d'histoire, tant les qualités sérieuses y dominent. Dilatée dans un vaste cadre et placée au grand Salon, le *Peste de Rome* serait admirée comme une des œuvres les plus importantes de l'Exposition, tandis que les *Inondés de la Loire*, de M. Leullier, qui couvrent un espace aussi grand que le *Radeau de la Méduse*, ne sont, après tout, qu'un tableau de genre.

Le sujet de la *Peste de Rome* est emprunté à la légende dorée de Jacques de Voragine : « Et alors apparut visiblement un bon ange qui ordonnait au mauvais ange, armé d'un épieu, de frapper les maisons, et autant de fois qu'une maison recevait de coups, autant y avait-il de morts... »

Dans un jour crépusculaire s'allonge une rue antique au bas du Capitole, que fait reconnaître la statue équestre de Marc-Aurèle. Des morts, des mourants gisent sur le seuil des portes, sur les marches des portiques, les uns raidis et bleus, les autres convulsés par les affres de l'agonie. Quelques rares vivants, non moins livides que les cadavres,

filent silencieusement et mystérieusement le long des murs, comme s'ils avaient peur d'éveiller l'attention de la mort, qui plane dans l'air sur la ville pestiférée. D'autres sont tombés à genoux, implorant la clémence du ciel; les chrétiens au pied de la Croix, les païens devant la statue d'Esculape, cette fois impuissant à guérir. L'ange aux ailes pâles a suspendu son vol devant une maison qu'il désigne du doigt à l'esprit exterminateur; ce fantôme maigre, hâve, plombé, qui semble fait d'une concentration de miasmes, est vraiment terrible. C'est une conception magique et pleine d'une sombre poésie. Le monstre, avec une incroyable furie de de mouvement, frappe la porte de son épieu. Chaque coup ouvre une tombe. Mais, pour tempérer cette horreur intense, au fond du tableau, comme un lointain rayon d'espérance, une vague procession qu'ébauche un filet de lumière apparaît sur le palier du Capitole. La vengeance céleste est satisfaite. Le fléau va cesser.

Ce tableau fait le plus grand honneur à M. Delaunay pour l'originalité de la conception, la grandeur et la sévérité du style, et la sobriété vigoureuse de la couleur, si bien appropriée au sujet. Devant cette scène de désolation, on se sent passer dans le dos ce petit frisson dont parle Job.

On sait quel succès d'enthousiasme obtint, il y a quelques années, l'*Œdipe* de M. Gustave Moreau.

Ce fut un concert presque unanime d'éloges, et les critiques qui hasardaient quelques restrictions étaient vus de mauvais œil. M. Moreau, qui, à sa première apparition, avait passé presque inaperçu, revenait d'Italie, où, après de longues études, il avait totalement changé de manière. Admirateur de Delacroix et de Chassériau, il avait pris pour maître Mantegna, mêlant à une sorte de naïveté archaïque le dilettantisme le plus raffiné. Il eut, à ce second début, l'inappréciable mérite de causer une surprise et d'apporter une sensation neuve. Son originalité composite avait une saveur étrange, une âcreté exquise, dont le blasement des délicats fut chatouillé. Cette antiquité un peu gothique, dont la bizarrerie était relevée de symbolismes modernes, devait produire un grand effet et le produisit. Il y avait une sorte de grâce volontairement maladroite, un charme singulier, presque choquant, mais irrésistible, dans cette peinture à la fois enfantine et vieillie à dessein. Il semblait qu'un maître du xv^e siècle fût ressuscité tout exprès pour exposer au Salon.

Aux années suivantes, *Médée et Jason*, le *Jeune homme et la Mort*, *Orphée*, les *Chevaux de Diomède*, admirés encore, mais loués avec un enthousiasme moins chaleureux, laissèrent voir plus à nu le système du peintre, dont les étrangetés, d'abord si séduisantes, n'avaient plus le même charme de

fraîcheur. Parce qu'on a peut-être trop admiré M. Gustave Moreau, il ne faudrait pas cependant se laisser aller contre lui à une réaction injuste. Il a toujours le même talent; mais ce talent ne produit plus le même effet sur le public, qui en connaît les procédés. Il n'y a pas si loin du *Prométhée* et de l'*Europe* à l'*Œdipe interrogeant le Sphinx* qu'on veut bien le dire.

M. Gustave Moreau n'a pas donné à son Prométhée les proportions colossales du Prométhée d'Eschyle. Ce n'est pas un Titan, c'est un homme auquel il nous semble que l'artiste ait voulu prêter quelque ressemblance avec le Christ, dont, selon quelques Pères de l'Église, il est la figure et comme la prédiction païenne. Car lui aussi, il voulut racheter les hommes et souffrit pour eux. Lui aussi, il fut cloué avec des clous sur la croix du rocher, et il eut au cœur sa blessure toujours saignante.

Le *Prométhée* de M. Moreau est assis sur la cime du Caucase. Ses liens un peu relâchés lui permettent quelque mouvement, et son regard, plongeant dans l'avenir, semble y lire la venue d'Hercule et la chute de Jupiter; il ne fait aucune attention au bec du vautour enfoncé dans ses chairs. Sur une roche, à côté de lui, gît un autre vautour qui est mort à la peine sans ébranler la constance du Titan. La victime a duré plus que le bourreau, et l'instrument de torture s'est usé dans le supplice. C'est ainsi, du

moins, que nous interprétons la présence de ce second vautour. M. Gustave Moreau est un artiste assez ingénieux pour qu'on puisse lui prêter une intention un peu subtile ; il en est bien capable.

Au-dessous du Titan se creuse un abîme, un paysage bleuâtre, hérissé de rocs et d'aiguilles bizarres, comme celui que Léonard de Vinci a donné pour fond à la Monna Lisa, mais d'un aspect plus farouche et plus anfractueux, ainsi que le sujet l'exige. Le paysage est très beau ; mais la figure, quoiqu'elle conserve une apparence magistrale, est déparée par des lourdeurs et des négligences de dessin regrettables.

Dans *Jupiter et Europe*, on est d'abord étonné de la tête humaine adaptée au corps du taureau sous lequel le dieu se cache par un de ces caprices que n'expliquent pas toujours clairement les chercheurs de symbolismes mythologiques. Cette tête humaine, ou plutôt divine, de style éginétique, avec ses cheveux bouclés et sa barbe cannelée, fait penser aux taureaux ninivites, gardiens du palais de Korsabad, et dépayse un peu l'aventure, qui prend un air assyrien ; ensuite l'artiste, pour souder cette tête au puissant poitrail du taureau que frange un large fanon, a été obligé de l'asseoir sur un col énorme et monstrueux d'un effet désagréable. Europe, assise de côté sur le dieu transformé, a une grande tournure avec la draperie volante qui palpite derrière elle. Ses traits

rayonnent d'un tranquille orgueil. Elle semble avoir deviné la qualité de cet amant cornu qui traverse les mers à la nage. Peut-être arrivé au terme de sa course, abordant à la terre qui désormais s'appellera Europe, du nom de sa belle maîtresse, le ravisseur divin ôte-t-il son masque bestial et reprend-il sa majesté olympienne. On peut supposer que telle a été l'idée de M. Gustave Moreau.

Dans ce tableau, comme dans le précédent, il faut louer un aspect magistral, une qualité de couleur agatisée et solide, qui ne se voit qu'aux vieilles toiles des galeries et qui pourrait faire croire que deux cadres de l'école de Mantegna ont été transportés du Musée à l'Exposition du palais de l'Industrie ; mais, à côté de cela, que d'affectations archaïques, que de puérilités dans le choix des accessoires ! Quelle recherche d'exécution pour les bijoux, les ornements, les fleurs et les plantes, et quelle négligence de dessin dans les extrémités des figures ! Malgré tous ces défauts, l'auteur de l'*Œdipe* n'en est pas moins un artiste d'un goût rare et singulier.

Il ne faut pas chercher de transition pour passer de M. Gustave Moreau à M. Manet. Ils sont aux deux pôles de l'art, et il n'y a aucune comparaison, même antithétique, à établir entre eux. On ne peut le nier cependant, malgré ses défauts énormes, M. Manet a le don de préoccuper vivement la curiosité. On s'inquiète de ce qu'il fait. On se demande : « Y aura-

t-il des Manet au Salon ? » Il a ses fanatiques et ses
détracteurs. Très peu restent indifférents à cette
peinture étrange, qui semble la négation de l'art et
qui pourtant s'y rattache. L'influence de M. Manet est
plus grande qu'on ne le croit, et beaucoup qui ne
s'en doutent peut-être pas la subissent. On la re-
trouve dans bien des talents qui, par leur nature,
paraissent devoir s'y soustraire. Sans être un chef
d'école, — il n'a ni la science, ni la tradition, ni les
principes nécessaires pour un pareil rôle, — M. Ma-
net a une certaine action sur la peinture contempo-
raine. Et cette action, il la doit à une seule chose :
la persistance du ton local qu'il maintient d'un bout
à l'autre de ses figures, ce qui leur donne une unité
puissante, en dépit des fautes de dessin et de per-
spective, des maladresses et des barbaries d'exécu-
tion, faites pour rebuter les moins délicats. Ce ton
local est ordinairement assez fin et montre chez
l'artiste un sentiment sommaire, mais juste, de la
couleur. Voilà le vrai mérite de M. Manet qui a beau-
coup étudié l'école espagnole, Velazquez et surtout
Goya, dont il outre encore la manière lâchée. Mais
il n'a ni son feu, ni son esprit, ni sa fécondité de
composition, ni ce magique sentiment de l'horreur,
ni cette terrible ironie caricaturale qui va jusqu'à la
monstruosité, qui font de ce petit-fils de Velazquez et
de Rembrandt un artiste de grande race encore et tout
à fait à part. Car M. Manet, en sa qualité de réaliste,

dédaigne l'imagination. Il a exposé cette année le *Déjeuner* et le *Balcon*. Dans le *Déjeuner*, la figure du petit crevé appuyé contre la table est d'une grande vérité de type, d'attitude et de costume. La servante et l'homme à barbe accoudé qu'on aperçoit dans le fond sont d'un ton assez fin; mais pourquoi ces armes sur la table? Est-ce le déjeuner qui suit ou qui précède un duel? Nous ne savons. Le *Balcon*, dont les persiennes de ce vert que désirait Rousseau pour les contrevents de sa maisonnette rêvée sont renversées sur le mur, nous montre, dans une pénombre d'un vert bleuâtre, deux jeunes filles vêtues de blanc, l'une assise et l'autre debout, qui met ses gants. En arrière se tient un monsieur, un Arthur quelconque, baigné d'une demi-teinte qui en efface le modelé et le fait ressembler à une découpure. Ce tableau, par sa disposition, rappelle une toile d'un peintre espagnol du XVIIIe siècle, imitateur de Goya, dont le nom nous échappe et qu'on voyait au musée Standisch, acquis par le roi Louis-Philippe. L'exposition de M. Manet est relativement sage et ne fera pas scandale. S'il voulait s'en donner la peine, il pourrait devenir un bon peintre. Il en a le tempérament.

L'*Hallali du cerf*, épisode d'une chasse à courre par un temps de neige, de M. Courbet, se développe inutilement dans une toile immense et, selon nous, aurait gagné à être resserré dans un cadre plus

étroit. Ces dimensions historiques n'étaient pas nécessaires pour un tel sujet. Rubens a traité avec des figures de grandeur naturelle des chasses au lion, à l'ours, au sanglier et autres bêtes formidables; mais il y a mis une furie de mouvement et une violence de style qui en font des compositions épiques. Il n'est pas besoin de dire qu'on ne trouve pas ces qualités grandioses dans M. Courbet. Cependant on doit louer dans cette vaste toile des morceaux peints, comme on dit, de main d'ouvrier. Le mouvement du piqueur qui fouaille les chiens est bien saisi. L'homme à cheval est moins heureux. Parmi les chiens, il y en a quelques-uns que Jadin admettrait dans sa meute. Mais il me semble que, pour un réaliste, M. Courbet a peint son tableau un peu de pratique et sans trop regarder la nature. Nous avons passé tout un hiver en Russie, et nous sommes forcément connaisseur en effets de neige; tout s'enlève en vigueur sur un fond de neige, même les blancs qui deviennent jaunes; c'est donc par silhouettes brunes que ces objets s'y profilent. C'est une règle qui n'a pas d'exception. M. Courbet a oublié cette loi et n'a pas donné à ses personnages et à ses animaux des valeurs assez vigoureuses, et, faute de ce parti pris indiqué par la nature, l'*Hallali du cerf* est d'un effet incertain et décousu.

La *Sieste* pendant la saison des foins (montagnes du Doubs), représentant des paysans qui dorment

près de leurs bœufs agenouillés dans l'herbe, est d'une bonne et solide couleur, et l'artiste y montre de sincères qualités de paysagiste.

Mais, puisque nous en sommes au réalisme, parlons d'un tableau de M. Servin, assez bizarrement intitulé : le *Puits de mon charcutier*. Cela représente une espèce d'arrière-cour où est suspendu un cochon échaudé, ratissé, éventré, et laissant voir ses entrailles roses comme cet admirable bœuf à l'étal du boucher, de Rembrandt, que la magie de la palette change en écrin de couleur. Ce cochon, qui n'a rien d'épique et n'a pas fait partie du troupeau d'Idumée, est un excellent morceau, soit dit sans équivoque, et il n'est pas un des visiteurs de l'Exposition qui ne s'arrête un instant devant le *Puits de mon charcutier*, de M. Servin.

III

Les sujets mythologiques ne sont pas très nombreux au Salon. Les dieux dont M. Chenavard représente la chute n'ont pourtant pas tous disparu. Voici une *Léda* de M. Parrot, qui se rattache à ce cycle de gracieux motifs qu'on aurait tort d'abandonner, car ils prêtent merveilleusement à la peinture. Elle est représentée debout sur le bord de l'Eurotas et le cygne divin s'approche d'elle frémissant, gonflant son duvet, allongeant son col flexible. Sa blanche nudité se détache d'un fond verdoyant de paysage, et, dans le sourire de sa tête légèrement penchée vers le cygne, il y a quelque chose de la grâce ironique et de la volupté malicieuse que Léonard de Vinci prête aux bouches de ses femmes. Les demi-teintes, d'une gradation insensible, rappellent aussi la manière *effumée* de l'école lombarde.

Sans se donner la peine, et nous ne l'en blâmons pas, de lui chercher un nom de déesse ou de nymphe, M. Henner appelle tout simplement la figure qu'il

expose : *Femme couchée*. C'est, en effet, une femme couchée, rien autre chose ; et cela suffit, car elle est admirablement peinte. Le type de ses formes est plutôt moderne qu'antique, et si elle reprenait les vêtements qu'elle a quittés pour s'étendre sur son divan de satin noir, elle pourrait figurer avec élégance dans une calèche autour du lac ; elle a des souplesses de taille, des ondulations de hanches, des finesses d'extrémités qui sentent la Parisienne ; ce contraste du blanc au noir est ménagé avec beaucoup de douceur, et il en résulte une harmonie charmante dans sa discrétion.

M. Hébert expose deux tableaux empruntés à la nature italienne, mais sensiblement modifiée par le tempérament rêveur du peintre : la *Pastorella* et la *Lavandara*. Ce sont deux figures à mi-corps, d'une beauté sauvagement délicate, qui, sous leur teint brun de Méridionales, laissent entrevoir les mélancolies du Nord ; la pastorella surtout, appuyée contre un arbre et frileusement drapée dans une étoffe à raies qui ne laisse échapper qu'une main tenant une sorte de houlette, a l'air d'une Mignon aspirant au ciel. Une langueur indéfinissable et d'un charme morbide remplace sur sa figure suavement fatiguée l'expression de la vie. Occupée à frotter son linge sur la marge d'un lavoir, la lavandara n'en a pas moins cet air nostalgique que l'artiste donne à ses figures de femmes. Personne plus que nous n'est séduit par

cette grâce bizarre et presque maladive où la fièvre jette une faible teinte rose. Seulement un régime un peu plus substantiel ne nuirait pas à ces délicieuses, mais trop frêles jeunes filles. M. Hébert est le Novalis de la peinture; il se fond en matière subtile et semble ne plus peindre que des âmes. Cette tendance est singulière dans ce ciel éclatant d'Italie, qui donne des lumières crues et des ombres tranchées ; dans ce pays de formes robustes et de couleurs violentes.

Sous ce titre énigmatique et bizarre : *Pourquoi pas?* M. de Beaumont nous fait voir une scène des plus étranges. Dans un riche boudoir, une femme est assise à sa toilette ; un pan de velours couvre ses genoux et laisse voir un torse d'un blanc rosé, aux formes élégantes et pures. Des cheveux d'un blond vénitien naturel ou factice, comme ceux des Phrynés d'avant-scènes, se massent sur sa jolie tête, d'une grâce impudente et moqueuse. Ses fins doigts aux ongles polis roulent un papelito qu'elle fume. Jusqu'ici, rien d'extraordinaire. Mais autour de cette belle fille grouille, rampe, sautille une hideuse cohue de monstres : culs-de-jatte, bossus, manchots, nains difformes qui offrent de l'or, des pierreries, des étoffes magnifiques, des corbeilles de fruits, des flacons de vins aux transparences de topaze et de rubis ; tout ce que le Vice consultant les sept Péchés capitaux peut réunir de tentations devant la fragilité féminine. L'un de ces monstres, le plus laid, s'aidant de ses

longues pattes de faucheux, a grimpé sur la table et fait scintiller un fil de perles du plus bel orient. Et ne croyez pas à des monstres de cauchemar et de fantaisie ; ils sont aussi réels, aussi vrais, aussi étudiés sur nature que les bossus, les fous et les nains de M. Zamacoïs. C'est une cour des Miracles de milionnaires. La courtisane les regarde sans effroi, sans dégoût, avec cette suprême indifférence pour la beauté et la laideur qui caractérise ces créatures, et de ses lèvres, avec une bouffée de cigarette, s'échappe ce mot, qui résume sa pensée : Pourquoi pas ?

Cette idée de la tentation par la richesse a été plus d'une fois exprimée en peinture, mais non avec cette *outrance* toute moderne. Notez que le tableau de M. de Beaumont n'est pas une débauche de palette, une pochade spirituellement enlevée au bout du pinceau, mais une œuvre sérieusement faite, très étudiée et d'une vraie valeur d'art. L'imagination en est baroque, certes, mais l'originalité n'est pas tellement commune qu'on ne puisse excuser un peu de bizarrerie quand elle se joint à beaucoup de talent. La jeune femme est assez belle pour faire oublier les Smarras, les Incubes et les Kobolds qui l'entourent.

La *Jeune Fille et la Mort*, de M. Léon Glaize, a été inspirée par la ballade de Schubert. Cédant à l'ordre inéluctable du fantôme aux yeux vides, la jeune fille se lève de son lit, d'où l'arrachent des bras d'ombre,

peureuse, éperdue, ne voulant pas mourir encore; mais ses formes amaigries, sa beauté décolorée et languissante montrent qu'elle dormira mieux dans la tombe que sur cette couche que l'amour ne doit pas partager et sur laquelle vont s'effeuiller demain les roses blanches de la virginité. Il y a, certes, du talent dans ce tableau, qui cause une impression pénible; mais nous aimerions mieux voir M. Glaize consacrer sa jeune palette à peindre les splendeurs de la vie.

Un des tableaux les plus regardés du Salon est, à coup sûr, *Juan Prim*, de M. Regnault, un portrait qui porte la date du 8 octobre 1868. C'est une peinture à grand fracas, qui a tout ce qu'il faut pour attirer la foule. Et qu'on ne voie pas dans ces mots un blâme : c'est une grande qualité pour une œuvre d'art que d'être visible. Combien de toiles estimables, douées d'un vrai mérite, passent inaperçues !

Juan Prim vient d'arrêter son cheval, qui, les jambes de devant tendues, l'encolure ramassée, ploie un peu sur l'arrière-main. Il a la tête nue, et sur son front, pâle de l'émotion du triomphe, se divisent quelques mèches de cheveux rares. Cette tête, admirablement peinte, a une expression superbe de joie dédaigneuse et de commandement hautain. C'est bien un héros; nous parlons au point de vue purement pittoresque. Le cheval, miroité d'éclairs de satin, avec son immense crinière, ressemblant à une chevelure

de femme, ses yeux et ses naseaux pleins de feu, sa bouche mâchant l'écume, son col renflé en gorge de pigeon, ne serait peut-être pas approuvé par les membres du Jockey-Club ; mais il est fougueux, frémissant de vie, d'une couleur un peu brillantée sans doute, mais ardente et vigoureuse, et remplit fastueusement le centre de cette grande toile. Delacroix l'admettrait dans son écurie de chevaux légèrement fantastiques.

Au fond, parmi les flots de poussière et des palpitations de drapeaux improvisés, s'agite une foule ébauchée à la Goya, avec une turbulence et une furie de brosse incroyables ; un pêle-mêle de haillons picaresques et d'uniformes éclatants, qui n'est pas la partie la moins intéressante du tableau. Malgré des défauts si évidents qu'il est inutile de les signaler, nous aimons ce *Juan Prim* de M. Regnault. Il y a de la jeunesse, de l'audace, une fièvre de couleur et un emportement d'exécution qui nous plaisent, à cette époque de peinture sage et prudente. Il ne faut pas être parfait de trop bonne heure. Pour montrer qu'il sait être délicat lorsqu'il le veut, M. Regnault a exposé un charmant petit portrait de femme en rose, se détachant d'un fond de vieille tapisserie, que, sans l'affirmation de la signature, on ne croirait jamais du même artiste.

M. Fromentin a, au Salon carré, deux tableaux qui sont de vraies perles, *Fantasia* et une *Halte de*

muletiers. Devant un chef de grande tente, une tribu arabe se livre à la fantasia. Cela consiste, comme on sait, à lancer son cheval à fond de train, à l'arrêter brusquement au pied du personnage qu'on veut honorer, à tirer un coup de fusil et à tourner bride pour prendre champ et recommencer. C'est un thème admirable pour un artiste comme M. Fromentin, qui sait à fond son Algérie. Cavaliers, chevaux, costumes, saisis au vol dans une éblouissante rapidité de mouvements, se démènent, tourbillonnent, scintillent, indiqués avec une phosphorescence de couleur et un pétillement de touche qui ravissent l'œil, dans un paysage d'une harmonie douce et chaude.

La *Halte de muletiers* est d'une nature plus tranquille, comme l'exige le sujet. Quelles bonnes et naïves attitudes ont ces bêtes aux maigres échines, aux longues oreilles ! Plus osseuses encore que les mules d'Espagne, ces pauvres petits ânes pelés qui auraient fait écrire plus d'un chapitre à Sterne, cherchent du bout du licou un brin d'herbe sèche ou de sparterie effilochée, près de ces masures ruinées tombant en poudre au soleil, pendant que leurs maîtres farouches dorment encapuchonnés dans leurs burnous sordides.

Comme Adolphe Leleux, M. Luminais est un Breton bretonnant; mais cette fois il a renoncé aux gars de Quimperlé et de Ploërmel, et il peint nos sauvages ancêtres à longs cheveux roux, plus sembla-

bles qu'on ne pense aux Indiens de Fenimore Cooper. La *Vedette gauloise*, grimpée, pour voir de plus loin, sur le faîte d'un grand-arbre, adossée au tronc, le pied appuyé sur une grosse branche, le bouclier au flanc, reste immobile, inspectant la plaine et prête à la défense si elle est surprise. C'est de la bonne et franche peinture, qui rappelle un peu ce pauvre Adrien Guignet, un peintre de Gaulois, lui aussi. *Désespérés!* Sous ce titre, M. Luminais nous représente une déroute de guerriers acculés par l'ennemi au bord d'un précipice. Plutôt que de se rendre, ils poussent leurs chevaux effarés et se lancent à plein vol dans le gouffre. Ils y trouveront une mort glorieuse, préférable au déshonneur. Tout cela est peint d'une façon tumultueuse et farouche, avec une férocité d'exécution et de couleur bien en harmonie avec le sujet.

Nous aimons beaucoup la *Course de novillos* sur la place de Pasages, dans les provinces basques espagnoles, de M. Colin. C'est une peinture pleine de saveur et d'une impression très juste. Les maisons, dont les fenêtres ont été transformées en loges pour les spectateurs prudents, amusent l'œil par le bariolage des tapis jetés sur les balcons; sur la place, gaiement ensoleillée, gambade la foule des *aficionados*, agaçant et *caprant* le jeune novillo, car le jeu du taureau passionne tout le Midi, et, pour ces peuples alertes et courageux, il ne suffit pas d'être spec-

tateur, il faut encore prendre part à la lutte. Il n'est pas de garçon un peu bien planté et voulant se faire considérer des filles, qui ne s'en mêle.

Un des étonnements du Salon est le tableau de M. Detaille, un jeune élève de Meissonier, qui n'a pas vingt ans et peut déjà passer pour un maître. Cette phrase n'est pas une vaine formule d'éloges. Le *Repos pendant la manœuvre*, au camp de Saint-Maur, est dans son genre un chef-d'œuvre. Les rangs sont rompus, et les soldats assis par terre ou debout et causant entre eux avec un naturel et une variété d'attitudes qui dénotent chez le jeune peintre de rares qualités d'observation. Chacune de ces petites têtes, grandes comme la moitié de l'ongle, a sa physionomie distincte, son caractère; on l'a vue, on la connaît; rien de plus fin et de plus naïf à la fois. Nul chic de troupier à la Charlet, mais le soldat pris sur le vif avec sa vraie *cassure* militaire. Sur tous ces bonshommes si bien dessinés, mettez une couleur harmonieuse et douce qui sait accorder le rouge garance et le bleu indigo, ces tons plus inconciliables que les frères ennemis, jetez au fond le donjon de Vincennes et ses remparts gothiques modernisés, et vous aurez un charmant tableau, qui sera celui de M. Detaille.

IV

Nous ne disposons que d'un espace très restreint, et l'on ne trouvera pas mauvais que nous ne rendions pas un compte détaillé des quatre mille deux cent trente numéros que contient le livret du Salon. L'énonciation seule du nom des artistes et des titres des tableaux formerait un gros volume. Nous prenons donc, çà et là, ce qui nous semble significatif et représenter pour ainsi dire une tête de série. Plusieurs que nous passons sous silence mériteraient d'être cités ; mais il en est des articles comme des médailles, quelques-uns les obtiennent et beaucoup en sont dignes. C'est une question de place et de nombre. Mais ne perdons pas des lignes qui pourraient être mieux employées, et continuons en toute hâte notre tâche forcément circonscrite.

Le *Grand pardon breton*, de M. Jules Breton, — qu'on veuille bien excuser cette suite d'assonances impossibles à éviter, et dont souffre notre oreille de poète,—est une des plus importantes compositions que

l'artiste ait exposées depuis longtemps. Elle rappelle, pour le sentiment et l'aspect général, cette *Procession du Calvaire*, par laquelle il débuta il y a quelques années. Du porche de l'église débouchent et s'avancent, rangés par files, des Bretons aux longs cheveux, portant l'ancien costume national, figures austères, illuminées de la foi la plus vive. La procession passe entre deux haies de femmes en cornettes blanches, qui regardent pieusement cet édifiant spectacle. C'était une immense difficulté à vaincre que cette mer moutonnée de blancs bonnets se succédant comme les boucliers d'une légion romaine faisant la *tortue*, et que ces têtes, dont les profils se superposent à l'instar des médaillons de Gutenberg, Fust et Schœffer. M. Jules Breton l'a surmontée avec un rare bonheur. Il y a dans ces naïves et charmantes physionomies rustiques une délicatesse qui fait penser aux statuettes de Michel Columb. Quelques-unes sont très jolies, mais d'une grâce chaste, comme les vierges sages qu'on voit aux porches des cathédrales gothiques. On doit à Jules Breton cette justice de dire qu'il a su voir et dégager la beauté du paysan et surtout de la paysanne, si affreusement calomniée par les prétendus réalistes, qui se plaisent à représenter les habitants des campagnes comme des gorilles du Gabon; et cependant il reste d'une sincérité parfaite et ne farde pas la nature. La couleur du *Grand pardon breton* est d'une

gamme harmonieuse et douce, où dominent les blancs et les gris combinés avec beaucoup d'art. On ne compte guère moins de cent cinquante ou deux cents personnages dans cette toile, qui montre chez l'artiste ce sentiment de la composition des foules, chose autrement malaisée que de grouper deux ou trois figures.

Les *Mauvaises herbes* rentrent dans la manière habituelle du peintre. Des paysans arrachent avec la houe ces plantes, vivaces comme le mal, qui mangent le bon grain, les entassent et y mettent le feu. Leurs cendres au moins seront utiles et rendront au sol ce qu'elles lui ont volé.

M. Jules Breton a un frère, M. Émile Breton, qui s'est adonné plus spécialement au paysage, où il s'est fait très promptement une réputation par la façon originale dont il comprend la nature, qu'il guette à ses moments singuliers, comme un homme qui vit toute l'année dans la familiarité des champs. On voit bien, en regardant les tableaux de M. Émile Breton, que ce n'est pas un paysagiste en chambre, comme il y en a tant. Le *Soleil couchant* a cette bizarrerie audacieuse que la nature seule peut se permettre et qu'on n'invente pas. L'*Entrée de village* est dans le même cas. Il fait nuit, de gros nuages noirs comme de l'encre courent sur le ciel, déchiquetés par le vent. La neige couvre le sol de son tapis livide. Cette blancheur, qu'aucune ombre n'éteint et

qui est la seule lumière du tableau, fait distinguer vaguement dans le fond les silhouettes sombres des chaumines où veillent encore quelques points rouges.

On n'a pas oublié la *Synagogue d'Amsterdam*, exposée, il y a deux ans, par M. Brandon, et le succès qu'elle obtint. C'était vraiment là un tableau de maître. Cette année, l'artiste nous fait voir la *Sortie de la loi le jour du sabbat*. Le lecteur de la loi (Rahzan) prend le Pentateuque dans le tabernacle et le montre aux assistants. Un jeune garçon se dispose à orner le second Pentateuque avec les *Raïms*. Pour nous autres chrétiens, la scène a une solennité bizarre. Les fidèles, selon le rit judaïque, ont gardé leur chapeau sur la tête. Des draperies blanches sont jetées sur les costumes de ville, et le lecteur de la loi a l'air d'un pontife qui serait en même temps employé de la maison Rothschild; mais quand l'œil s'est habitué à ces singularités de détail, on est frappé du sérieux profond de ces physionomies hébraïques, où se lit une foi inébranlable, et de la majesté orientale de cette cérémonie, qui reporte l'imagination à des époques si lointaines! C'est ainsi que cela se passait dans ce temple de Salomon, dont les juifs vont à Jérusalem baiser l'unique pan de muraille qui en reste. Les figures de ce tableau ont ce caractère que les peintres d'histoire savent mettre aux sujets de genre, et l'intérieur de la synagogue ne se-

rait pas mieux rendu par un vieux maître de Hollande.

Bernardin de Saint-Pierre reconnaîtrait bien sa pudique Virginie dans cette chaste figure que M. James Bertrand a fait jeter sur la plage par la dernière vague de la tempête qui a englouti le *Saint-Géran*. Virginie est toujours charmante, même avec sa pâleur de noyée, et ses lèvres, où les roses se changent en violettes. La robe qu'elle n'a pas voulu quitter pour sauver sa vie, appesantie par l'eau de mer, se colle à son corps virginal et en laisse deviner la beauté sans en trahir la pudeur.

Le succès devient parfois tyrannique pour certains artistes et les enferme dans un cercle d'où il ne leur est plus permis de sortir. Cela était arrivé à M. Heilbuth. On l'emprisonnait dans ses antichambres de prélats romains peuplées de domestiques, qui ressemblent en même temps à des bedeaux et à de grandes livrées de l'ancienne Comédie-Française, et dont il avait fait, avec un sérieux ironique, de si parfaites caricatures. Il pouvait tout au plus se permettre une promenade sur le Monte-Pincio, en compagnie de petits séminaristes en maraude, ou grimpés derrière les antiques carrosses à roues écarlates des cardinaux se rendant chez le pape. Pour échapper à cet internement, M. Heilbuth s'était sauvé jusqu'au fin fond de l'Orient biblique et assis sur le fumier de Job; mais le public lui avait dit, sans lui tenir compte de sa

belle couleur rembranesque : « Fais-nous encore des laquais d'éminences avec un parapluie rouge sous le bras, » et comme cela ennuyait M. Heilbuth, qui est un artiste libre, fantasque et spirituel, compatriote de Henri Heine, il n'a pas voulu reprendre la livrée, et il a exposé au Salon un délicieux tableau intitulé le *Printemps,* bien sûr cette fois qu'on ne lui redemanderait plus de valetaille romaine. Un beau cavalier et une belle dame, en costume du XVIe siècle, se sont assis l'un près de l'autre sur le gazon étoilé de pâquerettes, après une promenade dans la campagne en fleur; ils devisent d'amour, car la dame semble rougir un peu et détourner légèrement la tête comme sous la menace d'un baiser. Il y aura une petite lutte, mais tout s'arrangera, on peut le prévoir. Un épagneul, avec ce sentiment du groupe amical qui distingue le chien, est venu poser sa tête sur les genoux de son maître, et réclame, lui aussi, une caresse, une parole flatteuse. Tout cela est fin, délicat, charmant, et jamais plus frais paysage n'encadra plus gracieuses figures.

Sous ce titre : *Iles du Rhin,* M. Jundt a envoyé au Salon une toile d'un charme exquis et poétique. Dans le fouillis de roseaux, d'osiers et d'aunes qui couvrent ces îles, que souvent le Rhin submerge à travers les fumées vaporeuses du matin, s'avancent, écartant les branches, deux jeunes filles, en costume d'Alsace ou de la forêt Noire, avec une charmante

petite mine effrayée; elles ont entendu un frémissement, un bruit dont elles ne se rendent pas compte. De l'autre côté, deux biches venant boire au fleuve ont éprouvé la même impression et se sont arrêtées, inquiètes, l'oreille au guet, humant l'air, et effrayées de rencontrer là les jeunes filles. Rien de plus charmant que ces deux timidités s'alarmant l'une l'autre.

La *Promenade sur la voie des Tombeaux, à Pompéi*, de M. Gustave Boulanger, n'a pas la mélancolie que son titre, dans les idées modernes, pourrait faire supposer. Ce sont des élégantes antiques (non pas vieilles) qui vont faire, en grande toilette, ce qui à Pompéi équivalait au tour du lac, que nos grandes et petites dames se croient obligées d'accomplir chaque jour. Elles sont suivies de leurs esclaves, de leurs négresses et de leurs porteurs; les rues de Pompéi ne permettent pas les calèches à huit ressorts, mais le luxe est le même, seulement de meilleur goût et de plus pur style. Les Arthurs non plus ne manquent pas, mais ils portent des noms en *us* comme les savants du xvi^e siècle et valent mieux que les petits crevés. M. G. Boulanger, avec sa fine érudition gréco-latine, très au courant de ce que l'antiquité appelait *mundus muliebris*, a su donner beaucoup de charme à cette petite résurrection de la vie pompéienne.

De la Grande-Grèce, M. Gustave Boulanger nous fait passer en Algérie et nous montre *El Hiasseub*,

conteur arabe, assis au seuil d'un gourbi et tenant
sous le charme de sa parole un groupe d'auditeurs
émerveillés. L'artiste excelle à rendre ces figures si
nobles et si pures, qui ressemblent dans leur bur-
nous à des statues antiques descendues de leurs pié-
destaux. Presque tous les peintres qui ont parcouru
l'Algérie l'ont considérée au point de vue de la cou-
leur, sans beaucoup se préoccuper du dessin. M. G.
Boulanger s'est appliqué à rendre la forme si sculp-
turale et le grand style de ces races que n'a point
déformées la civilisation.

On en peut dire autant de M. Gérome, ce fin dessi-
nateur qui cherche en Orient des types caractéristi-
ques, médailles ayant conservé nette l'empreinte du
coin primitif. Le *Marchand ambulant au Caire*, tout
en vendant son bric-à-brac oriental, conserve une
rare majesté; on en ferait aisément un patriarche,
Abraham ou Jacob, dans un tableau biblique. La
Promenade de Harem nous fait voir une cange fen-
dant le Nil sous l'effort de dix rameurs; une cabine
posée sur la barque cache les mystérieuses beautés
entrevues derrière les rideaux, et sur la poupe un
musicien accroupi chante, en s'accompagnant de la
guzla, une de ces cantilènes nasillardes d'un charme
si pénétrant pour les oreilles barbares, et que nous
aimons beaucoup aussi, dût cet aveu dénué d'arti-
fice nous attirer le mépris des musiciens. La cange
file sur l'eau transparente et claire le long de la rive

vaporeuse, dans une sorte de brouillard lumineux d'un effet magique. La barque semble baigner à la fois dans l'eau et dans l'air. Ces effets, qui paraissent presque invraisemblables aux yeux qui ne sont pas habitués aux tendresses de ton des pays de lumière, sont rendus par M. Gérome avec une vérité extrême.

Quel magnifique portrait que celui de M. Charles Garnier, par M. Baudry! quelle fierté de dessin, quelle énergie de couleur, quelle aisance de pose et quelle certitude magistrale d'exécution! Nous ne parlons pas de la ressemblance, elle est criante; cette belle peinture, un vrai chef-d'œuvre, ne craindrait le voisinage d'aucun maître italien. Citons, nous ne pouvons faire davantage, les portraits de Mme de C. et de Mme la marquise de B., de Cabanel, d'une distinction si exquise; les portraits de M. le comte de Nieuwerkerke et de M. le général Fleury, de M. Édouard Dubufe, qui a montré qu'il savait faire autre chose que de jolies femmes et des étoffes chatoyantes; la dame en noir qui ôte son gant, de M. Carolus Duran, énergique et solide peinture; le portrait de M. Duruy, de Mlle Nélie Jacquemard, d'une ressemblance si vivante; un portrait de M. Bussy et de Mme de P., par Bonnegrâce, d'une belle et chaude couleur; ceux de Mme la comtesse de J. S. et de la marquise de V. de Giacomotti, d'une si haute élégance, et arrivons au paysage, qui, à lui seul, exige-

rait quatre ou cinq articles, et auquel nous ne pouvons consacrer que quelques lignes. Paul Huet, nous commencerons par lui, pour rendre aux morts l'honneur qui leur est dû, a une belle exposition posthume, deux paysages empreints de cette poésie mélancolique que personne n'exprimait mieux que lui : « Le Laita à marée haute, dans la forêt de Quimperlé, et des pêcheurs tirant une seine sur la grève de Houlgate. » La toile que M. Chintreuil, cet artiste d'un goût si fin et trop peu compris jusqu'à présent, intitule l'*Espace* est vraiment bien nommée. C'est une immense plaine ondulée de collines vers l'horizon, et dont les plans se succèdent et s'enveloppent avec un merveilleux artifice de perspective aérienne. Les coups de soleil, les ombres de nuages y tracent des zones contrastées qui font bien sentir l'énorme profondeur de l'étendue enfermée dans le cadre.

M. Cabat conserve toujours son grand style à la Poussin et la mélancolie un peu triste de ses grands arbres au feuillage sombre. M. Daubigny a exposé *Une mare dans le Morvan* et *Un verger*, sur lequel le printemps a secoué sa neige blanche et rose. M. Camille Bernier s'est mis, par la *Lande de Kerlagadic* et sa *Fontaine en Bretagne*, au premier rang des paysagistes. La *Passée du grand gibier* et les *Roseaux*, de M. Hanoteau, sont des toiles d'un rare mérite et d'une sincérité parfaite. M. Potter cherche la couleur et la trouve dans ses *Plaines de la Camargue*

et son *Soir* d'Italie. Quittant la forêt idyllique où il se complaît, M. Français nous donne *Une vue du mont Blanc*, prise de Saint-Cergues, dans le Jura. M. Lansyer expose le *Château de Pierrefonds*, etc.

V

M. Nazon, qui a toujours apporté dans le paysage un goût fin et rare, expose cette année une *Lisière de bois* et un *Intérieur de forêt*. La lisière de bois est d'une grande vérité d'aspect, mais l'intérieur de forêt nous séduit davantage. Il y a là un effet difficile à rendre, franchement abordé et très réussi. Les peintres évitent, par prudence, ces jeux de lumière éparpillée et tombant dans l'ombre comme les éclats d'un miroir. On est en été, au milieu du jour, et le soleil brise sur le dôme des arbres ses rayons qui rejaillissent de branche en branche, de feuille en feuille et se répandent sur le gazon, pareils aux pièces d'or qu'un Jupiter prodigue sèmerait du haut de l'Olympe pour éblouir quelque Danaé bocagère ; il fallait un vif sentiment de la couleur pour donner à ce papillotage l'harmonie qu'il a dans la réalité.

L'*Été*, forêt de Durham, en Angleterre, de M. Mac-Callum, surprend les yeux et déroute toutes nos

habitudes de peinture. C'est le procédé des *pré-raphaélistes* appliqué au paysage dans sa rigueur absolue : un coin de nature étudié avec un acharnement scrupuleux, une sincérité microscopique de détail, une outrance de fini, qui sont l'antipode de la manière sommaire, expéditive et souvent par trop lâchée de nos paysagistes continentaux. Cela représente un chêne plusieurs fois centenaire, poussé dans un terrain rougeâtre, hérissé de roches grises. Les blocs ont gêné les racines, qui se recourbent crispées et noueuses comme les doigts d'une des cent mains de Briarée, ou, si cette comparaison mythologique vous déplaît, comme d'énormes serpents à demi enfoncés dans leurs trous. Une lumière implacable, d'une crudité blanche, découpant les ombres à l'emporte-pièce, accuse avec une force que notre vue, habituée aux à peu près, trouve excessive, les rugosités du tronc, le rêche des mousses desséchées, le luisant des feuilles vernies de chaleur, les moindres accidents du terrain aride et rougeâtre. Au premier coup d'œil on est choqué : le vrai semble parfois si étrange ! mais bientôt il se dégage de cette bizarre peinture une secrète puissance qui vous subjugue. On sent qu'il faut une rare énergie pour s'assimiler aussi complètement la nature. Citons, en outre, une admirable aquarelle du même M. Mac-Callum, un *Chêne dans la forêt de Windsor*.

Nous avouons aimer beaucoup le *Lit du Vitznauer-*

bac (lac des Quatre-Cantons), de M. Robinet, qui rentre dans cette manière consciencieuse et serrée que nous préférons à ces vagues ébauches, moins faites que des décors de théâtre et où l'on ne cherche que l'effet, la *tache,* comme on dit.

Ce lit du Vitznauerbac, malgré son nom formidable, n'est qu'un entassement de pierres et de cailloux au fond d'un étroit ravin tapissé de plantes dont l'humidité favorise le développement. L'endroit ressemble fort à ce que les paysans appellent chez nous un *ru*, et il n'y aurait peut-être pas eu besoin d'aller chercher ce site en Suisse. Le Vitznauerbac est à moitié tari, et son maigre filet d'eau circule à l'aise dans son lit à sec; mais avec quelle sincérité M. Robinet a exprimé tous ces menus détails ! Chaque pierre est un portrait, et le moindre caillou, sous son pinceau, a une individualité. On sait si c'est un silex, un granit, un fragment de marbre roulé.

Malgré l'aimable plaisanterie de Joseph Prudhomme sur le plat d'épinards, il faut cependant convenir qu'à la fin du printemps et au commencement tout au moins de l'été, le feuillage des arbres est vert, décidément vert, et l'on doit louer M. César de Cock du courage avec lequel il fait endosser cette verte livrée à ses forêts, à ses bois, à ses cressonnières si froides et si limpides. La *Fin de la journée dans le bois*, à Longueville, en Normandie ; le *Matin dans le bois*, à Sèvres, sont pleins de sève, de fraî-

cheur et de vie végétale. Les arbres n'y affectent pas cette couleur d'éponge pourrie que les faux connaisseurs prennent pour de la chaleur de ton.

De ces sites, qui nous sont familiers, nous allons, s'il vous plaît, passer en Amérique, sous la conduite de M. Bierstadt, et assister à *Un orage dans les montagnes Rocheuses*. Ce qui frappe d'abord, c'est l'échelle énorme de cette nature comparée à la nôtre. Les arbres y ont trois cents pieds, les montagnes y dépassent le mont Blanc de toutes les épaules; les lacs y sont des océans, et l'orage s'y déroule avec son armée de nuages dans des cirques d'une grandeur colossale. Celui que nous peint M. Bierstadt tourbillonne au-dessus d'un lac dont les eaux ont pris le noir bleu de l'acier; il fait frissonner comme des herbes les forêts d'arbres gigantesques et couvre les flancs des montagnes d'une marée montante de vapeurs sombres, tumultueuses comme le chaos; mais les blancs sommets inaccessibles reparaissent au-dessus de ce déchaînement de la tempête comme des îles de neige qui flotteraient dans le ciel. Tout cela est peint avec une netteté et une décision parfaites, dans une manière se rapprochant du faire de Calame, qu'il faut bien reconnaître encore pour le maître en fait de nature alpestre. M. Bierstadt, né aux États-Unis, nous a montré le meilleur spécimen de peinture américaine que nous ayons encore vu, joignant la qualité de l'exécution à l'intérêt du site.

M. Anastasi, dont les premiers paysages s'argentaient au clair de lune de Van der Neer, après être allé prendre un bain de lumière en Italie, nous revient amoureux du gai soleil et des vives couleurs. Rien de plus joyeux et de plus amusant à l'œil que son expédition du *Rowing-Club*, prenant possession d'une île. Les fraîches toilettes, les vareuses rouges pétillent et flambent parmi les herbes ensoleillées; l'eau diamantée étincelle. C'est un vrai bouquet de palette. Nous en dirons autant de la *Maison aux lauriers-roses*.

Est-il bien nécessaire de proclamer que les *Souvenirs de Ville-d'Avray*, de Corot, peints dans cette teinte grise argentée qui est la dominante de l'artiste, sont charmants et poétiques? On le sait bien, et chaque variation de ce motif est la bien venue. La *Liseuse* offre cette curiosité, chez Corot, que la figure domine ici le paysage. Bien qu'assez incorrecte de dessin, la liseuse plaît par sa naïveté de sentiment et sa sincérité de couleur rustique; *c'est bonhomme*, pour nous servir d'un mot de l'argot des ateliers qui rend mieux notre pensée que tout autre, et que Corot emploie souvent.

Après avoir fait plusieurs excursions dans le domaine de l'histoire et du genre, M. de Curzon revient au paysage, où il est maître, et il a exposé une vue prise sur la côte de Sorrente, dans le golfe de Naples, et les bords du Clain, à Poitiers, d'une fer-

mêté de dessin superbe et d'une couleur solide et vraie.

Mais arrêtons-nous sur cette pente aisée du paysage, nous n'en finirions jamais. Les paysages excellents abondent au Salon. C'est le genre le plus cultivé aujourd'hui. L'ennui d'une civilisation extrême, où sa place se circonscrit de plus en plus, rejette l'homme au sein de la nature; il y aspire, du moins, comme à une sorte d'Éden idéal où les contraintes seraient moins pesantes. Les civilisations jeunes, occupées des dieux et des héros, aperçoivent à peine le paysage ou ne le placent que comme fond derrière leurs figures. Revenons donc, puisqu'un examen complet serait impossible, aux toiles où l'action humaine prédomine.

Un *Coin de marché à Munich*, de M. Pille, révèle un artiste de tempérament, un coloriste de race. Certes, il ne faut pas chercher la beauté parmi ces commères qui s'empressent autour des étalages de légumes et de victuailles, quoique nous y ayons rencontré jadis plus d'une jolie servante capable de poser pour Marguerite au puits ou au jardin ; mais quelle exubérance de vie! Comme cela piaille, comme cela grouille et fourmille! L'*Intérieur flamand au* xviie *siècle* se fait remarquer par les mêmes qualités de robustesse et de couleur.

La peinture est un art sérieux, qui n'a pas le petit mot pour rire, et c'est avec une réserve extrême

qu'il faut y hasarder une pointe de comique. M. Vibert est un homme d'esprit et, ce qui vaut mieux, un artiste de talent ; il s'arrête juste à point, dans ses tableaux, charmants d'ailleurs, sur la vie mo--nacale. Encore aimerions-nous mieux que ce côté ironique ne s'y trouvât pas. Le *Retour de la dîme* est une toile qui ne perdrait rien à rester grave. La jeune Italienne qui s'efface contre la paroi du rocher pour laisser le passage libre aux moines juchés sur leurs ânes chargés des dépouilles opimes du canton, est parfaite de naïveté candide et dévote. Elle est de plus fort jolie ; mais pourquoi ce regard libertin du frère quêteur, qui gâte tout, à notre sens? Ce serait bon dans un conte de Boccace ou de La Fontaine.

Ce que nous disons là pourrait bien s'appliquer aussi à la *Rentrée au couvent*, de M. Zamacoïs. Cet artiste d'un talent si fin frise parfois la caricature. Il est vraiment trop ingénieux pour un peintre. Certes, il est difficile de ne pas sourire en voyant ce bon père lutter si vaillamment avec la bourrique rétive qui a jeté à terre sa charge de poulets, de choux et de viandes. L'hilarité des autres moines est bien justifiée. Mais passons sur cette gaminerie, et louons la justesse d'observation, l'exactitude de couleur locale et l'excellente couleur de cette petite scène, qui n'eût rien perdu à rester sérieuse.

Nous ne savons si l'*Intérieur de ménagerie* de

M. Brunet-Houard est le début de l'artiste au Salon. Notre mémoire ne nous rappelle aucun tableau signé de ce nom, qui nous eût frappé sans doute. En tout cas, M. Brunet-Houard a exposé une franche et saine peinture, remarquée de tout le monde et méritant qu'on s'y arrête. Un garçon belluaire, sous la tente d'une ménagerie foraine, dépèce, aidé d'un camarade, un cheval, dont la chair doit servir au déjeuner des animaux. Les convives sont rangés tout autour dans leurs cages respectives. Sans être aussi affamés que les lions de Daniel, qui « n'avaient pas mangé depuis trois jours, » ils semblent avoir fort bon appétit et trouver que le repas tarde bien à venir : le lion allonge sa patte monstrueuse hors des barreaux ; le tigre se rase au fond de sa cage comme s'il allait bondir sur sa proie ; l'ours blanc de la mer du Nord se dandine frénétiquement ; les hyènes se culbutent pêle-mêle avec les loups ; les yeux pétillent, les griffes s'aiguisent, les gueules ont des rictus formidables. Quelle faim sauvage et féroce ! On ne saurait imaginer l'incroyable finesse de ton de toutes ces bêtes, entrevues dans la pénombre que tamise le velarium en toile de la baraque, et dont les types fauves indiquent une rare justesse d'observation.

Le garçon qui pose la main sur la hanche, attendant les quartiers saigneux que découpe l'équarrisseur, est d'un galbe superbe. Un belluaire romain

dans les caves à bêtes féroces du Colisée ne serait pas plus fier.

M. Vautier, qui porte un nom français, et qui, né en Suisse, appartient à l'école du Dusseldorf, excelle dans la mise en scène de ces petits drames rustiques qu'il peint avec la finesse d'observation d'un Wilkie. La *Rixe apaisée* représente la fin d'une querelle de cabaret qui ne demanderait qu'à recommencer. On a séparé les combattants ; les femmes sont intervenues et l'ordre a été rétabli ; mais on se regarde de part et d'autre avec des yeux farouches et la réconciliation ne semble pas bien sincère.

Sur une toile inutilement énorme, M. Isabey a peint une *Tentation de saint Antoine* à grand orchestre, qui gagnerait à être resserrée dans un cadre plus étroit. Une armée de diablesses sous forme de Vénus, de nymphes, de bacchantes, assaillent le saint ermite, réfugié près d'un autel défendu par une légion d'anges. Pourquoi tout ce monde, tout ce tapage, tout ce ruissellement de vaisselle d'or, de fruits vermeils, de vins brillants comme du rubis dans le cristal? La tentation est essentiellement solitaire, *væ soli*, dit l'Écriture. Elle se glisse, à pas sourds, jusqu'au seuil de votre chambre ou de votre caverne ; elle entre furtive, taciturne, à cette heure où rôde le démon de midi, redouté des anachorètes. Elle entr'ouvre lentement sa tunique, laissant deviner plus qu'elle ne montre, prête à se retirer au moindre

geste de dédain, car elle sait que son souvenir est plus redoutable que sa présence. Pour tenter un saint et même un homme du monde, une femme seule est plus dangereuse que tout le corps de ballet de l'Opéra.

Quittant Le Caire, où il avait pris ses quartiers, M. Mouchot est venu à Rome et nous montre les *Ruines de l'arc de Titus*, énergique et forte peinture. De sauvages paysans de la Sabine, piquant leurs buffles, passent sous l'arc de marbre qui vit défiler les chars d'or du triomphe et les civières portant les vases sacrés du temple, l'arche sainte et le chandelier à sept branches.

Le nom de M. Mouchot nous servira de transition pour passer au groupe des orientalistes. M. Guillaumet a fait le *Labourage* et la *Famine en Algérie*, grande toile qui rappelle un peu le *Massacre de Scio*, d'Eugène Delacroix; M. Huguet, les *Femmes chez les Ouleds-Nayls*, peinture d'une lumière éclatante; M. Belly, une *Fête religieuse au Caire;* Berchère, le *Halage sur la digue du canal Menzaleh;* Brest, la *Fontaine des Eaux Douces d'Asie* et *Sur le Bosphore;* Tournemine a abandonné l'Asie Mineure pour se réfugier dans l'Inde ; au lieu de flamants roses, il peint des éléphants. Delamarre continue à faire concurrence à Lam-quoi, le peintre de Canton. La caravane va toujours son chemin. Nous lui souhaitons de ne pas laisser trop de carcasses de

chameaux sur le bord de la route. Nous voici arrivé au terme de notre excursion à travers ce domaine immense de l'art, et comme tous les voyageurs qui veulent aller d'un point à un autre, nous avons été forcé de nous interdire les excursions à droite et à gauche, regrettant bien des sites curieux ; mais qu'y faire ?

Qui ne sait se borner ne sut jamais écrire.

dit Boileau.

Dans deux prochains et derniers articles, nous parlerons de la sculpture, très remarquable cette année.

VI

La sculpture, comme la peinture, est très remarquable cette année. Parmi les meilleures statues se place au premier rang le *Désespoir*, de M. Perraud, récompensé de la grande médaille d'honneur. Le *Désespoir*, que nous avions déjà vu sous la forme du plâtre et qui a pris en marbre une extrême pureté de lignes, a ce mérite de traduire une idée moderne avec une perfection de beauté antique. C'est un jeune homme assis au bord de la mer, un Icare tombé du haut de son rêve, qui laisse flotter devant lui un regard que n'anime plus aucune passion, aucun amour, aucun souvenir même. Il a donné sa démission de la vie et les heures pour lui se succèdent indistinctes et monotones comme les flots de la mer qui viennent à ses pieds lécher les cailloux. Son corps, n'étant plus soutenu par la volonté, s'abandonne et s'affaisse à demi dans une pose de grâce languissante. Rien de plus fin et de plus délicat que l'étude de cette jeune nature un peu amai-

grie et qui laisse entrevoir des muscles que l'action développerait si le découragement n'amenait pas l'oisiveté. Le dos, courbé légèrement par l'attitude, est admirable de modelé, et la tête, d'une mélancolie navrante que le marbre a rarement exprimée, justifie et fait comprendre le titre de la statue.

Il est difficile de rêver une figure plus attrayante et plus sympathique que la *Femme adultère*, de M. Cambos. Tout le monde aurait pour elle l'indulgence du Sauveur, et même, fût-on sans péché, on ne lui jetterait pas la première pierre. Elle est agenouillée dans une pose craintive et suppliante, les bras croisés au-dessus de sa tête comme pour se préserver de la lapidation dont la menacent les Pharisiens. Son visage charmant s'aperçoit à travers une transparente pénombre, et la lumière glisse de sa poitrine palpitante jusque sur ses genoux ployés, ce qui produit un effet de coloration très heureux. Des étoffes, souples et légères, semblables à ces chemises de gaze et à ces crépons rayés qu'on emploie encore en Orient, enveloppent sans les cacher des formes riches et voluptueuses, qui rappellent avec plus d'élégance la beauté des juives d'Alger et de Constantine. On dirait que M. Cambos a été frappé, à l'Exposition universelle, de l'habileté avec laquelle les sculpteurs italiens maniaient le ciseau, et qu'il n'a pas voulu que l'art français restât en arrière de ce côté. Son marbre est merveilleusement

travaillé et, comme une cire ductile, il semble s'être modelé sous le pouce du sculpteur sans l'intermédiaire d'un outil. Les draperies sont fripées et froissées comme avec la main, et il semble qu'on voie sur les bras, les épaules et la poitrine, le grain même de l'épiderme.

L'*Enfance d'Annibal*, de M. d'Épinay, groupe en bronze, se distingue par la nouveauté du sujet que l'art n'a pas traité encore; du moins notre mémoire ne nous signale aucune statue, aucun tableau fait sur ce motif. Mais ce n'est pas seulement la nouveauté qui le recommande. Il y a beaucoup d'énergie et de vigueur dans la manière dont cette composition est traitée. Le petit Annibal s'est pris de lutte avec un grand aigle qu'il serre à la gorge pour l'étrangler. En vain l'oiseau le frappe de ses fortes ailes et l'égratigne de ses puissantes serres. Insensible à la douleur, l'héroïque enfant ne lâche pas prise et montre déjà l'opiniâtreté de courage qu'il déploiera plus tard dans ses combats contre l'aigle romaine. Le caractère africain du petit Annibal est très bien compris. Sa tête à demi rasée a une expression d'indomptable ténacité et son jeune corps maigre annonce une vigueur que rien ne lassera. On peut lui reprocher quelques lignes anguleuses, quelques détails anatomiques trop fortement accusés, mais l'ensemble a du mouvement et de l'originalité. L'aigle est superbe, ornithologiquement et sculpturalement,

dans sa fureur impuissante, avec son bec entr'ouvert, son regard fauve et son hérissement farouche.

Hébé endormie, de M. Carrier-Belleuse, nous montre aussi un aigle ; mais celui-là n'est pas un sauvage et féroce oiseau d'Afrique dépeçant son Ganymède au lieu de l'enlever au ciel ; c'est l'aigle de Jupiter, Jupiter lui-même peut-être, veillant avec une bonté amoureuse sur le sommeil d'Hébé. La fraîche déesse, symbole de la jeunesse éternelle, qui verse le nectar aux olympiens rassasiés d'ambroisie, s'est assoupie sur le trône d'or forgé par Vulcain au maître des dieux. Sa main a laissé échapper sa coupe, et près d'elle gît le vase aux formes élégantes qui contient le divin breuvage. Le corps de la jeune déesse est nu jusqu'aux hanches, et ses petits pieds, n'atteignant pas les marches du trône, se devinent sous les plis transparents de la draperie.

L'auteur de la *Femme piquée par un serpent*, de la *Bacchante* et de l'*Ariane*, M. Clesinger, s'est passé le caprice d'une statue polychrome, coquettement ornée de bijoux précieux. Cela n'eût pas surpris les contemporains de Phidias, qui mêlait l'or, l'argent et l'ivoire dans la même figure et n'a probablement jamais taillé le marbre. La Minerve du Parthénon et le Jupiter d'Olympie étaient des statues chryséléphantines. Cette alliance ne semblait pas de mauvais goût aux Grecs et aux Romains, mais les

yeux modernes ont de la peine à s'y habituer. La Pallas-Athéné, restituée par Simart, d'après les indications de M. le duc de Luynes, fut trouvée plus étrange que belle, malgré l'incontestable talent de l'artiste. Avec la simple pâleur du marbre, elle eût enlevé tous les suffrages. La couleur choque toujours un peu les peuples de civilisation raffinée qui se plaisent aux teintes neutres ou sobres, comme plus *distinguées*, c'est-à-dire de celles que ne choisiraient pas un paysan, un sauvage, un barbare ou tout être encore naïf. Nous ne partageons pas cette antipathie contre la coloration, et la *Cléopâtre* de M. Clesinger nous plaît avec sa calasiris d'un vert glauque, ses chairs légèrement rosées, ses colliers, ses bracelets et sa ceinture en véritable émail; nous aimons ses yeux, dans lesquels une pierre de lazulite figure la prunelle; l'oxyde bistré qui brunit ses cheveux ne nous horripile en aucune façon. Qu'importe, si le lotus qu'elle tient à la main n'est pas découpé dans le marbre, mais est représenté par une fleur d'or et d'émail? Ne voit-on pas encore aux figures du Parthénon et autres figures antiques des trous destinés à sceller des étoiles, des baudriers, des épées, des mors de chevaux en métal doré? L'artiste a intitulé sa statue : « *Cléopâtre devant César.* » Sachant l'attrait de l'étrange, la reine, pour charmer plus sûrement le vainqueur, s'est costumée à l'égyptienne et parée comme la déesse Isis; mais croyez que malgré

la richesse et la perfection des bijoux ciselés par M. Froment Meurice fils, la plus grande séduction de Cléopâtre est encore dans son beau torse, modelé avec une incomparable finesse ; dans ses bras d'un galbe charmant ; dans ses pieds faits pour marcher sur les nuées, dans son visage immobile et fixe comme celui des divinités. Elle pourrait envoyer Iras ou Charmion laver au Nil sa calasiris verte et reprendre sa chevelure de marbre blanc qu'elle n'en serait pas moins belle.

Éloa, cette vaporeuse création d'Alfred de Vigny, le plus éthéré des poètes romantiques, cet ange femelle, née d'une larme du Christ et qui n'apparaît à l'imagination que comme une lueur nacrée et rosée, ne semblait pas prêter beaucoup à la sculpture, qui demande avant tout des formes arrêtées et palpables. M. Pollet a cependant trouvé moyen de composer un très beau groupe en représentant Éloa enlevée par Lucifer, et descendant du ciel dans l'abîme pour y consoler son cher damné. Des âmes si pures ne tombent que par pitié ; le malheur seul, le malheur irrémédiable, peut les réduire. Eloa contraste, par sa grâce élégante et chaste et son expression de tendresse, avec les formes musculeuses de l'ange déchu, chez qui le démon reparaît à mesure qu'il approche de l'enfer, et la joie méchante du triomphe illuminant son masque crispé.

Le *Guerrier grec au repos*, de M. Leenhoff, est un

morceau excellent et du plus pur style antique. Ce sera, si vous voulez, Achille assis devant sa tente et ne voulant plus se mêler de la guerre de Troie, parce qu'on lui a enlevé Briséis. L'artiste ne le dit pas, mais la figure qu'il a modelée est assez belle pour cela.

M. Lebourg a fait le *Centaure Eurytion enlevant la fiancée de Pirithoüs*, et M. Schœnwerck le *Centaure Nessus enlevant Déjanire*. Il y a de l'énergie et du mouvement dans ces deux groupes qui semblent se faire pendant.

On doit mentionner avec éloge le *Diénécès mourant*, de M. Lepère, une noble et correcte figure en marbre, d'un beau sentiment, et qui n'a d'autre défaut que de rappeler un peu, par le jet de la pose, le *Soldat de Marathon* qu'on voit aux Tuileries.

L'*Ophélia* de M. Falguière, l'auteur du jeune garçon dont le coq a remporté le prix, est, chose rare, une sculpture vraiment romantique. Pour personnifier l'idéale création de Shakspeare, l'artiste ne pouvait mieux faire que d'emprunter les traits de Mlle Nilsson, qui est presque la compatriote du jeune prince de Danemark, et a si bien représenté la douce fille de Polonius, qu'il est impossible désormais de se la figurer sous un autre aspect. Quel air d'égarement dans cette tête charmante! quelle élégance folle et décousue dans cet ajustement bizarre! quel accablement douloureux dans cette pose à l'abandon que ne gouverne plus la volonté!

Inventer une pose nouvelle, un aspect inattendu n'est pas chose facile dans la statuaire, où les lois de la statique interdisent des attitudes que la peinture peut risquer sans crainte. Le *Narcisse* de M. Hiolle a ce mérite. Penché sur le bord de la source dans laquelle il se mire et soutenu par le terrain que foulent sa poitrine et son ventre, il déplace une grande ligne dorsale d'une élégance exquise. Les attaches des épaules, les emmanchements des bras ont de la finesse et de la nouveauté.

Thésée précipitant le brigand Scyron du haut des rochers dans la mer, de M. Ottin, est un sujet qui demande un grand luxe de musculature, et que peuvent seuls aborder ceux qui ont fait d'excellentes études anatomiques. M. Ottin a tout ce qu'il faut pour cela, et son groupe est une forte et vigoureuse sculpture.

Il faut citer encore le *Petit Buveur*, de M. Moreau-Vauthier, une œuvre pleine de vérité et de grâce naïve; le *Repos*, de M. Mathurin-Moreau, qui rappelle un peu, et ce n'est pas un mal, la *Nuit* de Michel-Ange; la *Vénus au jugement de Pâris*, de M. Émile Thomas, où l'on trouve comme un souvenir de la grâce de Canova; le *Bacchus* inventant la comédie et coloriant un masque, de M. Tournois; l'*Amour et Psyché*, de M. Dalou, groupe jeune et délicat, symbole des premières amours; la *Bacchante*, de M. Marcellin, allant au sacrifice dans les

bois du Cythéron, montée sur une panthère, morceau d'une grande importance et d'un pur sentiment antique; le *Mercure tuant Argus*, de M. Marius Montagne; le *Jeune homme à l'émerillon*, de M. Thabard; le *Jeune braconnier*, de M. Charles Gauthier, et, parmi les bustes, celui de M. Charles Garnier, l'architecte de l'Opéra, par M. Carpeaux, une merveille de ressemblance, un bronze qui vit et qui palpite. N'oublions pas un portrait d'enfant, médaillon en bronze de M. Auguste Préault, d'une souplesse de modelé extraordinaire, et un buste d'enfant dans une couronne de fleurs, de M. Clément, destiné à un tombeau, d'une grâce tendre et mélancolique, et terminons par le *Tigre terrassant un crocodile*, de M. Caïn, le seul *animalier* qui puisse lutter avec Barye et Fremiet. M. Caïn ne se contente pas de représenter fidèlement les lions, les tigres et les crocodiles, il leur donne du style et de la grandeur. Le combat auquel il nous fait assister entre le redoutable félin et le monstre squameux a, malgré la violence de la lutte, un équilibre monumental. Les animaux de M. Caïn nous font parfois, par la simplicité harmonieuse de leurs lignes, penser au Sphinx de granit rose, à croupe évasée, de la haute Égypte.

VII

Les *Bohémiens* faisant danser de petits cochons devant Louis XI malade, de M. Comte, ne peuvent se regarder sans rire, quoiqu'au fond ce soit une peinture sérieuse. Un grand drôle basané, jouant simultanément du tambourin et du fifre, fait danser près du lit où repose le roi deux jeunes cochons habillés à la mode du temps, le seigneur en surcot mi-parti et la dame coiffée à la Hennin. On ne saurait rien imaginer de plus drôle. D'autres acteurs grognants, costumés dans le même style, attendent leur tour d'entrer en scène, sous la garde d'une jeune gitana fauve comme un noir de Cordoue. Les familiers et les serviteurs rient à se tenir les côtes, et un faible sourire voltige sur les lèvres pâles du mourant ; et le médecin paraît compter sur l'effet salutaire de ces distractions bizarres, que deux moines marmottant des prières sous le manteau de la cheminée n'ont pas l'air de trouver de leur goût.

Bœuf et chien, de M. J. Bonheur, représente un

bœuf qu'un dogue a saisi par l'oreille en évitant le coup de corne, et qui tâche, en secouant la tête, de se débarrasser de cette pendeloque incommode. Mais le chien tient bon et montre qu'il est de la race du fameux bouledogue Maroquin, premier sujet de l'ancienne barrière du Combat, qui s'enlevait dans une roue de feu d'artifice *à la force de la mâchoire*. Le chien de M. Bonheur n'est pas un *artiste*, c'est un chien naïf, suivant tout bonnement les instincts de la mère Nature, qui pousse l'espèce canine à mordre par l'oreille l'espèce bovine. Rien de plus vrai et de plus consciencieusement étudié que ce groupe d'animaux. Le chien vaut le bœuf, le bœuf vaut le chien. On sait avec quelle sincère fidélité la famille Bonheur, qu'elle peigne ou qu'elle sculpte, rend la tournure, l'attitude et la physionomie de ces braves bêtes à cornes, si puissantes et si douces, dont le pelage brun ou roux fait de si belles taches sur les prairies. On dirait que ces dignes artistes ont pour atelier une étable, tant ils rentrent profondément dans l'instinct de l'animal.

L'*Ophélie* de M. Falguière est la plus charmante statue romantique que l'imagination puisse rêver pour un monument idéal de Shakspeare, dont les trois autres angles seraient occupés par les images de Cordelia, de Desdémone et d'Imogène, les plus purs types de femme du grand poète. La pauvre fille qui a pu croire à l'amour d'Hamlet, et que le meurtre

de Polonius par le prince de Danemark en sépare à jamais, est debout dans une pose de morne égarement, où la douleur combat avec la folie ; ses vêtements en désordre montrent un reste d'élégance, et la coquetterie féminine, qui survit à la raison perdue, a tressé cette couronne où les brins de paille se mêlent aux fleurs sauvages. Les yeux immobilisés par l'idée fixe regardent sans voir, et sur les lèvres entr'ouvertes semble flotter le refrain de quelques-unes de ces ballades populaires qui font un si étrange contraste avec le langage pudique et réservé que tenait avant la folie la virginale sœur de Laerte. La statue de M. Falguière est à la fois l'Ophélie de Shakspeare et l'Ophélie de l'Opéra. Dans cette figure, qui personnifie si bien la beauté blonde et mélancolique du Nord, tout le monde reconnaît Mlle Nilsson.

On symbolise ordinairement l'Hiver par un vieillard, « avec un feu de marbre sous la main, » comme dit le poëte. Clodion a fait une *Frileuse* charmante, dont un mince petit châle, entortillé autour de la tête et de la poitrine, livre le buste du corps à l'âpre morsure de la bise. La *Cigale* de M. Cambos reproduit la même idée avec d'ingénieuses variantes. M. Carlier représente l'Hiver par un jeune garçon encapuchonné d'un bout de manteau, qui ne doit pas beaucoup le protéger contre le froid. Une statue logique de l'Hiver demanderait à être emmitouflée de fourrures des pieds à la tête ; mais cela ne serait

guère sculptural. Le statuaire a besoin de nu, et M. Carlier a bien fait de laisser voir les cuisses et les jambes de son jeune garçon, dût-il grelotter et claquer des dents; d'ailleurs, dans le langage de la convention, que l'art doit parler souvent sous peine de n'être plus l'art, ce bout de manteau signifie un vêtement complet.

On ne saurait trop honorer la mémoire d'Ingres, qu'on pourrait appeler le dernier grand maître, au sens où ce mot était jadis entendu ; avec lui semble s'éteindre le flambeau de l'art sacré que chaque grand artiste, en mourant, tendait toujours allumé à son successeur. La tradition de Raphaël s'arrête à lui et il emporte l'ancien idéal admiré pendant tant de siècles. Il termine une évolution de l'esprit humain et ferme un cycle. A un tel homme il faut une tombe qui soit un monument, presque un temple, car il représente ce qu'il y a eu de plus pur et de plus haut dans l'art. A une époque où l'on était assez porté à dire comme les sorcières de Macbeth, — l'horrible est beau, le beau horrible, — il n'a pas senti sa foi vaciller un instant et il est resté le fervent adorateur de Phidias et de Raphaël.

M. Étex a eu l'heureuse idée de faire servir dans son projet de tombeau l'apothéose d'Homère à l'apothéose d'Ingres. La magnifique composition du peintre, traduite en bas-relief et encadrée dans une sobre architecture grecque, se déploie avec toute sa

majesté derrière la statue en bronze de l'artiste, assis sur un fauteuil, vêtu d'une robe de chambre, la palette au pouce et se retournant à demi vers l'œuvre qui est son plus beau titre de gloire; ne mérite-t-il pas, par son génie, d'être placé au bas de cette réunion d'immortels que préside Homère et où il s'était réservé, dans le dessin définitif qui complète la composition première, un petit coin modeste sous la figure d'un humble néophyte? N'a-t-il pas le droit de s'asseoir, maintenant que la mort l'a sacré, aux pieds de ce groupe sublime où figurent les grands maîtres de la Grèce et de l'Italie?

La statue d'Ingres est un chef-d'œuvre de ressemblance, et le tableau, en prenant la forme d'un immense bas-relief, n'a rien perdu de sa beauté et de son style. Quoique la saillie des figures soit très faible, le sculpteur a su conserver avec un art merveilleux tous les plans de la composition peinte. Il a, pour que la dernière pensée du peintre fût conservée, suivi religieusement le splendide dessin auquel le grand artiste, d'une main toujours ferme, a travaillé jusqu'au jour de sa mort, perfectionnant la perfection, pour ainsi dire. On retrouve dans le bas-relief de M. Étex la gracieuse figure d'Aspasie, Anacréon portant l'Amour sur son épaule et d'autres personnages qui manquaient au plafond d'Homère. Nous croyons que nul autre monument ne peut remplir aussi bien sa destination funèbre et glorieuse.

Pendant longtemps, la statuaire ne s'est occupée que de l'idéal antique et des types divinisés par la Grèce ; il semblait que le reste du genre humain fût inconnu, et cependant les artistes grecs avaient pu voir des Égyptiens, des Persans, des Asiatiques, des nègres, des races diverses dont les formes méritaient d'être reproduites par le marbre ou l'airain ; mais, sans doute, le mépris qu'ils professaient pour les *barbares*, c'est-à-dire pour tout ce qui n'habitait pas l'Hellade, les avait empêchés de consacrer leur ciseau à reproduire ces natures regardées comme inférieures. Ce préjugé, qui excluait de l'art les trois quarts de l'humanité, a persisté bien longtemps, on pourrait dire jusqu'à nos jours, et M. Cordier est un des premiers statuaires qui aient étudié et rendu les types exotiques. Là est son originalité. Il a trouvé dans ces races vierges des beautés qui peuvent soutenir la comparaison avec les beautés classiques, et des puretés de lignes qui ne le cèdent à aucun idéal. Cette année, il a composé une fontaine d'un goût tout nouveau pour quelque place du Caire ou quelque résidence d'été du khédive. Ce sont trois femmes adossées et reliées par des accessoires ingénieusement disposés, qui personnifient le fleuve Blanc, le fleuve Bleu et le Nil. La première est une Nubienne, la seconde une Abyssinienne et la troisième une Fellah. Rien n'est plus amusant à l'œil que cette variété de natures féminines, à la fois étranges et

belles. — Le *Réveil*, de M. Franceschi, est une chose charmante. Une jeune femme, à demi soulevée sur le bord de sa couche, regarde des colombes qui se becquètent amoureusement. Elle sourit à leurs ébats et s'étire dans une pose de gracieuse nonchalance. Il y a chez M. Franceschi un grand sentiment d'élégance florentine ; il aime les lignes onduleuses et longues, les attitudes légèrement tourmentées qui donnent de la nouveauté au contour, et son *Réveil* n'est pas, comme on pourrait se l'imaginer, un coquet sujet de boudoir ; il y a là une sérieuse étude et le goût des belles œuvres de la Renaissance.

M. Jacquemart fait bien les chevaux et il fait bien aussi les hommes. Son *Louis XII*, guêtré jusqu'au genou, chevauche un fort *roussin*, comme on disait dans le style du temps et s'en va tranquillement à ses affaires, sans pose, sans emphase, avec la simplicité qui convient à ce roi bonhomme. Sa silhouette de bronze se détache nettement du fond où elle s'applique ; car ce Louis XII est une demi-ronde bosse équestre, comme le *Henri IV* de l'Hôtel de ville et le *Napoléon III* du nouveau Louvre.

M. Barre a envoyé, avec une statue en bronze de l'amiral Protet, destinée à la ville de Shang-Haï, — où ne va pas maintenant la sculpture ? — une très gracieuse statuette au quart de nature de S. A. I. Madame la princesse Mathilde. Ce n'est pas chose aisée de fondre un portrait dans une statue et de

concilier les exigences de l'art avec celles de la ressemblance ; mais ici les lignes sculpturales du modèle facilitaient singulièrement la tâche de l'artiste, qui n'a pas eu besoin de recourir à ces arrangements plus ou moins prétentieux, dénaturant toujours le caractère de la personne. Il a représenté tout simplement la princesse debout, un petit chien à ses pieds, un bras pendant le long du corps, l'autre appuyé sur une colonne tronquée, dans une robe dégageant les bras et les épaules, telle qu'elle était lorsqu'elle posait devant lui ; pour faire une œuvre charmante, il n'a eu qu'à rester vrai.

La *Fille de Celuta* pleurant son enfant, de M. Boisseau, est une figure pleine de grâce et de sentiment, où peut-être le type indien n'est pas assez nettement exprimé. Un plâtre ne peut rendre la teinte d'une *peau-rouge ;* mais, dans la configuration de la tête, dans la saillie des os, certaines particularités indiquent la race. Ainsi, l'on peut très bien faire un nègre en marbre blanc. Personne ne s'y tompera ; mais c'est là une critique que nous abandonnons volontiers, car la *Celuta* de M. Boisseau est charmante.

Dalilah, de M. Frison, agenouillée, l'oreille au guet, les ciseaux à la main, attend que Samson dorme assez profondément pour lui couper cette chevelure qui fait sa force. Elle a dans le regard et dans la physionomie une sorte de joie maligne. Cela l'amuse

de venir à bout, elle, jeune fille aux membres frêles, de cet athlète invaincu qui fait trembler les Philistins les plus robustes et lève les portes des villes sur ses épaules musculeuses. M. Frison a donné à sa Dalilah un caractère de courtisane orientale qui est bien dans la couleur du sujet.

C'est une élégante statue que le *Moissonneur* de M. Perrey, faisant tomber la dernière goutte de la corne qui renferme sa boisson. La chaleur est grande, et le soleil bronze de ses rayons le corps svelte et vigoureux du jeune élève de Triptolème.

On peut appliquer les mêmes éloges au *Jeune homme à l'émerillon*, de M. Thabard, qui semble le pendant naturel du *Moissonneur* de M. Perrey, et qu'on avait placés vis-à-vis l'un de l'autre dans le jardin de la sculpture. Du bout d'une baguette, il agace l'oiseau de proie perché sur son poing, ce qui produit une ligne bien développée depuis la main jusqu'au pied et donne un profil charmant à la statue.

(*L'Illustration*, mai-juin 1869.)

FIN

TABLE

Études sur les musées
 I. Le Musée ancien..................................3
 II. La Galerie française............................31
 III. Le Musée des antiques......................65
 IV. Le Musée français de la Renaissance....80
 V. Le Musée espagnol.............................93
 VI. La Galerie du Luxembourg..................115
 VII. Les Musées de province.....................131
Les cinq nouveaux tableaux espagnols
du Musée du Louvre................................147
Exposition de tableaux modernes au
profit de la caisse de secours des
artistes peintres, statuaires, architectes...........161
Une esquisse de Vélasquez........................215
Un mot sur l'eau-forte..............................231
Envois de Rome (1866).............................239
Adrien Guignet......................................249
Le Salon de 1869....................................267

www.ingramcontent.com/pod-product-compliance
Lightning Source LLC
Chambersburg PA
CBHW071619220526
45469CB00002B/407